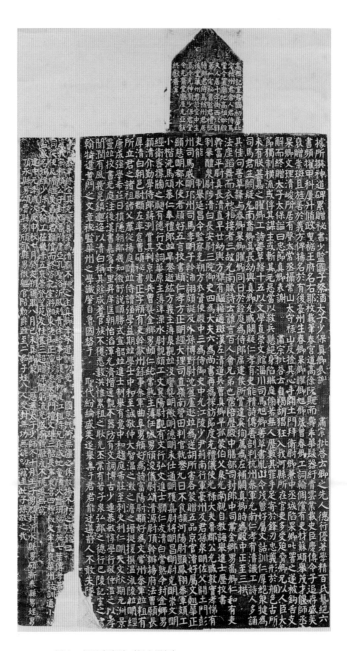

図1 顔氏家廟碑（紙本墨拓）
出典：東京国立博物館 ColBase（https://colbase.nich.go.jp）

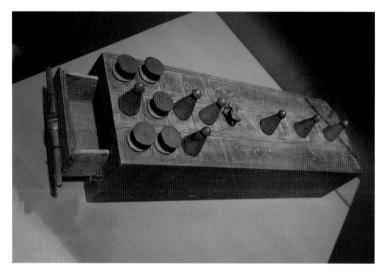

図2　Gioco della Senet, S. 8451, Museo Egizio, Torino（2018年7月、吉田寛撮影）
［本文第6章参照］

図3　元ハウスの Cafe D-13、福生市（2018年11月、ライアン・ホームバーグ撮影）
［本文第7章参照］

文化資源学

文化の見つけかたと育てかた

東京大学文化資源学研究室 編

新曜社

文化資源学――文化の見つけかたと育てかた　＊　目次

題字選定───大西克也

装　幀───加藤光太郎

文化資源学——文化の見つけかたと育てかた

小林真理

二〇〇〇年に文化資源学研究専攻が東京大学の人文社会系研究科に開設されてから二〇年を経たことを契機に、本書を作成するという企画が持ち上がった。これまでの二〇年を振り返り、専攻が置かれている現在地を確認した上で、今後どのように進んでいくかを考えるためのメルクマールにしたいと考えた。文化資源学研究専攻は学部に専修課程を持たない独立専攻として設置された。専攻の基本構想から設置の準備、そして学生を迎えてからの教育まで、東京大学の人文社会系研究科の既存研究室の強力なサポートと熱意によって運営されてきた。

同じ頃、文部科学省は、大学院における高度職業専門人の養成を掲げた。文化資源学研究専攻は、社会ですでに活躍をしている博物館や美術館の学芸員や公立文化施設の専門職人材の高度化ニーズに応えるように、社会人特別選抜という枠組みをつくった。二〇〇〇年当初、全国に五〇〇〇館を超えて存在する様々な種別の博物館、そしてやはり二〇〇〇館に達しようとしていた公立文化ホールにおいてもアートマネジメントの高度化人材養成が急務であった。人文知を母体とする人文社会系研究科だからこそ、その方法論を応用して応えられる分野であ
る。したがって、開設された当初は、博物館で所蔵されている多様な文字資料を扱う文字資料学コース（文献学、文書学）、無形有形の資料を扱う形態資料学コース、そしてこれらの資料を扱う施設や機関の経営を考える文化経営学コースで構成され、学内の史料編纂所、総合博物館、東洋文化研究所、学外の国立西洋美術館、国文学研究資料館との連携を強みとしながら、人文系の博物館の学芸員や研究員の資料活用の高度化を狙っていた。現在

は、これらが再編され、文化資源学コースと文化経営学コースの二コース体制となっている。

　思い起こせば、二〇〇〇年に文化資源学という看板を掲げたとき、文化資源という言葉はそれほど一般的な概念ではなかった。資源という言葉が持つニュアンス、文化と資源という言葉を組み合わせることによる戸惑い、活用を視野に入れた文化経営学コースの併設への違和感などがあったはずである。しかしながら、全国に設置された博物館などに集められた資料は、十分に整理・研究されていない状況もあったし、これらの施設の評価も課題になるようになっていた。専攻に所属する教員や学生は、文化資源学のそれぞれの対象をそれぞれの方法で表現してきた。専攻が開設された当初は、国の文化財保護制度などで指定・登録されて価値が定まったものに対してもそれなりに批判的な目を向けつつ、その事物の原点に立ち返り、新たに価値を発見していこうとする気概に溢れていた。そこにこそ、文化資源を名乗る意義があった。

　文化資源学研究専攻が開設された後に、文化資源学会が設立され、国立民族学博物館において文化資源研究センターが設置され、また上野・本郷界隈で活動を続ける東京文化資源会議など、文化資源を冠した活動が広がりを見せた。また驚くべきことであるが、二〇一八年一〇月には文化庁に文化資源活用課なるセクションが誕生し、二〇一九年には文化資源が法律の文言に採用された。「文化観光拠点施設を中核とする文化観光を推進する法律」（通称、文化観光推進法）では、文化観光を、有形または無形の文化的所産その他の文化に関する資源（以下「文化資源」という）の観覧、文化資源に関する体験活動その他の活動を通じて文化についての理解を深めることを目的とする観光と定義した。文化観光という概念自体は、法文上は、一九五〇年の奈良国際文化都市建設法が最初であるが、この概念の手がかりを求めて本書を手に取られた方もいるかもしれない。法律に採用されたということは、文化資源という概念それ自体が制度のなかに取り込まれてしまったことを意味する。この解釈や解説が必要とされてきているだろうということも予測でき

る。この法律自体は、文化観光の推進が目的であるから、それぞれの国、地域、コミュニティに存在する文化資源が文化観光に資するものであるかどうかの見極めが必要になるのだが、見方を誤ると、文化観光に役立たないものは文化資源ではないという解釈も出てきそうだ。しかしながら、本書を読めば、元祖（なのか本家なのか）文化資源の看板を掲げる東京大学の文化資源学研究専攻が、学として成り立たせていくために、どのように文化資源を見いだそうとし、育てようとしてきたかの一端がわかるはずである。そのようにして、多様で豊かな文化の資源を見いだすことができたのだ。

簡単に、本書の構成を示しておきたい。本書は、三部、一三本の論文で構成されている。

第一部は「おと・ことば・かたち」と題して、立ち上げ時から専攻を牽引してきた三人の論考で構成している。三者に共通するまなざしは、近代以降に創り上げられてきた制度や概念に対する批判的なまなざしである。第1章「環境の音は誰のもの？──「発車メロディ」と著作権問題」（渡辺裕）は、都会に住む者の身近に存在する電車のホームで鳴り響く発車メロディに目を向けている。発車メロディの由来、受容、展開による変質とともに、この音の本来の利用目的とは異なる価値を発見して収集するマニアの公開活動に対して、JASRACが著作権侵害を理由に公開中止を要請した。ここに生じる違和感がどこからきているのかを明らかにしている。生音に価値を認めて集める趣味に興じる人が増えることによって、その音を利用してあるいはその行為に刺激されて「作品化」する者が出現する。「複数の人々がいろいろな立場から関わり、その多様な関係性の中でそれが別の形で機能する様々な可能性が切り開かれてゆく、文化とはそういうものなのではないだろうか」と指摘することによって、著作権制度のあり方を考えさせる。

第2章「集中講義「猥褻論」」（木下直之）では、二〇一三年にイギリスの大英博物館で開催された春画展を、日本で開催しようとしたところ多くの日本の博物館や美術館は受け入れを躊躇したこと、二〇一四年には表現行

為が「わいせつ物」と判断された事象に着目する。性にまつわる土俗信仰があった日本において、近代化以降の表現活動における猥褻であるかないかの確執を、西洋美術において裸体を受容する現場、刑法の制定に猥褻概念が組み込まれた時へと遡る。そして、近代化の歩みによって、春画（しゅんぐあと変化していくことによって、本来表現としての春画が持っていた「笑い」が失われていった過程を描く。現在用いられている言葉の成り立ちを知り、ついで過去のひとびとの言葉にも耳を傾け、過去を現在の言葉で簡単に断罪しないことが大切だろうと述べる。

そして第3章「文化資源学の作法——「個室」の成立と変貌に焦点をあてて」（佐藤健二）では、文化資源学は〈ことば〉（言葉）と〈もの〉（物）双方から、〈こと〉（事）である文化事象を解明していくところに特徴があるとする。その上で、一つの例示として、「個人」というカテゴリーが、近代以降の思想や学問の中核に位置づけられていながら、正面から論じられることがなかったことを容れ物としての「個室」を重ねあわせることで、新しいアプローチを提示する。それは、メディア論であり、文化資源学の初発に語られていた文化形態学ともいえるものだという。柳田国男が「火の分裂」によって個室化を析出させたのに対して、佐藤はメディアとしての、個室的なるものの象徴としての電話（のちにはケータイ）が公共空間に持ち出されることによって、個室的空間を創り出していることを示す。

第二部「見つけかた」においては、それぞれの論者が文化資源学研究の対象や特徴をどのように発見してきたかを明らかにする。

第4章「美術史と文化資源の往還——絵巻の国際的研究を通じて」（髙岸輝）では、美術史が近代的な学問として受容される過程において、初期の融通無碍さが、どのように受け継がれてきたかについて矢代幸雄の活動に着目する。矢代は「絵巻物総覧」の編纂を目指すことよってアーカイブスの形成やそれを活用した研究の方法論を日本へと移植した。実技教育の東京美術学校とは異なり、後進の研究者育成の場を美術研究所や大和文華館に

用意した。「国境を越え、大学研究室の師資相承という枠を超えて展開した矢代の学問と活動の幅広さは、文化資源学のコンセプトを先取り」するものだったとする。

第5章「文化資源としての葬儀——第三者の関与による変容と継承」（西村明）では、必ずしも文化財として保存されているわけではない葬送文化が、どのような形で変容し、また維持・継承（伝承）されているのかということを長崎県雲仙市内での葬送儀礼における「ホケマキ」と、輿型霊柩車に着目してたどる。これらは、「ひじょうにローカルな地域社会における、有形・無形のいずれの文化財指定の枠組みにも乗ってこないような、ささやかな文化資源（の活用事例）」であり、それを「変化のうねりのなかにもわずかながらも継承の力学が働いている」ものとしてみる。

第6章「文化資源としてのゲーム——ゲーム保存の現状と課題」（吉田寛）では、「ゲーム研究（game studies）」はニューメディア研究のもっとも重要な分野として世界中の研究者の関心を集めているが、研究資料としての保存には技術的、制度的な問題がある点を指摘する。ゲーム研究にとって基本資料であるハードウェアやソフトウェアが後世に残るか消えるかは、完全にマーケットや個人所有者の判断に委ねられているのが現状である。ゲームは、技術の進展や流行のサイクルがきわめて短い消費財であり、多くの消費者や同時代人にとって取るに足らない（残すに値しない）ものかもしれないが、ゲームに「それ以上のもの」を見出すのがゲーム研究者である。その保存と活用の課題を明らかにする。

第7章は、ライアン・ホームバーグの「ベースの場——文化資源としての在日米軍基地」である。現在の在日米軍基地のありさまに触れながら、占領期から冷戦終結頃までの文化において、在日米軍基地はどのような影響力を与えてきたのか、文化は世の中にどのように存在し受容されてきたのかを考察することも、文化資源学の重要な要素の一つだという。そして「文化」であることをまだ意識していないモノと、モノでもあることにまだ気づいていない「文化」が、文化資源学の中心の研究対象ではないかと問いかける。その上で文化資源学を問い続

けていくために、学の中核となる文化資源を問い直すことの意義を強調する。資源となるものは決して「文化完成品」ではないとして、完成品のパーツとなる前のリソースのソース（源）まで探る。つまり、文化資源学は文化源泉学だという。

第8章は、一九四九年のコカコーラ——小津安二郎監督『晩春』と敗戦へのまなざし」（福島勲）である。これまでの小津映画をめぐる語りは、作品の位置する時代と場所を捨象する傾向にあったが、小津映画を「見る」ためにはさまざまな視角がある。『晩春』を例に取れば、ある角度から見れば、家族同士の細やかな愛情を扱った映画として見ることができるし、別の角度から見れば、その形式美と精緻な構造に着目することができる。それらに加えて、『晩春』が製作された一九四九年の占領下の日本という時代と場所に着目することで、そこに敗戦後の日本人の惑いを見るという視角が設定できる。このような複層的な視点による表現の批評は、時間の経過とともに可能となり、作品の新たな価値の発見につながることを示している。

第9章「米国セツルメント・ハウスにおける本づくり——エレン・ゲイツ・スターの工芸製本」（野村悠里）では、ジェーン・アダムズとエレン・ゲイツ・スターによってシカゴの最も貧しい地区に設立されたセツルメント・ハウス「ハル・ハウス」を取り上げる。アダムズは、米国人女性初のノーベル平和賞を受賞し、「社会福祉の良心」として世界的に知られる人物であるが、スターについては歴史に埋もれてしまった感があった。しかしながら、野村は、多様な資料を駆使して、スターが、米国にアーツ・アンド・クラフツの工芸製本を紹介した先駆者だったという点を明らかにする。

そして第三部は「育てかた」である。第10章「文化資源学研究専攻における文化経営の位置づけ」（小林真理）では、なぜ異質ともいえる文化経営学コースが文化資源学専攻に組み込まれたかについて明らかにする。また、第11章「文化資源学における論文の型」（中村雄祐）では、この学際的な研究領域において、「まずはこれを真似て進んでいけば自ずと鍛えられる」ような型は存在しない」としながら、文化資源学における論文の型の

現状分析を行う。第12章「文化経営学の対象──文化政策研究の発見」（小林真理）では、文化経営学という研究領域において文化政策研究をどのように位置づけるかを考察する。そして第13章「文化資源学の国際展開」（松田陽）では、英語圏ではまったく使用されていない Cultural Resources Studies がドメスティックな学問に終わるのか、それとも国際展開可能なのかについて、近しいようで遠い文化遺産研究との比較で考察される。

文化資源学研究専攻という場は、それぞれの研究者にとっては、既存の境界を跨ぎ、拡張し、多様な諸学のなかに自らの問題意識を拓いていくという実験場の役割を果たしてきた。これまでにその取り組みの様子は、専攻開設後に発足した文化資源学会の学会誌『文化資源学』における巻頭論文などにおいてその特質が明らかにされてきたところであるが、一般向けの出版を前提に編まれるのは初めてのことである。本来、これまでにこの分野に関わってこられた人文社会系研究科の研究者の文化資源学に関する論考をすべて取りあげることによって、これまでの歩みをつぶさに明らかにしたかったのだが、ここではこれまでの人文社会系研究科の諸学の強力な支援に心から感謝しつつ、今後の展開可能性を協働しながら新たな二〇年のための一歩としたい。また表紙・カバーに採用した文字は、長らく文化資源学研究専攻の研究教育に関わってくださった大西克也先生に選定していただいた。記して感謝申し上げる。本書の刊行においては、出版事情が厳しいなかご尽力いただいた新曜社社長の塩浦暲様、編集担当の髙橋直樹様、渦岡謙一様にこの場を借りて御礼申し上げる。

最後に、執筆者それぞれの論考のスタイルは、それぞれの分野で培われてきた伝統に則ったスタイルを尊重している。ゆるやかな多様性を包摂することも文化資源学の理念であるということでお許しいただきたい。

第一部　おと・ことば・かたち

第1章　環境の音は誰のもの？──「発車メロディ」と著作権問題

「発車メロディ（発メロ）」、「駅メロ」などと呼ばれる一群の「音楽」がある。列車が発車する際にプラットホームに流れる、あの音である。あのようなものを「音楽」と呼ぶことには抵抗がある方もおられるかもしれない。そもそも芸術的に価値があるのか、という疑問の声もきこえてきそうである。

「文化資源」という概念を用いることの最大のメリットはおそらく、このような固定観念を払拭できるということにあるだろう。かつて木下直之が「文化資源」の「資源」は「資源ゴミ」の「資源」であると喝破したように（木下 2002）、ものの価値は、その「もの自体」に具わっているわけではなく、そのものを必要とする価値観と表裏一体になってはじめて機能する。「発車メロディ」のような事例は、その芸術的価値がそもそも自明ではない分だけかえって、その対象の周囲に「文化」が形作られてゆく過程で、様々な立場の人々のもつ多様な価値観がぶつかり合ったり融合したりしながらその対象自体が形をかえてゆく、「文化」のそんなありようをまのあたりにさせてくれるのではないだろうか。

1　「発車メロディ」をめぐる著作権問題の発生とJASRAC

この問題を象徴的に示している、あるウェブサイトの事例を紹介することからはじめたい。「旅する鉄道チャ

ンネル」というサイトで、「風景はアートだ！　前面展望映像を楽しもう」というキャッチコピーがタイトルと

して躍っている（ウェブサイト∴としあき）。内容は、このタイトル通りのもので、要するに列車内からみた移り

ゆく車窓風景を撮影した様々な路線の動画を集めて公開しているサイトである。動画なので、当然音も収録され

ているから、駅に発着する前後にはアナウンスやドアの開閉音なども聞こえてきて、それが鉄道旅の魅力やそれ

に対する人々の期待を高める要素になっている。

　発車メロディもまた、そのための欠かせない要素となるはずのものなのだが、ここに集められている動画の多

くは、発車メロディが鳴るシーンにさしかかると突然無音になってしまい、それが鳴り終わったあたりで再び音

が戻ってくる形になっており、その部分だけ音が削ぎ落とされてしまったような違和感をおぼえる。なぜそのよ

うなことになっているのか。それを証しているのは、この間、画面の左下隅のところに出現する「発車メロディ

対策済」というテロップである。簡単に言えば、発車メロディは作曲者によって作られた「作品」であり、その

著作権を保護するためにほどこされた「対策」として、その音が流れないようにしているというのである。

　言われてみればたしかに、発車メロディは自然に発生した音などではなく、作曲者が作ったものにほかならな

い。それゆえ、作者の許諾なしに勝手に使用することは許されないし、使うのであればそれなりの対価を支払う

のは当然という理屈は、自らの個性や創造力が刻印されている作品を世に出すことで生計を立てている作曲家の

立場を考えれば、至極当然のようにも思われる。しかしそれにもかかわらず、あのような部分だけ削り

取ったように音が消され、無音になっている動画は、聴くわれわれに強烈な違和感を引き起こすことに変わりは

ない。コンサートに行った聴衆が、そこでの演奏を秘かに録音して公開してしまったというようなケースでは、

そのような取り扱いはごく自然に受け入れられるのに対し、この発車メロディのケースを同じように扱った場合

に残る奇妙な違和感の正体は、いったい何なのだろうか。

　もうひとつ注目すべきなのは、この「旅する鉄道チャンネル」を含め、様々な駅の発車メロディを取り上げた

ウェブサイトが数多く存在することだ。その多くは、サイトの運営者自身が録音機をもって全国各地の駅に赴いて集めたものだが、そのようなサイトの運営者の多くは、「発メロ」にこだわりをもって集めているマニア的な人であるから、現在のものに置き換わる以前の、今では聴くことのできなくてしまった初期の発車メロディの音なども聴くことができるなど、そのつくりも実に凝っている。

ところが、二〇〇七年頃から、このような「発メロ」サイトのほとんどが、苦労して集めた音源の公開を中止することを余儀なくされるような事態が生じた。中には、サイト自体を閉鎖してしまったところもある。JASRAC（日本音楽著作権協会）がこの時期、これらのサイトに対して一斉に、著作権を侵害するおそれがあるので公開を中止するよう要求したのである。もちろん、著作者の権利を守るためにJASRACのような機関が、このような方向の動きに出るのも当然といえば当然なのだが、ここでもある種の違和感が感じられはしないだろうか。その違和感は何に由来するのだろうか。

本章では、この二つの違和感から出発し、発車メロディという音が文化の中で機能してきた歴史やここにいたるまでの経緯をたどりながら、その違和感のよって来たる所以を解明してみることにしよう。そのことは、これまでわれわれが音の文化を考える際に暗黙のうちにモデルとしてきた、「芸術としての音楽」というパラダイム（現行の著作権の運用の仕方は、そのようなものの見方を凝縮的に示したものと言って良い）のもっていた歪みを照らし出すとともに、周囲にある様々な事象をわれわれが「文化」として捉えてゆくということはどういうことか、ということをあらためて考えさせてくれるきっかけを提供してくれるのではないだろうか。

2 「発車メロディ」は作者の作品か、環境の音か？——発車メロディの成立史から

「発車メロディ」は作曲家が作ったものなのだから、その著作権が守られてしかるべきだというのは、ある意

味では全くの「正論」である。しかしそれにもかかわらず、この「発車メロディ」に関して、作者の作った作品としてその権利を守ろうとするJASRACの姿勢に対してことさら違和感を感じてしまうのは、なぜなのだろうか。その大きな理由のひとつは、この「発車メロディ」の歴史的な成り立ちを考えてみることで明らかになる。

「発車メロディ」の歴史は、実はそんなに古いものではなく、そのはじまりは一九八九年のことである。同年三月四日付の読売新聞には、評判の悪い電子音の発車ベルをさわやかな音色に変えようと、JR東日本が新宿、渋谷駅で新しい発車合図のテストを実施することになったという記事が見られる。同月一一日のダイヤ改正に合わせてこれを流し、好評であれば首都圏の主要駅にも広げてゆく考えであると書かれている。

駅で列車の発車を知らせる音には、「発車ベル」が使われてきた。長いこと用いられてきた金属製のベルはあまりにもけたたましく、うるさかったが、その後代わって出てきた電子音のベルもやはり不評であり、もっと「さわやかな」ものが求められていたというわけである。

そのような動きが一九八〇年代後半のこの時期に生じたことにはそれなりの背景がある。この時期、発車音だけではなく、駅の音環境についての問題意識の高まりがさまざまな形でみられるのである。一九八七年一一月一三日付朝日新聞には、編集委員・本多勝一による「騒音に鈍感すぎないか」というコラムが掲載され、その中で駅のホームや電車車内の放送音量があまりに大きすぎることへの苦言が呈されている。この記事は大きな反響を呼んだとみえ、それを受けて「何とかならない？　拡声機公害　通勤電車　"被害者"の声続々」という特集なども組まれている（朝日新聞 1988.1.23）。一方、翌八八年八月にはJR千葉駅で発車ベルを全廃する試みが行われ、これまた大きな話題になっている（読売新聞 1988.8.19）。

このような一連の動きの背景に、環境問題への関心の高まりがあったことは間違いない。公害問題や都市問題が深刻化する中、都市環境の保全にむけた市民運動などが大きなうねりとなった時代であり、音の環境という問題はまさにその一端をなすものであった。新しい生活権として「嫌音権」を主張するグループなども出現し、こ

れまた駅や車内での「拡声機騒音」をターゲットにしている（朝日新聞 1989.10.2）。

重要なことは、環境に対するこのような関心の増大、とりわけ環境汚染への批判を起爆剤にしたムーブメントに対応する形で、同時代の芸術にも大きな動きが起こっているということであり、発車メロディをめぐる動きもまた、実はそのようなことと連動して出てきているということである。音に関連するこのような動きを考える上でカギになるのは、カナダの作曲家マリー・シェーファー（R. Murray Schafer, 一九三三─二〇二一）の「サウンドスケープ」の思想である。シェーファーという人物や彼のサウンドスケープという概念については、彼の主著である『世界の調律（The Tuning of the World）』が翻訳されており（シェーファー 1986）、その日本への紹介者である鳥越けい子らにも多くの研究があるのでここでは詳論しないが、彼は、音楽家たちが狭義の「音楽」に閉じこもってしまい、さまざまな音のおりなす環境の音の豊かな世界に無関心になっていることを、音をめぐる環境の悪化の大きな原因として批判した。そして、今こそ音楽家は、近代社会の工業化の中で失われてしまったかつての秩序ある音の景色（サウンドスケープ）を取り戻すための「サウンドスケープ・デザイン」に関わるべきであると説いたのだが、この「サウンドスケープ」の思想が、その後の時代に「環境音楽」などの名で呼ばれることになる、狭義の「音楽」という制約を取り払い、環境の音のデザインへの志向を強めた新たな領域の登場を準備したことは間違いない。

日本においても、シェーファーの『世界の調律』が鳥越らの手で翻訳出版されたのが一九八六年であり、こうした動きはその後、日本サウンドスケープ協会の設立（一九九三）、環境庁による「残したい音風景一〇〇選」の選定事業（一九九六）といった形で展開されてゆくことになるのだが、駅や車内の音環境の問題への関心が高まり、「発車メロディ」への試行がはじまる一九八〇年代後半の時期は、まさにこのような思想が日本でも広がりはじめた、その時期であった。「発車メロディ」の担い手はもちろん、営団地下鉄（現東京メトロ）南北線の発車メロディの制作に関わった作曲家吉村弘（一九四〇─二〇〇三）のような、明確にシェーファー流の「サウン

ドスケープ・デザイン」の系列に関わる音楽家ばかりではもちろんなかったが、初期につくられた「発車メロデ
ィ」には間違いなくこのようなシェーファー的な「自然回帰」の方向性を看取することができる。

この節の冒頭で取り上げたJR東日本新宿駅の発車メロディにしても、環境問題を強く意識した作りになって
おり、ピアノやハープ、鐘などを基調とした、今で言う「癒し系」の音色といい、サンプリングされ、随所に散
りばめられた小川のせせらぎや鹿の鳴き声の音といい、別のホームの音と同時に鳴っても調和するような配慮が
施されていることといい、環境への配慮や「自然回帰」的な志向に満ちている。この新宿駅の元祖「発車メロデ
ィ」は、その後、一九九七年から二〇〇一年にかけて現在のものに置き換えられ、今はもう使われていないのだ
が、両者を聴き比べてみると、その違いは歴然としている。明確に「音楽」であり、狭義の「音楽」を駆使する
し、当初のものは、鹿の泣き声などの「自然」の音に対し、今はもう距離をとった独特の
「環境音」としてのたたずまいを具えていることが感じられるのである。

初期の「発車メロディ」のこのようなあり方は、シェーファーの影響を受けたこの時期の「環境音楽」的な実
践と通底している。すなわち、西洋近代的な狭義の「音楽」のもっていた作者性、作品性を可能な限り消去し、
環境の音に融け込んだ形で聴かれることが目指されているのである。この時期の「環境音楽」の代表作として
く挙げられる、マックス・ニューハウス（一九三九─二〇〇九）がニューヨークのタイムズスクエアに仕掛けた
音響インスタレーション（一九七七）はその典型例であると言って良いだろう。地下鉄の換気口の中に設置され
た音響発生装置から、注意していなければ聞き逃してしまいそうな微かな金属音が聞こえてきて、それに気付い
て違和感を感じた人がこの広場の環境の音に耳を傾けるようになる、そんな効果を狙ったものとされるが、そこ
には作曲者の名前も書かれていなければ、そこに何らかの人為的な仕掛けが施されていることに注意を促すよう
な標識すらも設置されていない。つまりここでは、作者の影や作品ならではの人為性といったものが徹底的に消
し去られ、環境の音と一体化される形で体験されることが目指されているのである。

そのような性格は、新宿駅の初代の「発車メロディ」にも共有されている。少なくとも、その後の時代のものと比較する限り、それらが「音楽」よりは「環境の音」を志向する方向性を限りなく強めていたことは間違いない。とりわけ吉村のような確信犯的「環境音楽家」の場合には、その発車メロディは、脱作品的な芸術運動とほとんど地続きのところに位置していたと言っても過言ではない。

発車メロディが「著作権」という形でその作者性を主張することに違和感を感じてしまうというのは、草創期の発車メロディがこのような文化的コンテクストの中から生まれてきたということをわれわれが知っているからにほかならない。そして実際、登場してから三十年が経過する間に、発車メロディは明らかにそのあり方を大きく変質させたのである。入れ替えられてすっかり「音楽」になってしまった新宿駅の新メロディに端的に示されるように、近年の発車メロディは、「環境の音」を離れてどんどん「音楽」へ傾斜し、作品性や作者性を強めている。

JR東日本では、多くの駅で共通のパターン化されたメロディを用いていたこれまでのやり方に対し、地元に関係の深い「音楽」を使うことが盛んに行われるようになっている。「ご当地メロディ」などの名で呼ばれるもので、たとえば八王子駅では二〇〇五年から、当地出身の中村雨紅の作詞した《夕焼け小焼け》が、またその隣の豊田駅では二〇一〇年に、やはり近くに居住していた巽聖歌の作詞による《たきび》が発車メロディに採用されている。まさに狭義の「音楽」、それも特定の作者、特定の楽曲に向かっているという点で、限りなく作者性を消去して環境の音への向かっていこうとしていた草創期の発車メロディとは正反対のベクトルのものであるということができるだろう。⑷

また、京阪電鉄では、二〇〇七年から鉄道マニアのミュージシャンとして知られる向谷実に作曲を委嘱し、全線の発車メロディを刷新した。向谷という作曲家の名前が前面に出ていることもさることながら、各駅のメロディをつなげて聞くと一曲になるというのが向谷のコンセプトであり、京阪電鉄で販売している《KEIHAN発車

メロディ Collection》なるCD（音楽館 2008）には、全曲つなげたものをフルバンドで演奏したバージョンまで収録されている。向谷の著書『鉄道の音』（向谷 2011）には、これらの楽譜が収録されているのみならず、その制作意図について作曲者がこと細かに説明しており、作曲家の存在感はこれ以上ないほどに強まっている。まさに作曲者がこと消去して環境に溶け込むという草創期の発車メロディのあり方とは正反対にある「音楽作品」の極致と言っても過言ではなく、発車メロディを支える文化風土がいかに変わってしまったかということをあらためて痛感させられるのである。

もちろん良し悪しの問題ではない。発車メロディの本来のあり方が失われてしまったというような捉え方は一面的にすぎることはたしかであるが、それとは別に、発車メロディの音が、われわれを取り巻く環境の音の一角を形成しているという限りにおいて、それがあまりにも作品性を強め、自己主張を強めてしまうことによって、「環境の音」と「音楽」との両面性を支えるバランスが崩れてしまったことが、本章で問題にしているような「環境の音は誰のものか」という根本的な問題を招来してしまっていることは否めないように思われるのである。

3　著作権は著作者だけに特権的に与えられた権利なのか？──「音鉄」という媒介者

JASRACが、「発車メロディ」を集めて公開しているサイトに対して公開中止を求めたことにわれわれが違和感を感じるもうひとつの理由の方に話を進めよう。

このような動きが起こったとき、ネット上ではすぐさま大きな反響が生じた。電子掲示板「2ちゃんねる」（当時）にはさっそく、二〇〇八年一一月に「カスラックことJASRACが、発車メロディサイトに圧力かける」と題されたスレッドが立てられたのをはじめ、「発車メロディ問題まとめページ」（ウェブサイト：はてな28号）なるサイトも設けられて、JASRACに向けた署名活動なども行われた。これらの議論に関わったのは、

ほとんどが発車メロディの愛好家たちだったこともあり、JASRACの振る舞いを横暴として異議をとなえる論調が大半であった。

　そのような議論の中で特に目を引くのが、はやくからこの発車メロディのおもしろさに目をつけて自分の足で全国各地の発車メロディを録音してまわり、それを公開してきた「老舗サイト」に対して「恩を仇で返す」行為ではないかという批判である。たとえば、「未来へのレポート」（ウェブサイト：梅本拓也）なるサイトでは「発車メロディサイトが危ない！」と題されたコラムを掲載しているが、そこではJASRACが「発メロ」サイトに下したこの制裁措置が、「発車メロディがここまで鉄道趣味の一ジャンルとしての地位を確立した歴史は個人が無償で運営しているサイトの存在なしには語れない」にもかかわらず、その歴史が全く無視されている、ということが批判されている。実際、今でこそ、発車メロディを集めたCDがいろいろ発売される状況になっているが、そのようなものが登場するのは二〇〇四年になってのことであり《JR東日本駅発車メロディーオリジナル音源集》、テイチクエンタテインメント）。これらのサイトは、まだ誰もそのようなものの価値に注目していなかった時期にその価値を発見し、その普及や啓蒙に無償で取り組んできたのである。そのような形で価値評価が定まったのちに、いわば「後出し」的に登場してきた音楽業界が、本来は恩人といっても過言ではないはずのこれらのサイトに対して、あたかも不法者ででもあるかのように制裁を加えるというのは、いかにも不条理であるというのが、そこでの主張である。この著者は結論として、日本でも著作権に関するフェアユースの考え方を一刻も早く導入することで、こうした問題の解決をはかるべきであるということを主張している。

　日本の著作権法にフェアユースの思想が根本的に欠落しており、そのために著作権者の権益を形式上守ることが優先され、著作物の使用によってもたらされるはずの社会的利益が毀損される結果になっていることはしばしば指摘される。そのこと自体はたしかにもっともなことであるが、「フェアユース」という概念自体、ともすると濫用される懸念があることを考えるならば、それをあまり安易に適用して、何でもかんでも「フェアユース」

として救済するようなことになっていないかということについては、慎重に検討することが必要であろう。ただ、「フェアユース」という考え方に馴染むかどうかは別としても、これらのサイトにJASRACの下した処置にわれわれが直感的に感じる「後出し」的な違和感は、著作権という考え方の基本的な建て付けに関するかなり本質的な問題を提起しているように思われるのである。

よく言われることだが、われわれが「著作権」として理解しているものの歴史をたどると、そこにはコピーライトとオーサーズ・ライト（著者の権利）という、ふたつの異なった流れが混在している（増田 2005: 101）。前者は英米法を中心に展開されてきたもので、その原型が出版特許制度にあることからもわかるように、著者の権利というよりは、書籍の複製・出版にたずさわる出版業者の権益を保護する目的で作られ、そこに関わる人々の間での経済的権益の配分や調整に関わる法律として発展してきた。それに対して、後者は主として大陸法を場として発展したもので、もっぱら作者の人権と結びついた形でその経済的権益を保護するのみならず、作品を作者の個性の表現とみなし、それにかかわる氏名表示権や同一性保持権などの人格権的な権利を保護することを含んでいた。今日ともすると、作者の権利保護ばかりが前面に出てしまい、作品の普及や流通が阻害されるようなことになりがちなのは、この両者が微妙に混ざり合う中で、本来そこに含まれていたはずの、さまざまな利害関係者の間での権益の配分や調整に関わる機微が失われてしまった結果にほかならない。この発車メロディのケースも、メロディそのものやその「作者」の方にもっぱら関心が向かってしまうことで、そのものの価値を成り立たせている「文化」の全体的なありようへの考慮が疎かになっているケースとみることができるだろう。そのことは、この発車メロディのケースだけの問題であることをこえて、この種の現象を「文化」としてみることができる。

作者の特権性をどのように考えるべきかという、さらに大きな問題につらなっている。

これらのサイトの主宰者たちが「発車メロディ」にその価値を見出して、それらを録音し、公開するという活動を成り立たせている「文化」の原型はどこにあったのだろうか。その一つは一九七〇年代の「生録」文化に求

めることができる。カセット・テープの普及を背景に、携帯用カセット・レコーダーを持ち歩き、街の中などで様々な音の録音を楽しむ「生録」が一九七〇年代に大きなブームになったが（金子 2016）、駅や鉄道の音はその絶好のターゲットとなった。当時の新聞には「なんでも録音しちゃう　音のコレクション・ブーム」（読売新聞 1970・5・10）という記事が掲載されているが、その見出しにも「ホームに流れる野鳥の声　なごりの機関車や旅の記録も」とあるように、この時期のSLブームとも連動し、「鉄道の音」の録音が盛んになっている様子が窺える。SLが姿を消そうとしていたこの時期、各地に残る最後の姿を求め、カメラ片手にSLの「聖地」を訪れる人々があふれ、社会問題にもなった。カセットテープが実用化されて簡便になったとはいえ、カメラと比較すればオーディオ機器を持ち歩いて録音することは、はるかに敷居が高かったが、それでも当時出された『鉄道写真撮影読本』をみると「誰にでもできるSLの録音」（岡田 1969）という記事が掲載されている。

そういう中で、駅の音もまた録音のターゲットになった。一九七一年八月八日付読売新聞には、「録音マニアの方に急告！」として、ニッポン放送のラジオ番組「サタデー・ニッポン」中の「ふるさとの駅」というコーナーで、全国各駅の駅名アナウンスの録音を募集する旨の記事が掲載されている。[5] 当時はもちろん、インターネットなど存在していなかったから、それらの録音した音を自力で公開することなどはできなかったが、この時期のラジオでは多様な「生録」番組が作られ、その多くが聴取者の録音した音源を募集して放送することで成り立っていたから、そのような場を介して、おもしろい駅の音を録音して公開するという活動が、ひとつの「文化」をなす形で成り立っていたとみることができるだろう。

このような活動はその後さらに、「音鉄」という鉄道趣味のひとつのカテゴリーを形成してゆくことになる。鉄道趣味には乗り鉄（鉄道旅行趣味）、撮り鉄（鉄道写真趣味）、時刻表鉄（時刻表、ダイヤグラム分析）など、さらに細分化されたカテゴリーがあるとされるが、その中で特に鉄道の音に関心をもつ人を指す呼称が「音鉄」である。SLマニア時代からの延長線上にある列車の走行音などの収集をはじめ、踏切の音や警笛の（片倉 2016）。

音、車内放送の声やチャイムなど、鉄道に関わる音であれば何でも収集の対象になると言って良いが、駅のアナウンス（自動放送）や発車メロディは、その中でもとりわけ大きな関心対象となっていった。彼らをターゲットにする形で趣味の雑誌やCDなどが商品として成り立つようになったというのも、こういう下地があってこそのその話だった。鉄道を趣味にする人が全国で何人くらいいるのかについては、少し古いが、二〇〇四年に野村総研が行なったマニア消費者層の市場規模に関する調査で一四万人という数字が出されている（野村総合研究所オタク市場予測チーム 2005）。かなり控え目な数字だとの指摘もあるが、その中で「音鉄」の占める割合は必ずしも多くはなかろう。「音鉄」はおそらくは、近年のオーディオ技術やネットワークの発達で急速に伸びている分野であると思われ、その意味でも、自らの録音した発メロの音を積極的にアップロードしてその面白さを世に広める役割を果たした先覚者たるマニアたちのこの領域の確立への貢献度は、少なくないのである。

発メロのCDが出されるようになったことが、その「作品化」への動きを意味するものであり、その延長線上に著作権問題が出てきたことは、ある意味では必然であったともいえる。塩塚博の発メロ「作品」を集めた《テツノポップ》なるCDはそのことをよく示している（ユニバーサルミュージック 2011）。塩塚は、JR東日本の駅の発メロの相当部分を作っており、同じパターンの「作品」が複数の駅で使われているため、それらには識別のために、SH−1、SH−2等々の符号がつけられている。識別のためにこのような符号を用いていること自体、当初の塩塚には、これらを「作品」としてみる意識が稀薄であったことを示していると思われるのだが、このCDではそれを完全に逆手にとっており、オビには「最強ヒット駅メロの"SH"シリーズを生み出した巨匠、塩塚博による"SH"アレンジ・バージョン収録の驚愕アルバム誕生!!」などと書かれている。両者の落差のもたらす効果が最大限に発揮されていると言って良い。かつて環境の音に融けこむことを目指し、作者性や作品性を可能な限り消去しようにして弦楽四重奏用に編曲した《弦楽四重奏曲第一番「鉄道」》など、両者の落差のもたらす効果が最大限に発揮されていると言って良い。かつて環境の音に融けこむことを目指し、作者性や作品性を可能な限り消去しようとしていた草創期の発車メロディとは対極に位置する結果になっているとみることも可能だろう。

しかしそれはこのCDの一面にすぎない。このCDの中には、少々気になるトラックが含まれている。「エアトレイン」という名称を冠されたふたつのトラックである。たとえば一〇番目のトラックには、「エアトレイン　中央線、中央緩行線「御茶ノ水駅」、ナレーション：飯田浩司、演奏：松澤健」とある。「エアトレイン」というのは、「エアギター」をもじったもので、要するに列車が走る様子を、実音を使うことなくすべて口真似の音で表現する技である。列車の走行音から車内アナウンス、ドアの開閉音など、あらゆる音を何の器具も使わずに表現するのは驚き以外の何ものでもないが、このCDに収録されているのは駅の音の「エアトレイン」であり、そこには言うまでもなくアナウンスや発車メロディの音も登場する。

「エアトレイン」は、鉄道ネタを軸に活動している音楽ユニット Super Bell"z の野月貴弘が主宰して配信しているインターネット・ラジオ番組「鉄音アワー」の中で生まれたもので、第五六号（二〇〇六年一〇月四日）で最初の募集が行われて以来、繰り返し企画されてきた。その後、Super Bell"z 名義で「エアトレイン」というタイトルを冠されたCDも三枚作られている。現在ではデパートなどの催し物として開催されるなど、各地でいろいろな大会が開催され、「音鉄」であれば知らぬもののない「定番」企画となっている。

駅での音を模倣するシーンには、当然のことながらアナウンスや発車メロディが含まれているが、もはや単一の物真似であることをこえて、鉄道のサウンドスケープにかかわるひとつの文化領域が形成されたと言っても過言ではないような状況が生じている。言ってみれば、現実の「風景」の周囲に新たな文化領域として「風景画」というジャンルが成立したというのに似た状況である。

このようにみてみるならば、塩塚の「発メロ」曲を集めた《テツノポップ》というCDは、一面ではたしかにこれらの「作品化」に寄与し、その影に隠れていた作者という存在に焦点をあてるような方向性で作用しているには違いないのだが、他方ではアナウンスの声やドアの開閉音などと不可分になった形で「エアトレイン」といういもうひとつの「文化」を生み出しつつ発展しているという面ももっていることがわかるのではないだろうか。

これらの「発メロ」は、たしかに塩塚博という「作者」が作った作品であり、そのような価値評価はひとつのあり方には違いないが、それがすべてではない。作者の作った「作品」を他の人が使うという一方向的な関係だけではなく、むしろ複数の人々がいろいろな立場から関わり、その多様な関係性の中でそれが別の形で機能する様々な可能性が切り開かれてゆく、文化とはそういうものなのではないだろうか。そもそもその「作品」としての価値自体が「生録」文化というコンテクストの中で発見されたという面があるわけだし、そこにさらに「エアトレイン」というような新たなコンテクストが重なり合う、そんな連鎖が無限に続き、常に新たな価値づけが与えられてゆくということにこそ、文化の文化たるゆえんがあるのだろう。

文化というものは、誰か一人の手で作り出されるというものではなく、いろいろな人がいろいろな立場から関与することを通して作り上げてゆくものだ。作者はたしかに、その欠くべからざる構成要素であることは間違いないが、「生録」の過程で発車メロディのおもしろさを発見した人も、またエアトレインの舌を巻くような技で聴く人を驚かせた人もまた、それぞれに「発メロ」をめぐる文化の形成にとって欠くことのできない構成要素であることに変わりはない。JASRACが「発メロ」を録音して公開しているサイトに公開中止を迫ったことにわれわれが感じる違和感は、今の著作権に対する考え方が、文化のそのようなあり方への配慮を欠いていることゆえのものなのではないだろうか。

著作権が作者の権益を守るという考え方はもちろん、そういう連鎖を形作ってゆくために不可欠であるだろう。しかし、著作権思想のルーツのひとつであった「コピーライト」がそこに関与する多くの人々の間での権益の配分・調整の機能をもっていたように、それはつねにそこに関わる様々な立場の人々への配慮とセットになっているべきなのであり、作者の権益の部分だけを過剰に特権化することは、こうした様々な連鎖の可能性が開かれてゆくことを阻害する危険を孕んでいるのである。

この「発メロ」のケースは、芸術の境界線上の事例であるだけに、それを取り巻く様々な文化的コンテクスト

の重なり合いが見えやすかった側面があったが、このような視点は、「作品」的なあり方の権化であるかのように思われる伝統的な「芸術作品」を考える上でも資するところが多いように思われる。音楽研究においては近年、「ミュージッキング」という概念が注目されている。ともすると「作品そのもの」へと話が収斂してしまいがちな「ミュージック」という概念に代わり、その「作品そのもの」を取り巻く様々な行為の総体として音楽をとらえるべきであるという主張だが、この概念の提唱者であるクリストファー・スモールはそこでの行為を可能な限り広範囲に捉えようとしており、たとえばある楽曲がコンサートで演奏されることを成り立たせている主体として、チケットのもぎりやピアノの移動係といった要素まで含めて考えようとしている（スモール 2011: 31）。「音楽」はそういう様々な人の関与によってはじめて成り立っている、という観点にたってみることで、「芸術音楽」の世界もまた、全く別の景色としてみえてくるのではないだろうか。

文献

井出祐昭『見えないデザイン——サウンド・スペース・コンポーザーの仕事』ヤマハミュージックメディア、2009

岡田良一『誰にでもできるSLの録音』『鉄道写真撮影読本』（『季刊蒸気機関車』増刊）、1969.7、271–278ページ

片倉佳史『音鉄——耳で楽しむ鉄道の世界』ワニブックス、2016

金子智太郎「一九七〇年代の日本における生録文化——録音の技法と楽しみ」『カリスタ：美学・芸術論研究』23、2016、84–112ページ

木下直之「人が資源を口にする時」（創刊の辞）『文化資源学』創刊号、2002、1–5ページ

マリー・シェーファー（鳥越けい子ほか訳）『世界の調律（The Tuning of the World）』平凡社、1986

クリストファー・スモール（野澤豊一・西島千尋訳）『ミュージッキング——音楽は〈行為〉である』水声社、2011

野村総合研究所オタク市場予測チーム『オタク市場の研究』東洋経済新報社、2005

増田聡『その音楽の〈作者〉とは誰か——リミックス・産業・著作権』みすず書房、2005

松澤健『鉄のバイエル──鉄道発車メロディ楽譜集 JR東日本編』ダイヤモンド社、2008

向谷実『鉄道の音』アスキー新書、2011

神奈川県立近代美術館『音のかたち、かたちの音──吉村弘の世界』（展覧会図録）、神奈川県立近代美術館、2005

新聞記事

「なんでも録音しちゃう　音のコレクション・ブーム」読売新聞、1970.5.10

「駅名アナウンスの名調子は……」読売新聞、1971.8.8

「騒音に鈍感すぎないか」（本多勝一）、朝日新聞、1987.11.13

「何とかならない？　拡声機公害　通勤電車 "被害者" の声続々」朝日新聞、1988.1.23

「発車ベル廃止」おおむね好評　JR千葉駅」読売新聞、1988.8.19

「おあし」「新しい発車合図のテスト」読売新聞、1989.3.4

「関西で嫌音権旗揚げ」朝日新聞、1989.10.2

音源

《KEIHAN 発車メロディ Collection》、音楽館 OGCD-0011、2008

《JR東日本駅発車メロディーオリジナル音源集》、テイチクエンタテインメント TECD-25500、2004

《音旅シリーズ国鉄ふるさとの駅（北海道・東日本編、西日本編）》、ポニーキャニオン PCCHX-0001, 0002、1999

《テツノポップ》（塩塚博）、ユニバーサルミュージック UICZ-4239、2011

《エアトレイン》(Super Bell"z)、PSC MTCA-2014、2007

ウェブサイト

「風景はアートだ！　前面展望映像を楽しもう」（としあき）
http://xn-7ckya6d7a0b9083in3c.jp/

「発車メロディ問題まとめページ」（はやて28号）

（二〇二〇年九月三〇日に確認されたもののみ。カッコ内は管理者名）

註

（1） 吉村弘の活動については、神奈川県立近代美術館において二〇〇五年に行われた回顧展の図録を参照のこと（神奈川県立美術館 2005）。

（2） 新宿駅の最初の「発メロ」を手がけたのはヤマハのチームであったが、そのチームを率いた井出祐昭の著書には、これについての後年のインタビューが掲載されている（井出 2009、8-20）。

（3） もちろん実際には、ニューハウスはこの「作品」で有名になったようなものであるし、作者性や作品性を消去すればするほど、そのような特異なあり方が際立ってくるという事態は、近代的な芸術特有のパラドックスとみることもできよう。が、とりあえずここではそのことには深入りしないことにしよう。

（4） 地元日野市のウェブサイトに掲載された、豊田駅の発車メロディの変更を伝える告知記事をみると「なお、発車メロディについては一般的には専門家に作製委託しますが、豊田駅の「たびび」については市職員のマンパワーによるものが採用され、関係予算の大幅な節減にもつながっているところが特長です」などと書かれている。音楽家が、狭義の「音楽」の枠にとどまることなく、音の専門家としての技量を環境の音のデザインに発揮することを提唱したシェーファーの考えとは全く逆方向に展開しているところも興味深い。

（5） ちなみに、このニッポン放送のサウンドライブラリーに所蔵されていた駅名アナウンスの音源は、「国鉄ふるさとの駅」と題された二枚のCDにまとめられて発売された（ポニーキャニオン 1999）。

（6） 《テツノポップ》ではアナウンサーとピアノ奏者が加わっているが、通常は一人ですべての音をこなしている。ピアノの松澤健は、JR東日本各駅の発車メロディを「耳コピ」によって記憶してピアノで再現することで話題になり、二〇〇八年には『鉄のバイエル』（松澤 2008）なる楽譜集まで刊行している。これもまた興味深い事例だがここでは深入りしない。

http://blog.hayatenanet/special/JASRAC/
「未来へのレポート　発車メロディサイトが危ない！」(1)、(2)（梅本拓也）
http://mirai-report.com/blog/entry-70.html
http://mirai-report.com/blog/entry-71.html

第2章　集中講義「猥藝論」

木下直之

東京大学文化資源学研究室での最終集中講義を「猥藝論」と題して四日間（二〇一九年二月十八日—二十一日）にわたって開講したのは、一回かぎりの講義では語り尽くせないと考えたからだ。開講趣旨はつぎのとおり。

開講にあたって

二〇一三年秋に大英博物館で開催された「春画—日本美術における性と楽しみ」展を手掛かりに、二〇一四年度から二〇一五年度にかけて「近代日本の性表現」を開講した。性は世代を問わず大きな関心事だから、多くの受講生が集まったが、世代により、年齢により、嗜好により、関心が多種多様であることを改めて思い知らされた。つまり、私の知らない性表現を教えられた。私がそこで取り上げた問題を図式的に描くと、「春画の退場とヌード芸術の登場」ということになる。この交代劇の背景には、おそらく明治期の日本社会における猥藝観念の形成がある。この集中講義でも、あくまで「日本美術の十九世紀再考」の枠内で、明治時代を中心に「猥藝」を論じるが、この問題は「わいせつ」と平仮名表記され（刑法に基づく）、漢字の意味を意識させることなく、現代社会を拘束し続けている。

大英博物館の春画展 Shunga：Sex and Pleasure in Japanese Art（二〇一三年十月三日—一四年一月五日）はお

よそ九万人の観客を集めた。展覧会関係者は東京への巡回を希望し、早くから日本国内での受け入れ先を探したが容易に見つからなかった。多くの博物館、美術館が開催に二の足を踏んだからだ。そのことはすでにロンドンで可能なことが、二〇一二年の春には私の耳に達したため、すぐに研究会を文化資源学会に立ち上げた。すなわちロンドンで可能なことが、東京ではなぜ出来ないのか。日本社会で春画を展示すると何が起こるのかと問いかけ、春画研究会ではなく、春画展示研究会と名づけた（活動報告は『文化資源学』第一二号および第一三号に掲載）。

春画展そのものへの私の関与はほんのわずかで、大英博物館のコレクションに含まれるアダム・スコットという、イギリス人の日記の解読と彼が幕末の日本から持ち帰った木製男性器（phallus、phallic symbol、日本では金精様、男根像、性神などと呼ぶ）がどこのものかを調べることだった。

その結果、スコットがモアズビー海軍大佐と連れ立って一八六四年五月三十一日に横須賀長浦村の吾妻権現社（一九〇〇年に田浦に移転）を訪れ、祠いっぱいに奉納されていた木製男性器コレクターから少なくとも六本をイギリスに持ち帰ったことがわかった。それはエロチカ（erotica、好色本や好色画を指す）コレクターであった医師ジョージ・ウィットの手に渡り、翌一八六五年には大英博物館に寄贈された。

スコットは鎌倉も訪れ、鶴岡八幡宮境内で「貞操の石 Stone of Virtue」を見た（日記一八六四年十月四日条）。江戸時代の境内図には大きく「姫石」と記されたこの石は現存するものの、ふたつに割れ、あるいは割られ、人目をはばかるように旗上弁財天社の裏にひっそりと置かれている。現在は「政子石」と呼ばれるだけで、それが女性器を象ったものであることには一切触れられない。

性にまつわるこのような土俗信仰は明治維新を機に一気に否定され、排除された。同じ力は春画にも加わり、春画を販売することが法律に定める犯罪行為となる。それまでも春画の出版は非合法であったが、黙認されてきた。取締りが厳格化され、一八八〇年代にいたって春画は社会の表舞台から姿を消す。

まさしく同じ時期に、フランスやイタリアに留学し美術を学んだ画家たち、原田直次郎（一八八七年帰国、以

下同）、山本芳翠（八八年）、松岡寿（八八年）、五姓田義松（八九年）、久米桂一郎（九三年）、黒田清輝（同年）らが相次いで帰国した。一八九〇年代に入ると、黒田が展覧会という公共空間で提示したヌード芸術は春画に通じる裸体画だと受け止められ、猥褻か芸術かという論争を引き起こすことになる。開講趣旨にいう「春画の退場とヌード芸術の登場」とはそのような意味であり、裸体表現の評価は正反対に分かれた。

春画展示研究会を重ねていた二〇一四年の夏には、猥褻をめぐる出来事が東京と名古屋で相次いで起こった。ひとつは女性器をテーマに表現活動していたろくでなし子氏の逮捕、あとひとつは写真家鷹野隆大氏と愛知県美術館に対して、展示中の男性裸体写真の撤去を愛知県警が求めたことだ。前者は年内に再逮捕され、起訴され、刑事事件となった。一審で弁護団から求められ、私は裁判所に意見書を提出した。後者は写真に写った男性器部分を隠すことで展示を継続させ、事件には至らなかった。性器を隠せば猥褻性が減ずると警察が判断したからだ。開講趣旨に「明治期の日本社会における猥褻観念の形成」が「現代社会を拘束し続けている」と書いたのはそのような意味からだ。

美術史学において、ヌード芸術は絶対善とされてきた。先進国たるフランスやイタリアの美術を後進国たる日本が学び取るという構図である。そうした単純な歴史観に疑問を抱き、その境界線を揺さぶってきた私が、「文化資源学」を掲げた研究室からの退職を機に、見世物や芸能に祭礼や開帳、さらには博物館や動物園をも視野に収めた研究成果を踏まえて、この集中講義を開いた。

一日目

好色と猥褻

小学校みたいだといいながら、漢字テストで開講した。たったの一問、「わいせつ」を漢字で書きなさい。

みなさんは書けましたか。教室の小学生ならぬ大学院生たちの成績は芳しくなくなった。現代では「わいせつ」あるいは「ワイセツ」と記され、漢字で「猥褻」と書く機会はほとんどないだろう。

おそらく世の中で「猥褻」という言葉を一番必要とする警察官と検察官と裁判官がもっぱらひらがなを用い、起訴状にも判決文にも「わいせつ」と書く。法律表記の平易化の一環として、「刑法の一部を改正する法律」（一九九五年）が多くの用語をひらがな表記に改めたからだ。しかしながら、「猥褻」を「わいせつ」と書いたら、猥褻感はさっぱり伝わらないというのが私の持論である。

「わいせつ」という言葉があり、それに漢字を当てたのではない。刑法（一八八〇年公布、旧刑法という）制定の段階で、当時はほとんど使われていない「猥褻」という言葉が採用された。その音が「わいせつ」だったのであり、漢字の「猥褻」ありきなのだ。

風俗取締りにそれまで使われてきた言葉は、「みだら（猥ら、淫ら）」、「みだりがましき（猥ケ間敷、淫リケ間敷）」、「淫風」、「淫猥」などであり、さらに江戸時代にさかのぼれば、「好色」という表現が重要である。春画や春本は、当時は笑い絵、枕絵、わ印（わは笑いに由来）などと呼ばれることが普通で、取締りの際には「好色本」や「好色画本」（天保の改革）と称された。しかし、好色画本はカテゴリーに過ぎず、その出版は「風俗ニ拘候義」や「婬風之甚敷」ゆえに禁じられたのだった《絵草紙并人情本好色本等風俗ニ拘候義三廻調書》天保十二丑年十二月）。

好色であることは、必ずしも非難されるべきことではない。なぜなら、当時の人々にとっては常識であった『論語』に「子曰、吾未見好徳如好色者也（子曰く、吾未だ徳を好むこと色を好むが如き者を見ざるなり）」（子罕第九）という一節があり、ここでの好色は自然の情を指し、好徳と対をなしている。また、春画や春本出版の黙認も、好色に対する肯定的な評価を背景にしているように思う。

先にふれた二〇一四年のふたつの出来事は、いずれも表現行為と表現物が公権力によって「わいせつ」視され

たことによる。この言葉が指し示した「わいせつ物」とは、前者は女性器の画像データ（電磁的記録）と立体複製物（石膏）、後者は男性器の平面複製物（写真）である。裁判では、それが「わいせつ」か否か、さらに「わいせつ」か「芸術」かが争われたが、一審判決で東京地方裁判所が一部有罪とした判断根拠は、多くのいわゆる猥褻裁判がそうであるように、最高裁判所がチャタレイ事件において一九五七年に示した猥褻三要件（①徒らに性欲を興奮又は刺激せしめ、②且つ普通人の正常な性的羞恥心を害し、③善良な性的道義観念に反するもの）を満たすか否かだった。

なぜ今から六十年以上も前のそれが基準になるのか。そこに立ち返った瞬間に思考停止が起こる。ゆえに同じことはこれからも繰り返される。　猥褻概念の成立事情を明らかにすることが猥褻三要件を打開する方策になるだろう。　始まりがわかれば、終わりも見える。ひらがなの「わいせつ」を論ずるだけでは埒があかないのである。

言葉にこだわるならば、ろくでなし子事件の一審および二審判決に登場した「性欲」、「性器」、「好色」にも十分な注意を払うべきだろう。なぜなら「好色」が古くから使われてきた言葉であるのに対し、「性欲」と「性器」はずっと新しいからだ。「性欲」は二十世紀を迎えるころに、「性器」に至ってはさらに五十年も遅れて登場する。それにもかかわらず、この三者の連関は自明なものとして語られる。すなわち性器の露出は猥褻であり、それゆえに徒らに性欲を興奮又は刺激せしめると。しかし、それぞれの成立事情を知れば、三者は対等でも相互に結びつくわけでもなく、法廷という言語空間の中だけに成立している関係であることがわかる。

公権力による表現の規制という現実はいつの時代にもある。規制する理由もその方法も、そして表現者に問われる罪と罰も時代によって異なり、当然、社会に与える影響（成果や弊害）も異なる。まずは、その時々の用語がどのような意味を担っていたのかを理解しなければならない。

二日目

「猥褻」という言葉はいつ生まれたのか。語義はこんなふうに説明されることが多い。「猥」は乱す、「褻」は普段着、いわば日常の暮らしを乱すことだと。それゆえに「猥褻」は風俗壊乱や公序良俗の破壊をもたらすという論理である。

なるほど「猥」と「褻」の字にはそうした意味があるが、このふたつを結びつけたところで必ずしも性的な意味合いは生まれない。そもそも中国語の「猥褻」に性的な意味はなかった。せいぜい猥雑を意味した漢語が「みだら」という和語を押し退けて、なぜ旧刑法を制定する段階で採用されたのか。

まずは旧刑法と現行刑法の条文を比較してみよう。

旧刑法
第二五八条
公然猥褻ノ所行ヲ為シタル者ハ、三円以上三十円以下ノ罰金ニ処ス
第二五九条
風俗ヲ害スル冊子図画其他猥褻ノ物品ヲ公然陳列シ又ハ販売シタル者ハ四円以上四十円以下ノ罰金ニ処ス

刑法
第一七四条（公然わいせつ）
公然とわいせつな行為をした者は、六月以下の懲役若しくは三十万円以下の罰金又は拘留若しくは科料に

処する。

第一七五条（わいせつ物頒布等）

わいせつな文書、図画、電磁的記録に係る記録媒体その他の物を頒布し、又は公然と陳列した者は、二年以下の懲役若しくは二百五十万円以下の罰金若しくは科料に処し、又は懲役及び罰金を併科する。電気通信の送信によりわいせつな電磁的記録その他の記録を頒布した者も、同様とする。

二　有償で頒布する目的で、前項の物を所持し、又は同項の電磁的記録を保管した者も、同項と同様とする。

猥褻な「所行／行為」、および猥褻な物の「陳列」または「販売／頒布」を禁ずるという二本立ての構造が一貫している。このうち、前二者すなわち所行／行為と陳列は「公然」であることを前提とする。そして、旧刑法第二五九条だけが、禁止の理由を「風俗ヲ害スル」からだと明記している。その根底には風俗統制がある。社会への影響を考えれば、個人の所行／行為よりも陳列と販売／頒布が、さらに陳列よりも販売／頒布が重大である。複数生産される出版物は、社会の隅々にまで行き渡る可能性を有しているからだ。現代においてなお頒布が問題視されており、ろくでなし子氏が有罪判決を受けた「電気通信の送信によりわいせつな電磁的記録その他の記録を頒布した」行為は頒布の最新タイプにほかならない。

明治を迎えて新聞や雑誌が新たに登場すると、矛先が自分たちに向かうことを恐れた新政府は出版統制に乗り出した。それが出版条例であり新新聞紙条例である。風俗壊乱に関する禁止もつぎのように盛り込まれた。

出版条例（明治二年五月十三日、行政官達第四四号）

一　淫蕩ヲ導クコトヲ記載スル者、軽重ニ随テ罪ヲ科ス

新聞紙条例（明治六年十月十九日、太政官布告第三五二号）

第一二三条　衆心ヲ動乱シ淫風ヲ誘導スルヲ禁ズ

これら条例に「猥褻」は登場しない。その後も条例は改正をたび重ねたが、旧刑法が制定されるとようやく「淫蕩」と「淫風」は「猥褻」に取って代わられた。

そうであれば、つぎは旧刑法編纂過程での「猥褻」の採用が検証対象となるが、その前に、猥褻物の陳列と販売／頒布の違いに注意を向けておきたい。前者は公然陳列が問題とされた。それに特化した場所としては、のちに見るように美術展覧会の成立を待たねばならない。

他方、販売／頒布はそれを行う者が罪に問われるのであり、購入／所持する者は咎められない。江戸時代も同じで、好色画本に対する規制はあくまでも版画／版本を対象とし、作者や版元が咎められた。肉筆本や肉筆画であれば、描くことも注文することも、売ることも持つことも罪ではない。つまり、所持それ自体は私的な行為であり、私的空間内に止まる。こうもいえる。旧刑法第二五九条および刑法第一七五条が販売／頒布に公然という縛りをかけないのは、販売／頒布がすでに公的な空間に向かってなされる行為だからだ。

旧刑法のモデルはフランス刑法だった。一八七三年にフランスの法学者ボアソナードを招いて、七五年から司法省に刑法草案取調掛を設けて始まった制定作業はつぎの史料からたどることができる。そこからは、「猥褻」という概念が「公然」という概念と併せて検討された過程が明らかとなる。

『刑法草案会議筆記』（一八七六年五月から七七年十一月まで会議開催、一八八一年作成、鶴田皓旧蔵文書、早稲田大学蔵）

『日本帝国刑法典草案 Projet de Code Pénal pour l'Empire du Japon』（原本フランス語、一八七七年八月司法

卿から元老院に提出、Imprimerie Kokoubounsya より一八七九年刊

『日本刑法草按』（一八七七年司法省から太政官に提出、七九年に『刑法審査修正案』として太政大臣に上申、元老院での審議を経て、八〇年に内閣で承認され、同年七月十七日に刑法として公布）

当初の議論はボアソナードと刑法草案取調掛員を務めた佐賀藩出身の律令学者鶴田皓（一八七二年に渡仏、パリ大学でボアソナードから法律学を学んだ）との間で交わされた。『刑法草案会議筆記』には、ボアソナードの発言が黒字、鶴田の発言（質問）が赤字で記され、ボアソナードがフランス語で示した草案に「猥褻」が当てられる様子がわかる。

鶴田はボアソナードに「猥褻」の範囲を問い質す。

該当する条文はつぎの二件、すなわち第二編第十三巻第七章「一般ノ風俗ヲ害シ及ヒ教法ニ対スル不敬ノ罪」と第三編第十六巻第十一節「猥褻姦淫重婚ノ罪」。前者の第一条と第二条が旧刑法第二五八条と第二五九条につながるのだが、最初にボアソナードが示した案は「風俗ヲ害スル所行」「公ケニ風俗ヲ害スル書籍画図玩物其他ノ物品ヲ販売シタル者」とのみ表現した。

これに対して、鶴田は「風俗ヲ害スル所行」ではあまりに漠然としているから「猥褻ノ所行」にすべきだと提案し、ボアソナードはそれを受け入れた。そして、猥褻の範囲をめぐる議論が展開される。すでに「猥褻姦淫重婚ノ罪」を論じて、猥褻とは「男女間の淫事」に限らないことは承知の上だが、「只陰部ヲ出シタ位ノコトハ猥褻ノ所行ト云ハサルヘキヤ」と鶴田が問うと、ボアソナードがそれもまた猥褻だと答えたため、鶴田は「裸体位ノコトハ違警罪ト為スヘキナラン」と反論し説得する。当時の日本人の裸体観が伝わってきて興味深い。どのような状況を指して「公然（public）」と見なすのかが問題となった。鶴田は「公」ノ字ハ即風俗ヲ害スル罪ト為スヘキ主意ヲ示ス為メ大ヒニ力アル語ナルヘシ」と記録した。

「公ケニ風俗ヲ害スル書籍画図玩物其他ノ物品ヲ販売シタル者」をめぐる議論では、鶴田は「販売スル為メ展観シタル者」を加えることを主張した。さらに「販売」だけでは不十分で、「貸本屋ニテ春画ヲ貸ス等ノ罪ヲ罰セシカ為メ賃貸ノ字ヲ加ヘン」とも提案する。鶴田は、明白に春画を猥褻物と見なしており、実際には春本の普及に貸本屋が大きな役割を果たしたことをよく知っていた。

なお、ここでいう「玩物」は、東京市の違式詿違条例（一八七二年）第九条「春画及ヒ其類ノ諸器物ヲ販売スル者」の「其類ノ諸器物」に通じ、各種出版された条例の絵解本から性具を指していたことがわかる。しかし、旧刑法では「猥褻ノ物品」となり、抽象度が高まることで現行刑法の「わいせつ物」に直結する。

鶴田はいつ「猥褻」という言葉を知ったのだろうか。現代では、フランス語の obscène を「猥褻」と訳す。幕末の代表的な辞書である『仏語明要』（達理堂、一八六四年）で、村上英俊は obscène を「徒ナル、不貞ナル」と訳した。「徒」には「みだらな」という意味がある。ほぼ同時期の刊行である堀達之助編『英和対訳袖珍辞書』（開成所、一八六六年）は、英語の obscene を「行儀ヨカラザル、イタヅラナル、穢ヒタル」、obsceneness, obscenity を「嬌乱ナルコト、嬌乱ナル詞」とした。

フランス刑法は箕作麟祥（みつくり）によって翻訳され、『仏蘭西法律書刑法』（大学南校、一八七〇年）として公刊された。そこでは、第三篇「重罪軽罪及ヒ其刑」第二巻「平民ニ対シテノ重罪及ヒ軽罪」第四款「風俗ヲ乱ス事」第三三〇条を「公然ニ猥褻ノ所行ヲ為スノ罪」と訳した（commis un outrage public à la pudeur）。東京で一八七三年から始まるボアソナードの日本人学生相手の講義では、この箕作訳刑法も使われた。辞書の翻訳と異なり、具体的な人事を想定した法律の翻訳であることが、「猥褻」採用を解く鍵となる。「凌辱」や「暴行」を意味する outrage は、「徒ナル、不貞ナル」では収まらないもっと強い行為を想定している。箕作はそれに「猥褻」を当て、のちに鶴田もそれを受け入れたことになる。

三日目

人間同士の間で生じる出来事に、刑法は性、年齢、身分（少なくとも旧刑法において）、血縁関係などの変数を掛け合わせて、その罪と罰を決める。こうした出来事を何らかのかたちで模倣するものが芸術だとすれば、生身の身体を用いる芝居や演劇が最も生々しく、それに落語や講談などの舌耕文芸、歌謡といった声を用いる芸能が続く。これらパフォーミングアートに対して、文字とイメージを用いる文学と美術が現実からは少し距離を置くという関係にある。

旧刑法を待たずに、「みだら（猥ら、淫ら）」であることへの禁令が槍玉に挙げたものは芸能だった。『仏蘭西法律書刑法』刊行と同じ一八七〇年に、東京府が出したつぎの布達は寄場（寄席）のそうした実態を如実に物語る。

市中寄場之義、軍書、講談、昔噺等二限、浄瑠璃人形取交、又ハ男女入交リ物真似等イタシ候義、不相成旨、去巳十月中、乃布告置候処、近来猥二相成候間、向後堅相守候様、年寄共厚心付可申事

（『世話掛年寄共之口達』明治三年六月二十三日、『東京府布達類』）

現代でさえ、役者や踊子が舞台で全裸になることはある。それはその場かぎりの、ライブパフォーマンスゆえの特権であり、公権力によって摘発されないかぎりは猥褻ではない。そして、あとに残らないがゆえに歴史的復元は困難だ。つまり、どの程度に「猥二相成候」であったのかが検証できない。改正が繰り返された寄席取締規則の中に、どこよりも早く「猥褻」が登場した。

寄セ席取締規則（一八七七年二月十日）

第三条　寄セ席ニ於テ、猥藝ノ講談及ビ演劇類似ノ所作ヲナスベカラズ

同改正（一八七八年一月二十八日）

第三条　寄セ席ニ於テ猥藝ノ所作、又ハ燈火ヲ消シ客席ヲ暗黒ニスベカラズ

『日本国語大辞典』（小学館）で「猥藝」を調べると、最初期の用例に坪内逍遥『当世書生気質』（晩青堂、一八八五―八六年／岩波文庫）が挙がっていて、意外な感じを受けるが、逍遥を名乗る前の勇蔵は一八七六年に名古屋から東京に出て開成学校に入学し、勧められて寄席に通い、三遊亭円朝の落語に魅せられた。本人の思い出（『新旧過渡期の回想』『早稲田文学』一九二五年十二月／『明治文学回想集（上）』岩波文庫所収）によれば、すでに故郷にあるうちから「役にも立たぬ戯作類を飽くことなく貧読」、「馬琴に心酔していた」。上京時には仮名垣魯文への弟子入りさえ望んだ。

逍遥は文学の「新旧過渡期」が一八七七年まで続き、そこではっきりと線が引けるという。戯作は、江戸時代以来の歌舞伎、浮世絵、小説に狭斜（遊里のこと）を加えた四角関係が作り上げた「遊戯本位の低級なもの」であり、「その必然の結果として、ポオノグラフィーに傾くか、バッフンネリーに流れるか、少くともこの二つの者に幾分かずつ感染せないわけにはゆかない宿命を有していた」（バッフンネリーとは道化）と考えた。

逍遥は寄席や文芸の世界に親しんでいたが、だからといって、公権力のように「猥藝」として切り捨て、代わりに「勧善懲悪」を求めはせず、むしろそうした人間社会の現実をよく観察し、描写することから文学を立ち上げなければならない、問題は表現なのだとした。進学した東京大学文学部で学んだ英米文学の感化が大きい。

『当世書生気質』とほぼ同時に刊行した『小説神髄』（松月堂／岩波文庫）において、小説は「世の人情と風俗

をば写すを以て主脳」とし、「人情とは人間の情欲」、「人間は情欲の動物」と断言する。「性の醜きものも、情の邪なるものも、敢て忌嫌ふことをばなさで、心をこめて写さずもあらば、いかで人情の真に入るべき」としながら、それを「美術」（芸術のこと）に高めるために「卑猥」を避けることは絵画が「猥藝の像」を嫌うことと同じだとする。逍遥が「猥藝」の語をいち早く採用したのは、当時の状況を前提に、新しい文学の姿を語るのに有効だと考えたからだろう。全篇戯作調の『当世書生気質』（角書を「一読三嘆」とし、「春のやおぼろ先生戯著」と署名）はまさしくその実践だった。

人間の情欲を描写しながら猥藝に終わらせない、と考えた時に、新たな課題として文体が浮上した。戯作調から言文一致体への転換に大きな役割を果たした人物が二葉亭四迷（本名長谷川辰之助）である。『浮雲』（金港堂、一八八七―八九年／岩波文庫）の前年、二十三歳の二葉亭は『当世書生気質』の疑問点をたくさん抱えて二十八歳の逍遥を訪ね、これを機に親交を結んだ。言文一致体を模索していた二葉亭が相談をすると、逍遥は「あの円朝の落語通りに書いて見たらどうか」と勧める。言われたとおりにするも、なかなか出来ない。ロシア文学に傾倒していた二葉亭は、徹底した口語訳を試み、「日本語にならぬ漢語は、すべて使わないというのが自分の規則」（『余が言文一致の由来』『文章世界』一九〇六年／『平凡』岩波文庫所収）であったはずなのに、この時点ではまだこなれた日本語とはいえない「猥藝」を『浮雲』で三度（うち一度は「みだら」とルビを振って）使っている。

『当世書生気質』と『小説神髄』が世間に与えた衝撃は大きく、「戯作の低位から小説が一足飛びに文明に寄与する重大要素、堂々たる学者の使命としても恥かしくない立派な事業に跳上ってしまった」と内田魯庵が評するほどだ（『新編 思い出す人々』岩波文庫）。しかし、それはあくまでも逍遥が大学出の学士であったからで、感化された「紅葉や露伴は如何に人気があっても矢張り芸人以上の待遇は得られなかった」とも書いている（「二十五年間の文人の社会的地位の進歩」『太陽』増刊、一九一二年六月十三日）。

一八八〇年代に、文学者がそのような「芸人」の地位に甘んじていた状況から、裸体画問題が生じたことに注

意すべきだ。逍遥は『当世書生気質』を彩った歌川国峰の挿絵が歌舞伎・浮世絵・小説・狭斜（遊里）の四角関係から生まれた「遊戯本位の低級なもの」を宿していたことは「慚愧に堪えない」（「新旧過渡期の回想」）と後悔した。なるほど、小説と挿絵の組み合わせは絵草紙以来の伝統であった。一八八九年一月に山田美妙が『国民之友』に「胡蝶」を発表すると、それに寄せた渡辺省亭の挿絵が裸体画であったために議論を巻き起こし、九月には幸田露伴「風流仏」（『新著百種』第五号）の挿絵（平福穂庵画）も裸体画ゆえに批判を浴びることになる。

それら裸体画はいずれも西洋から雑誌や版画で伝わるヌード絵画を真似たものだった。同じく換骨奪胎した湯浴み図が石版画で続々と出版され人気を博した。その一斉摘発、発禁処分も同年秋のことである。暮れには、春画は猥褻だが裸体画はそうではないという意見が表明された（井上正雄「画家諸公に望む」『美術園』第十四号、一八八九年十二月二十日）。大日本帝国憲法が発布され、国家の体裁が整いつつある一八八九年は、猥褻の成立にとってとりわけ重要な年だといえる。

しかし、問題となったのは、あくまでもそれらが印刷物だったからだ。西洋のヌード絵画を複製図版で掲載する傾向は、『新著月刊』（東華堂、創刊一八九七年）によって一段と高まる（後藤宙外『新著月刊』発行とその環境」『早稲田文学』一九二六年一月号／『明治文学回想集（下）』岩波文庫所収）。本物のヌード絵画の登場は、一八九三年に「朝妝」（ちょうしょう）（焼失）という肉筆裸体画を携えてパリから帰国する黒田清輝を待たねばならない。

四日目

文学と美術とでは物質性の点で隔たりがある。美術は、明治期に関していえば、物質／物体であった。ゆえに世の中への出回り方が異なり、後世への伝わり方も異なる。公権力が猥褻のレッテルを貼る方法も異なる。出版物の取締りはその波及による風

俗壊乱を怖れるからだが、現実的な方法としては文学が印刷された紙を押収するか、伏字を強要するほかない。それでも言葉はメディアを替えて広がる。他方、より具体的な美術は扱い易い。油絵のような一点ものとなればなおさらそうだが、今度はその猥褻度や影響範囲をどう判断するかが問題となる。いち早く春画が猥褻度判定の目安となった。欧米に向けて輸出される日本の物産を整理して、内務省が出版した『明治製品図説』（一八七七年）に、つぎのような記述がある。

殊に春画、情書の如きは、その 情 色 の 閃 艶 なること、大に 淫 心 を動かして堪へざらしむる者あるをもって、今や政府の厳禁する所とはなりける

日本美術の輸出振興を企てた美術団体龍池会も同様に春画を美術の領域から追い出した。一八八〇年にまとめた報告書「美術区域ノ始末」（『工芸叢談』第一巻所収）において、「製形上ノ美術」を建築、彫刻、図画、「発音上ノ美術」を音楽、詩歌ととらえ、「春宵秘戯ノ図ハ呼テ美術ト為ス可カラス」とした。旧刑法に猥褻が登場した同じ年である。当時はまだ「美術」が今でいう「芸術」の意味で使われ、音楽や文学を含めていた（《小説神髄》でも同様）。しかし、一八七六年には工部省に最初の官立美術学校が設置され、イタリアから教師を招いて画学と彫刻学に絞って教育活動を展開していたから、美術概念は揺れ動いていたといえる。

そこに春画が入る余地はまったくなかった。内務省が春画に「わらひゑ」とルビを振り、龍池会が「春宵秘戯ノ図」と称したように、「春画」という用語もまた定まっていない。春画の摘発を報じる読売新聞の表記を調べると、一八八三年まではほぼ例外なく「わらひゑ」とルビが振られ、翌一八八四年から「しゅんぐわ」が混じり始め、一八八八年以降は例外なく「しゅんぐわ」に統一される。それを春画と呼ぶことと猥褻物と見なすことはいわばコインの表と裏の関係にあった。

笑絵を春画に呼び変え、それが猥褻だと見なすことで失われたものは、まさしく「笑い」であっただろう。その後の文学にも演劇にも笑いは欠かせないのに、美術からは見事に笑いが消え、美術館は展示物を黙って凝視する場へと成長を続けて今日に至る。

黒田清輝の「朝妝」がいくらパリでサロン入選を果たしたとはいえ、日本ではすんなり受け入れられなかった。一八九五年に京都（第四回内国勧業博覧会）で公開されると物議を醸した。裸体画が公然と陳列されることが日本社会にとっては想定外の事態であった。それを可能にした展覧会が新しい催しであり、新しい公共空間だった。

「朝妝」は前年に東京で開かれた白馬会展にも展示されたが、京都で問題になったのは、美術団体の展覧会よりも博覧会がはるかに多くの観客を受け入れ、それゆえに「公然」の度合いが大きかったからだ。

黒田も主催者も、パリではこれを芸術と見なして誰も疑わないのだから、それが理解できない日本人は遅れているのだと主張して批判をものともしなかった。そう主張されると、警察は黙認するほかなかった。同じ「朝妝」の図版を掲載した『新著月刊』（一八九七年十一月二十五日）を発禁としたのは、出版物ゆえの手慣れた処分といえるだろう。

一九〇一年になって名高い腰巻事件が起こる。同じく白馬会展に黒田が出品した「裸体婦人像」（静嘉堂文庫美術館蔵）の撤去を警察が求め、主催者は油絵の半分を布で覆って、女性像の下半身を隠した。前年に成立した治安警察法（一九〇〇年）がその第十六条で展覧会場にまで踏み込む権限を警察に与えて、介入を容易にした。

のちに黒田は腰巻事件をふりかえり、裸体画を春画と同一視することを非難した。文中の「普通」は「普遍」と読むべきだ。

どう考へても裸体画を春画と見做す理屈が何処に有る。世界普通のエステチックは勿論日本の美術の将来に取つても裸体画の悪いと云事は決してない。

こうして、二十世紀を迎えたころには、「芸術か猥褻か」という問いが日本社会にはっきりと生まれた。ただし、当時は警察も慎重であり、小濱松次郎という警察官僚が警察実務家に向けて書いた『警察行政要義』（駸々堂書店、一九〇五年九月

社、一九〇九年）では、たとえ「陰部」が見えたからといって「高尚純潔ナル目的」があれば「淫猥」ではない。慎重に対処せよと説いている。

逆に、二〇一四年の愛知県警は「陰部」（愛知県美術館によれば警察は「陰茎」と発言）が見えるというだけの理由で簡単に介入した。かつての警察が示した芸術への配慮や慎重さは微塵もない。□性器が見える、□見えない、□猥褻、□猥褻ではない、□非公開、□公開と、順にマークシートに印をつけていくようなものだ。

「芸術か猥褻か」という問いはたかだか百余年の歴史しかないのだから、チャタレイ判決で立ち止まらずに、百年ほど前へとさか上って考えればよいだけの話ではないか。今用いている言葉の成り立ちを知り、ついで過去のひとびとの言葉にも耳を傾けること、過去を現在の言葉で簡単に断罪しないことが大切だろう。そうすることで表舞台から姿を消していたものがよみがえってくる。それは新たな文化資源となる。

第3章 文化資源学の作法――「個室」の成立と変貌に焦点をあてて

佐藤健二

方法的なまなざしについて

文化資源学という学問について考えてみたい。その理念がもつ思想においてではなく、研究の具体的な方法が生みだす可能性において、である。

この学問の方法論の基本は、〈ことば〉（言葉）と〈もの〉（物）の双方から、〈こと〉（事）である文化事象を解明していくことに特徴があると、私は考えている。別にフーコーの『言葉と物』[2]を、とりわけ意識しているというわけではない。しかしながら、そう基本枠組みを設定したとたんに、この〈ことば〉が記録や記憶の媒体とからんで多様な歴史性をもつことが浮かびあがる。そして〈もの〉もまた、素材や技術革新の変化の諸相において、分析すべき多くの課題をひきよせる。さらには、言葉にせよ物にせよ、それを現象すなわち〈こと〉として分析するには、人間と社会の観察が必要になる。すなわち、身体性を有する〈人間〉と、制度性を有する〈社会〉の、両方の側面からの考察が不可避になる。観察されたさまざまな事実の相互関係の構造に関しても、〈代数学〉的な論理における変数や関係式の構築とともに、〈博物学〉的な比較のまなざしにおける記述や分析が要請されるだろう。

しかしながら、こんなふうに方法論を語っても、あまり説明としては響かないだろう。理念や基礎カテゴリーの拡がりが、なぜ必要なのか。まったくの例示にすぎないことは覚悟のうえで、なにか対象となりうる素材をと

りあげて、具体的に論じたほうがいいと思う。

ここでは「個人」という、われわれがなにげなく使っているカテゴリーを例に考えてみたい。この基本概念は、じつは日本近代の民主主義や全体主義、集団主義／個人主義、市民社会や大衆文化といった主題と深くかかわっている。政治学や心理学・社会学のディシプリンの中核にすえられているにもかかわらず、このことば単体としては、それほど正面からは深められてこなかった。おそらく、このことばの意味や理念や思想を論ずるだけでは、狭い意味での人文学にとどまって、資源や社会の考察へと拡がる動きが抜け落ちてしまう。であればこそ、「個室」という、もうひとつのカテゴリーを重ねあわせてみたい。その空間＝場としての社会的な存在形態を見つめつつ考察することで、「個人」と向かいあう、新しいアプローチを説明してみたい。

私がここで探究の道具に使おうと考えているアプローチは、メディア論とも呼ばれている。そこでいうメディアとは、つまり容れ物である。

さまざまな素材の容れ物に、伝えられ共有される内容が入れられている。容器が内容を決定するとまで考えるのは単純だが、内容の意味だけが重要で容器など関係ない、という無自覚とは距離をおきたい。むしろ「個室」という容れ物の存在形態のなかにインストールされている規定力の作用から、内容としての含みうるものの変容の、ディシプリンを超えた特質を読みこむ。これはある意味では、文化資源学の初発において掲げられていた、文化形態学の可能性でもある。

個室ということばをめぐって

まずは、われわれは「個室」という存在を、いかにとらえてきたか。ことばによる認識の周辺を、ていねいに押さえることから始めよう。

「個室」を『日本国語大辞典』でひくと、「ひとりだけで用いる部屋。病室、研究室、寮、列車などの一人用の

部屋についていう」とあって、第一に「個（孤）の状態と、第二に「部屋」という建物内の空間とを組みあわせた、機能的説明がなされている。用例として挙げられているのが、一九五二年の野間宏の『真空地帯』なので、あまり古くから通用した熟語ではない。[3]

ともあれ、ひとりだけの部屋である。しかしながら、個人という主体の現代的な特質との関係においてみると、たとえば「個室化」というときの「個室」概念はもうすこし含意の抽象性が高く、外延が広い。メディア論の眼からは、たとえばカプセル化した動く個室としての自動車も、ウォークマンの流行からはじまりiPodの普及などにいたる携帯音楽機器の力も、個室的な気分の空間をつくる素材であり、資源であることが見えてくる。

つまり現代の「個室」はそれらの場所と気分とを貫く、メタファーの厚みと広がりをもつのである。たぶん、自分中心の気分の自由や、一方での閉塞感、あるいは他者との関係のありかたの困難を、この記号は含意している。そのそれぞれの意味は、身体をとりまく関係性の形態や諸概念の配置のなかで、ていねいに押さえられるべきものだ。個室を満たす気分の、領域を越えた呼応もまた、個室的なるものの社会へのあふれ出しを論ずるとき、無視できない重要な論点の一つとなる。

理念としての「個人」を理念それ自体からではなく、場としての「個室」の具体的な存在形態から明らかにしようとする志向は、〈ことば〉と〈もの〉との交渉を分析する新しい学問の方法にふさわしい。それは、人間の主体性を支え、拡張すると同時に制限している、容器としてのメディアを問題にすることになる。

明るさと暖かさの「火の分裂」

そうした発想を私がもったのは、おそらく柳田国男の『明治大正史世相篇』[4]が試みた歴史記述の暗示ゆえである。私の最初の書物であった『読書空間の近代』[5]に、日本の近代における個人の析出と、それを支える「片隅」の誕生の一節を引用したことがある。

その分析は「家が明るくなったということは、予想以上のいろいろの結果をもたらした」という、意外な切り口から始まる。

日本の庶民の日常的な住居は、暗かった。構造を保つ木材が太くて軒が厚く、雨風を防ぐために窓は小さくて、いつも板戸を下ろしていたためである。民家研究者の今和次郎は、農民の住まいを訪ねていくと、家のなかは「うすぐらくて入口を入ってもしばらくは内部の様子はよくわからない」と書いた。家は、昼間でもなお暗い、シェルターだったのである。

小屋のような簡便な造りが主流になるなかで、屋根の勾配がゆるやかになり、少なすぎる窓を増やし、板ガラスなどを用いて大きく開口部分を設ける。そのことは、やがて台所を中心に進められていく住宅改善の一つの焦点にもなった。町では、廊下や縁側を外に回して、庭に向かって広い開口部をもつような構造の住まいも生まれてくる。

建物の内側にまで光線が入るようになったことで、家にいくつもの中仕切りを設ける変化が自由におこった。そして、家のなかの柱と柱との間に「鴨居」を下げ「敷居」を渡して、板戸や紙戸（襖）、明かり障子を立てまわす。人工の光を含めて導入された明るさは、家内部の空間に、戸障子によって区切られた「片隅」を生み出した。すなわち「部屋」である。そのような枠組みで生活を描いてみてはじめて、以下の記述が示唆的なものになる。

家の若人らが用のない時刻に、しりぞいて本を読んでいたのもその片隅であった。彼らは追々に家長も知らぬことを、知りまた考えるようになってきて、心の小座敷もまた小さく別れたのである。夜は行灯という（あんどう）ものができて、随意にどこへでも運ばれるようになったのが、じつは決して古いことではなかった。それが洋灯（らんぷ）となってまた大いに明るくなり、ついで電気灯の室（へや）ごとに消したり点したりしうるものになって、いよ

いよ家というものには我と進んで慕い寄る者のほかは、どんな大きな家でも相住みはできぬようになってしまった。自分は以前の著書において、これを火の分裂と名づけようとしていたのである。[8]

目の前で展開した習俗に、身体化された思想の動きを読みこむ、この歴史社会学者は、家に住まう感覚の近代における変化を、電気の光まで見わたして「火の分裂」という射程の長い概念において想像力ゆたかに語り、そこに個々の心をもつ「個人」の誕生の萌芽を読みこんでいく。それは家々の内側における、世代の形成でもあった。

コタツという習俗のなかの個と共同

先の引用において柳田のいう「以前の著書」とは、この三年ほど前に書いた『雪国の春』[9]である。そこでは、灯火がもたらした明るさの分裂ではなく、炭によって暖かさが分かれていくさまに焦点があたっている。

この暖かさの分化もまた、前述の明るさの分散とからみあいながら、家々に個人の居場所を析出させていく。

コタツもまた、一時代を区切る、日常生活の火の技術革新であった。

コタツの居住習俗は、炭火という新しい技術の日常への導入と、布団という掛け具とが結合して初めて成り立った。コタツという道具を知らない世代はもちろん、大きな天板を載せた電気コタツに家族成員すべてがあたる光景しか思い浮かばない世代にも、これが個人に結びついた容器でもあったことは想像しにくいかもしれない。

しかし、一七世紀の終わりに撰された句集の『猿蓑』に「住みつかぬ旅の心や置炬燵」と見える。その心象は、芭蕉の生きていた時代にはこのコタツという暖房具が、集合的な団らんのメディアではなく、一人旅の心細さや孤独をかこつ小道具であったことの証言でもある。

「置き炬燵」は、つまり移動できる暖かさのもてなしの道具であった。炉(ろ)を切って木で組んだ櫓(やぐら)を立てる設備

としての「切り炬燵」とは異なり、個人用の独立した暖房具で、手あぶりに用いられた火鉢と同じであった。火鉢もコタツもそのいずれもが、炭という新しい火の普及をもって開かれた個人自由だったのである。

一九五〇年代の後半に、電気という新たな火を組みこんだコタツが商品化される。その普及は、移動できた置き炬燵と、装置としての切り炬燵の差異をさらに遠くに追いやり、芭蕉が句に詠んだ「個（孤）」をめぐる心象風景を、想像もできないほど過去のものとしていく。

しかしながら柳田国男が提示した「火の分裂」という視角は、なお暗示的であった。個室的なるものの析出をあざやかに浮かびあがらせ、その変容の行く末を考えようとしているからだ。柳田自身も、「歓迎してよいか否かには拘らず、来ずには済まない変動でもあったのである⑩」と述べ、個（孤）への分裂が不可避のプロセスだったと見ている。

もちろん、自然必然の変化であったとしてなお、そこにともなった家の内閉をどう意味づけるか。それは、さらに取り組むべき重要なもうひとつの課題である。すなわち、家が「我と進んで慕い寄る者」たちの場、別ないいかたを選ぶならば、「私」的な「共」の親密圏へと純粋化していったことを、どう評価し、いかに解釈すべきか。

「共」の変貌

ここにおいて、個室化という分裂と呼応する、さらなる主題があらわれる。「共」の変貌である。「心の小座敷」の分立は、家族の内部だけの変化ではなかった。家の外部に広がる社会とのつながり方が変わっていくことをも映しだしていた。

私自身は、『文化資源学講義⑪』で、現代社会における〈公〉と〈私〉の区分線の錯綜についての分析が、〈共〉という第三項の明晰なる描き出しにおいて、あらためて必要であるとのべた。この「公／共／私」の分析枠組み

の必要から注目に価する居住空間のテーマが、「デヰ」という空間のもつ、意味づけの混乱と衰弱である。「デヰ」ということばを耳で聞いて、理解できる読者は少ないだろう。じつは柳田がこれを論じた一九三〇年代においても、すでにこの単語が指すものは、さまざまな地方によってかなり異なり、その意味もまた、明らかな共通性を有してはいなかった。すでに変動期が始まっていたのである。だからこそ、多くの事例の収集と比較が必要となる。

ある地方では、もっとも奥まった「奥座敷」がデヰと呼ばれた。別な地方では、入り口に近い「表の間」を指した。所によっては、入り口の玄関からみて次の間の「茶の間」の別名として主に家の者が仕事をする場所であるとも考えられている。また、土間から上がり端の「茶の間」の別名として主に家の者が仕事をする場所であるとも考えられている。

驚くことには、家屋の内部の部屋の分類ではなく、一族の本家の屋敷そのものを指す地方すらあるのだという。それはデヰが本家にしかない、特別で普段は必要でない空間だったことに由来しよう。「カンジョノマ」という呼びかたが福岡県南西の八女あたりにはあったようで、そこでは外に面した表の間だったという。もともとは「勘定の間」で村役人をつとめるような家には必要であったと考えられ、富山県のほうの大きな家にある「サンニョマ」の「算用間」や、新潟県の「ヨノマ」すなわち「用の間」とつなげて、そこで公用の事務を執り外客に接したのだと、柳田国男は推定している。勘定にせよ、算用にせよ、そうした表の公的な用向きは家のなかからの必要というよりも、外の社会との交流の接点において生み出されている。いっけんバラバラに見える名称が、その一点でつながっている。

ふりかえってみると、デヰのもともとの語義は「客と応対のために出て居る間」[12]「出でて外の人と共に居る場所」[13]の意であった。だから、「出る」と「居る」という、人間のふるまいをもとにした、二つの動詞を構成要素にしている。

ところが尋常の家々では外に働くときが多いのだから、むろん毎日ここを使うわけでもなく、常は女が縫物を、または子どもが手習いをするというたぐいの、主人以外の者の事務にも用いられて、少しずつその最初の目的が不明になり、ついで座敷という部分が発達するにつれて、あれどもなきがごときものにこの出居はなってしまったのである。（中略）大部分は出居を不用として、これを省略する方へと進んでいる。[14]

毎日いつも使う場所ではない。だから、裁縫仕事や手習い勉強といった別な作業に用いられた、という説明は理解しやすい。しかしながら、デキが目的不明で用途混乱の空間になったのは、この空間が家の外に近く明るかったという機能や便利に導かれての、混同が進んだからだけではなかった。つきあいの習俗風俗の変化、すなわち日々の来客対応の実践こそが、その空間の意味の変貌を推し進めていく。

他者との交渉・他者との距離の見極め

われわれは、しばしば来客への対応で、入口が一つしかない家を思い浮かべてしまう。すなわち、団地の集合住宅やマンション住まいが、その典型である。そこにおける接遇は、他者との交渉の現代的なひとつの典型ととらえてもいいだろう。来客、すなわち外なる他者にどう接し、どのように遇するか。現代の家にいたっては、どこか画一的で平板になったことを問題にせざるをえない。

屋敷といえる大きな家屋でも、玄関先で断る以外の訪問者なら、母屋の座敷に一律に招き入れるようになった。客としての軽重を問わない、そうした作法が、小さな一戸建てにまで持ちこまれた。その丁重の千篇一律が、一方で家の内がわの空間、すなわち部屋を使い分ける慣習や必要を見失わせていく。

つまり、訪問者に対する、軽重の見分けや親疎の使い分けは、そのまま直接に遠さ／親しさの判断や、正式／略式の見きわめであった。外部からの他者に対する、時と場合に応じて必要な態度の手厚さや気楽さ、そうした

判断と対応していた空間の区分線が薄れるとは、どういうことか。家のなかが均質な空間に意味づけられる。「出居の衰微」という家内部の均質化は、じつは家の外部に拡がる社会に対する、認識の均質化と呼応していたのである。

「デヰ（出居）」ともときに混同された「座敷」は、むしろ儀式ばった正客を礼儀作法に則って迎えるための空間であった。かつての村落においても、また都市においても、こうした正客としての対処の必要があるかどうかは、社会的地位のもつ階級性と結びついていた。[15]

これに対して「出居」の開かれた空間が担わなければならなかったのは、いわば「共」的な交際の日常的な交流であった。仲間や身内知り合いのシンプルで気楽な来訪を、家内部に受け入れる場であり、対処する機能だったのではないか。この「共」の機能が空間としてうまく日常に定着せず、また新たな発展を組織することなく、その意味が見失われていく過程とは、家族が内側に閉じ、「私」に親密化した情緒の集団になっていくプロセスでもあった。

「茶の間」ということばのなかの歴史的なねじれ

デヰの別な地方名のひとつでもあった「チャノマ（茶の間）」には、おもしろい痕跡が残されている。

テレビをはじめとする今日のメディアで、「お茶の間」と呼ぶのは、基本的に家族がくつろいで食事や「団らん」を楽しむ居間である。多くの場合、そこには昭和のはじめ頃から広く普及していったチャブ台やテーブルが置かれ、集団のものとなったコタツが備えられた。そして一九五〇年代生まれのテレビはいつのまにか不可欠の道具になって、その舞台装置の中心に置かれる。そこで繰り広げられる「一家団らん」がイメージさせるのは、家族ばかりの楽しみであって、家族以外の者は、そのなごやかな親密さに水を差す存在でしかない。

しかしよく考えてみると、そこにすでに大きな変容がある。なぜ、この空間が「茶の間」と呼ばれているのか。

茶は今日においてもなお、じつは客として招きあるいは訪れてくれた人に出す、他人への丁重なもてなしである。「茶の間」を家族水いらずの団らんの容器と考える今日の感覚と、その呼称の中心に置かれている「茶」の社会的な役割との間には、じつは無視できないねじれがある。「茶の間」という、聞き慣れ、また使い慣れたことばにも、それを満たしている気分に大きな変貌があり、その変貌は、「共」の衰微、すなわち外部の他者との境界空間の衰退を、意外な形で率直に証言しているように思う。

おそらくは「出居」に求められた外部接続の要素は、近代日本の家の狭さもあって、新たな形をもてないままに追い出されていった。すなわち、われわれの多くの住まいの近代とは、都市社会において豊かにまた多様に発達した茶屋・茶店や喫茶店に、交流を外部化することで成りたっていた。それは、家がそうした交流の空間の必要を省略し、家庭が純粋な親密圏へと自己成形する変容であった。この背後に、サラリーマン化のような職業生活の変化と、住まう空間そのものの住居化がかかわっている。

「茶の間」と「茶」の文化との関係は、茶という記号の受容史を広範にたどる大きなテーマになりそうなので、それ自体はおもしろい課題だがここでは踏みこまない。ただし、そこに現れた他者とのインターフェース機能をもつ未成の空間の意味の寂しい縮小は、焦点距離の長い歴史の視野からの批判的な位置づけを必要としているように思う。

住まいの近代は、その内側に「家長も知らぬことを知りまた考える」私的な個室空間を析出しはじめただけではなく、家屋そのものが「私」的な性格を強め、いわば内側に閉じはじめたことを意味したのである。「共」の要素を保持していた空間の潜在化・不可視化と、個室化した空間の社会への浸潤とは、じつは裏表の主題ではなかったか。

電話の形態とともに変貌する身体

「火の分裂」という視角と論点は、そうあらためて説かれれば、一応はなるほどとは思うものの、遠い過去の昔がたりのように思えてしまうかもしれない。しかし、それは過ぎ去った完了形のできごととなのだろうか。

現代の部屋はというと、たしかに共通する呼称自体がなくなっている。せいぜいが「子ども部屋」とか「居間・リビング」という即物的で機能的な名前だけしか使われていない。「デキ」などという、使ったことがないことば を素材に、経験したこともない空間の変容の話をくみたてられても、実感がともなわない。そういう世代から は、すでに確定し、もう古くなって、自分とはかかわりのない容器＝メディアの話と思われたかもしれない。

しかしながら、変化それ自体も、またそこで引き起こされた問題そのものも、完了してしまったわけではない。この変容は、幾重にも塗りかえられながら、また多次元的にいまも進んでいる。

その一つが、たとえば私自身が『ケータイ化する日本語』[16]で論じた、電話が媒介する空間の誕生と変容であり、他者意識の変化である。一九世紀の終わりに生まれた、このコミュニケーションのメディアは、二〇世紀の終わ りにいたって、急速に変貌し個人化していく。

一九九〇年代の吉見俊哉らの『メディアとしての電話』[17]の先駆的な研究があらためて指摘した、家屋の内での電話の置き場所の変化は、ここまで述べてきた空間の分裂や均質化と奇妙に符合していて、示唆的である。調査 の対象となったある大学生は、自らの電話経験から、次のような変化に気づいた。

　当時〔一九七二年頃。引用者補記〕は2DKの団地に住んでいたが、電話は玄関を入ったところの部屋の入り口に置いてあった。玄関側ではなく、部屋の内側である。それから何回か引越しを重ねたが、わが家における電話の位置は少しずつ玄関から遠ざかり、部屋の内側へと変化しているような気がする。いまでもわが家には電話は一台しかないが、コードが長くなってきている。各自の部屋に持ち込めるように長くしている

のだが、昔はせいぜい一メートルくらいだったと思う。（大学三年、男）(18)

かつては、コードにつながれた固定電話を玄関の靴箱の上に置いていた家も、めずらしくはなかった。玄関はすでにハレの公用設備であった歴史を遠く離れ、一戸建てにとっても、もはや特別の意味をもたない住宅の通常の出入り口となっていた。

しかし、電話を通じてやってくるのは、声だけとはいえ訪問者である。だから、玄関というもっとも外に近く、周辺的でもある空間は、気分としてふさわしい置き場所だったのだろう。

やがて玄関という外部との境界領域から、みなが集まり、ときに客間・応接間の役割をも果たした居間へと、電話の居場所が移動していく。前節で論じた「出居」の変容とも符合するかのように、電話はバーチャルな応接の場として、家屋の中心部分へと内部化されていった。

しかしながら「長いコード」の工夫は、なにを暗示していたのだろうか。「応接間」や「居間」という空間が、電話が組織した交流の安住の地ではなかったという事実である。

当時の若者を含む子どもたち世代にとって、「各自の部屋」へと持ちこむことができるコードの長さは、たとえ不自然のように見えたとしても必要であった。その不格好なまでの長さを通じて、個人の通話装置となりつつある電話の効用を、すでに予感し実装していたのである。

コードを持たない電話からケータイへ

一九九〇年代になってコードレスの固定電話が本格的に普及する。

ここには、法の枠組みも作用している。無線の周波数帯域を国家が管理する電波法ゆえに、コードレスの本格的な技術革新と製品開発が遅れたともいわれている。コードレスの登場は、子機という形で分解しつつあった電

話の個室化傾向を、屋内配線設備不用の簡便さにおいて促進していった。そして、電話が個室に持ちこまれ個人のツールと化していく変化を、さらに推し進めて完成させたのは、もうひとつの社会的なコードレス化ともいえるケータイの普及であった。そして、柳田のいう「心の小座敷」は「心の個室」へと変貌していった。

しかし、このコミュニケーションツールのうえでの「個室化」現象が、なぜ急速に進んだのか。手近さ身近さの「便利」に導かれた必然だとだけとらえてしまってよいかは、疑問に思う。ここまで論じてきた「公／私／共」の交流の錯綜した変容が、深く作用している。

家族が共同で使っていた時代の電話の「長いコード」をめぐる、過渡期のコンフリクトをもうすこし掘り下げてみよう。

最初は、新しい世代の「長電話」のおしゃべりが回線を占拠した。その時間をめぐって、用件がなければ電話などかけなかった世代の親との間で紛争が起こった。子どもたちの無駄なおしゃべりが電話の回線をふさぎ、必要な用件が通じないと親世代は批判した。しかし、息子・娘たちの、接続をめぐるリアリティは、無駄という断定に素直に服するつもりにはなれなかっただろう。「伝える」「通じる」という用件に従属する機能的な動詞と異なる、親しい友人との「つながる」気分の存在論的な安心こそが、まさにこの電話が持ちこまれた片隅を、個室的なものとして成立させる資源だったからだ。

ケータイの日常化は、この意味づけの対立の「問題解決」ではなかった。現実の便利のほうが、その制約をただ技術的に、乗り越えていってしまったにすぎない。

解決されなかった問題とはなにか。固定電話とは、じつは家族の「呼び出し電話」であり、親のところにかかってくる電話を取り次いだりすることは、親たちがかかわっている普段のつきあいの輪郭に触れることでもあった。それは子どもたちの友人関係に関しても、同じような共有をもたらした。この関係は、ある意味で障子や襖で隔てられているだけの間取りと重ねあわせられるような、距離設定と空間共有の微妙さを有していたかもしれ

ない。

気配がわからないほどには閉じられてはいない。しかし、直接に見えるわけではない。聞き耳を立てる「立ち聞き」は、不作法で望ましくない。とはいうものの、深刻そうな応対や気がかりな様子であれば、何事かと聞くていどの思いやりは許容され、共有されている。居間にある一台の電話を家族が共有することには、固有の効能があったのである。

電話というメディアのもつ、外部とのコミュニケーション機能についても、まだ論じられていない隠された効用がある。対面しない情況での見えないままの相手との会話は、ことばによって相手の位置をさぐり、自分の位置を決めるための敬語やていねい語の役割を先鋭化した。未知の人間をそれなりの作法において扱い、失礼にならないように対応し適切に取り次ぐ、対外的な会話法は、かねてから社会人としての一人前の条件の一つであった。

個室に引きこまれた電話や、もともと個人電話として普及したケータイは、この不確定で未知なる相手を扱う対話作法の部分を衰弱させていくことに、一役をかったのである。

公共空間に持ちだされた個室

現代社会のケータイの普及では、一面では個室的なるものを直接に街頭に持ちだし、あふれだしていくことをも可能にした。

個室的なるものの公共空間への持ち出しを、最初にあざやかに印象深く論じてみせたのは、シヴェルブシュの列車内の読書行動の誕生の分析であった。鉄道の車中で読書するという新しい行動の誕生を、シヴェルブシュは、旅する身体のいわば容器である、「乗合馬車」から「鉄道車両」へという交通手段の変容と深く結びつけて説明している。

シヴェルヴシュの説明のあざやかさのポイントは、この読書が主体の知識欲の向上などを駆動力に生まれたのではなく、他者とのかかわりを自然に断つことができる作法だったからだという喝破にある。

馬車の旅においては、人びとは乗り合わせた他人と会話を交わし、談笑を楽しむというのが社交の規範でもあり、礼儀でもあった。不特定の相手と直面せざるをえない鉄道の客車コンパートメントにおいて、本を開いて頁に目を落とすことによって、じろじろと相手を見つめるような不作法と、そう受け取られてしまうふるまいの危険性を避けることができた。そして本や新聞を読んでいると見なされた限りにおいて、人はお互い静かに放っておかれたのである。

その読書はつまり、会話（社交）せよという規範からの避難所であり、意図せざる不躾を回避する安全装置であった。

本を開いて読むことが個室を作り出す。この逆転は、このメディア論的な解釈が開く、おもしろい見方である。

移動の空間に生まれた新しい条件のもとで、ひとは隣り合い向かい合う「公共」の身体的な緊張から退いていられる「私」の片隅を作り出した。そのために、書物や新聞という格好の資源を動員したのである。

われわれはすでに、ウォークマンやケータイやiPodが、シヴェルヴシュが分析した鉄道普及期の書物の黙読と、どこか重ね合わせることができる個室的な空間の創出という特質を有していることに気づき始めているのである。

まとめに代えて

すでに述べたように、ここで繰り広げてきたのは、ひとつの方法の例示にすぎない。主題の拡げ方としても限定的で、つながりうる切り口をすこし急ぎ足でしめし過ぎたかもしれない。それでも「個室」を素材にした学知への問題提起であり、「個人」の誕生という研究を企画していくことへのいざないにはなりえたと思う。

もっとさまざまなカテゴリーを記述に動員することも、もっと多くのモノをからめて分析を拡げていくことも、想像力次第で自在にできるだろう。さらにもっと光をあてるべき事象のさまざまな場も、たぶん自由に見つかる。そこから、それぞれの個人の研究が、自分の主題を立てて始まればいいのだと思う。作法という名の方法論を、固定的で体系的な訓育的なものであると考えてはならない。それは、勘違いという以上にまちがいである。

たぶん方法論の修得よりも、方法の実感と実践のほうが、はるかに心をわきたたせる。そして方法もまた、やり方を理屈で教えられてわかるというより、自分の経験をつうじて学ぶなかでしか身につけられないもののように思う。

註

(1) 文化資源学が、思想・言語・歴史・社会の諸学を積み上げてきた文学部の現代的な対応として構想されたことについては、すでに論じたことがある（佐藤健二『文化資源学講義』東京大学出版会、二〇一八：七五─九一頁）。

(2) M・フーコー『言葉と物』（新潮社、一九七四）。

(3) ちなみに朝日新聞の新聞記事データベースで調べると、一九六四年三月五日の「個室全廃きめるトルコ風呂業者が臨時総会」という記事がヒットし、読売新聞でみると記事中の初見は一九五七年二月一四日の「12の個室も完成　昭和基地の建設進む」、毎日新聞では一九六六年三月一五日の「若い生活楽しむ個室農漁家生活改善発表大会」となっている。やはり、一九五〇年代以降に新聞でも使われるようになったらしいことがうかがえる。

(4) 柳田国男『明治大正史世相篇』（朝日新聞社、一九三一）。

(5) 佐藤健二『読書空間の近代』（弘文堂、一九八七）。

(6) 柳田国男「明治大正史世相篇」『柳田国男全集』（第五巻、筑摩書房、一九九八：四〇〇頁）。

(7) 今和次郎『日本の民家』（鈴木書店、一九二二：三三頁）。

(8) 柳田国男「明治大正史世相篇」（前掲：四〇一─二頁）。

(9) 柳田国男『雪国の春』（岡書院、一九二八）。

（10）柳田国男「明治大正史世相篇」（前掲：四〇二頁）。

（11）佐藤健二『文化資源学講義』（前掲：二九四─八頁）。

（12）柳田国男『居住習俗語彙』（民間伝承の会、一九三九：一二九頁）。

（13）柳田国男「明治大正史世相篇」（前掲：四〇八頁）。

（14）同前（：四〇八─九頁）。

（15）これは、今日ではもうまったくその意味が忘れられてしまっている「玄関」の階級性とも直結している。封建システムの身分社会において、玄関は出入り口の一般的な別称ではなく、誰も彼もの家屋に備えられたわけではなかった。「玄関」はすなわち「座敷」に直接つながる特別の出入り口であって、家人の普段使いの「通用口」「勝手口」とは、別なものとして位置づけられていた。この区別の慣習は、近代住宅においても、かなり最近まで踏襲されていた。しかし、一戸建ての代替としてのマンションは、小屋の系列につながる集合住宅の制約から、ひとつだけの入口・出口において、さまざまな差異を消去してしまう。

（16）佐藤健二『ケータイ化する日本語』（大修館書店、二〇一一）。

（17）吉見俊哉・若林幹夫・水越伸『メディアとしての電話』（弘文堂、一九九二）。

（18）同前（：六六頁）。

（19）W・シヴェルブシュ『鉄道旅行の歴史』（法政大学出版局、一九八二）。

第二部　見つけかた

第4章　美術史と文化資源の往還——絵巻の国際的研究を通じて

髙岸　輝

　美術史という学問領域は、明治の近代化のなかで、西洋の美術史の諸概念を取り入れながら基盤が整えられてきた。その端緒が、フェノロサ（Ernest F. Fenollosa, 一八五三〜一九〇八）と岡倉覚三（天心）（一八六二〜一九一三）の出会いにあったこともよく知られている。お雇い外国人として、東京大学で政治・理財・哲学などを教授したフェノロサは、西洋人の眼から見た日本美術史を構想し、彼の薫陶を受けた岡倉は、フェノロサの視角を受け継ぎながらも、日本から見た日本美術史の構築、美術教育、文化財の保護、日本文化の西洋社会に対する発信など幅広く活躍した。岡倉による東京美術学校（一八八七年）や日本美術院（一八九八年）の創立、ボストン美術館東洋部長（一九〇五年）就任、『東洋の理想』（The ideals of the East with special reference to the art of Japan, 一九〇三年）、『日本の覚醒』（The awakening of Japan, 一九〇四年）、『茶の本』（The book of tea, 一九〇六年）といった英文による著作は、国内外での旺盛な活動を示す。それらは、現在の「日本美術史」という学問領域の枠に収まるものではなく、有形の文化財を中心に据えた文化そのものの研究・創作・普及・保護・公開へと展開するとともに、国際的な視野をもつものであった。

　近代的な学問の草創期における融通無碍ともいえる広がりは、次の世代にどう受け継がれ、変化していったのだろうか。本章では、そのことを考えてみたい。以下で取り上げるのは、矢代幸雄（一八九〇〜一九七五）である。二〇世紀を生きた矢代の活動は、二一世紀のわれわれに大きな示唆を与えてくれるように思われるからだ。

1 絵巻研究の系譜

矢代幸雄は岡倉より二八歳年少で、直接の面識はなかったものの、生い立ちや人生に共通点が多い。両者とも、西洋文化の窓口であった横浜に育ち、幼少時から英語を学んで国際感覚を磨き、東京大学（東京帝国大学）で英文学を学んでいる。後に矢代は、岡倉を先達として意識することがあったと述懐している。

矢代は一九一五年に大学を卒業して東京美術学校の講師となり、一九一七年から四二年まで教授として英語および美術史を講じた。彼の本来の専門は西洋美術史であったが、日本美術史、特に絵巻研究とのかかわりは意外と早い。一九一六年、中川忠順（一八七三〜一九二八）と上野直昭（一八八二〜一九七三）は、東照宮三百年祭記念会の委託を受けた帝国学士院から研究費を得て絵巻の調査研究事業を開始し、矢代はそれを手伝っている。中川は、岡倉の愛弟子であり、内務省に設置された古社寺保存会の調査研究事業を開始し、矢代はそれを手伝っている。中川は、岡倉の愛弟子であり、内務省に設置された古社寺保存会の調査研究の技師として文化財保護行政の分野で活躍した人物で、岡倉の後、ボストン美術館において東洋絵画の整理を手がけた。上野は絵巻研究で知られ、戦中から戦後に東京美術学校校長、東京藝術大学学長も務めた。東京帝国大学卒業後、同美学研究室の副手を務めていた上野は、岡倉が同大学で行った泰東巧芸史の授業を聴講、岡倉から絵巻研究の面白さを伝えられ、中川を紹介されたという。[3] 上野が「岡倉—中川の線に沿ふ絵巻物研究」と呼ぶプロジェクトは、主要な絵巻の全巻撮影を基盤とするものであったが、東京帝国大学の美学研究室に保管されていた写真原版は一九二三年の関東大震災で焼失した。

この岡倉—中川—上野という絵巻研究の流れの上に、若き矢代が位置していたことは注目すべきであろう。

一九一六年ごろ、矢代は原富太郎（三溪）（一八六八〜一九三九）の知遇を得た。原は横浜の生糸貿易で財を成した大コレクターとして知られ、矢代はその東洋美術コレクションをしばしば鑑賞する機会に恵まれた。そこには次のような絵巻が含まれていた[4]（括弧内は現在の所蔵者）。

「地獄草紙」（奈良国立博物館蔵）

「地獄草紙断簡」（福岡市美術館蔵）

「病草紙断簡（白子）」（個人蔵）

「寝覚物語絵巻」（大和文華館蔵）

「伊勢物語絵巻」（和泉市久保惣記念美術館蔵）

「小大君（佐竹本三十六歌仙絵巻断簡）」（大和文華館蔵）

「一遍聖絵」第七巻（東京国立博物館蔵）

「宇治拾遺物語絵巻」（住吉具慶筆、出光美術館蔵）

このほか、絵入りの見返しをもつ「一字蓮台法華経」（大和文華館蔵）もあった。第二次大戦後の混乱期に、三溪のコレクションは散逸したが、これらの絵巻は現蔵の美術館・博物館に移動し、各館を代表する収蔵品となっている。

2　美術アーカイブスの構想

　一九二一年、矢代は欧州に留学、はじめロンドン、その後、イタリアに移った。フィレンツェではルネサンス美術研究の泰斗バーナード・ベレンソン（Bernard G. Berenson, 一八六五〜一九五九）に師事し、ボッティチェリを中心とする絵画の研究を行った。一九二五年、英文の大著『サンドロ・ボッティチェリ』をロンドンのメディチソサエティーから出版し、国際的な評価を得て帰国した。本書では、作品の細部を重視し、部分図版を多数掲載して様式比較や主題分析を試みているが、それまで欧州の研究書でほとんど行われてこなかった画期的な方法であった。

　帰国した矢代は、日本・東洋美術史の研究にも傾倒していくことになる。このころ、亡くなったばかりの黒田清輝（一八六六〜一九二四）の遺産の活用法を諮問された矢代は、ロンドンの弁護士ロバート・ウィット（Robert

70

Witt, 一八七二〜一九五二）が私邸に収集した美術写真のアーカイブス、ウィット・ライブラリーを着想源として、日本・東洋美術の「写真を主とする美術図書館」の創設を提案した。黒田は洋画家で美術行政の重鎮でもあり、東京美術学校では矢代と同僚であった。提案は受け入れられ、一九三〇年、帝国美術院附属美術研究所（現在の東京文化財研究所）が設立される。その業務は、「研究資料ノ蒐集」「調査及編輯」「出版」「閲覧及展覧」「美術上ノ国際連絡」[9]の五つであり、矢代は初代所長（在職一九三六〜四二）として日本東洋美術を主体とする研究者を束ねた。一九三二年には研究所の機関誌である『美術研究』を創刊している。創刊号では上記の業務を公開する研究誌の方針を示し、第二号では研究所に模造や摸写を収蔵することの意義を説いている。[10] 後者は、造形的かつ審美的な資料を扱うという美術史の学問的特性のなかで、名品や真作を過剰に重視し、転写や模作を軽視する傾向に警鐘を鳴らすものであった。

3　文化財の国籍

　満洲事変（一九三一年）に象徴される日本のアジア植民地化政策は、欧米において強い反日感情をひきおこした。一九三三年に渡米した矢代は、翌年ハーバード大学の委嘱により講義を行ったが、そこで選んだテーマは「絵巻物形式論」であった。絵巻は、日本美術の「本質に触れる問題を含み」「特色を最も明瞭に示すもの」[11] というのが理由である。当時の米国の空気を、「日米関係の複雑なる今日諸方面の注意を惹いている」[11] と記しているが、ボストン美術館を訪れた際、直前に同館に収蔵された「吉備大臣入唐絵巻」のお披露目展示に遭遇する。同絵巻は、「敵国のような空気の中に可憐なる娘のような」[12] 風情であったという。悪化する対日感情とはうらはらに、ボストン市民の絵巻に対する強い関心と好意的感想を痛感する者として見れば、一方、重要美術品を国内に保留す[13]「東洋美術並びに文化の世界的宣揚の国家的必要を痛感する者として見れば、一方、重要美術品を国内に保留する方法を講ぜらる、と共に、名品を海外に示して、東洋文化の為めに万丈の気を吐かねばならぬ」[13] との見解を示

y

第4章　美術史と文化資源の往還

している。

旧小浜藩主・酒井家から売り立てに出された「吉備大臣入唐絵巻」は、昭和恐慌後の不況のさなかにあって日本国内で買い手がつかず、当時ボストン美術館東洋部長であった富田幸次郎（一八九〇～一九七六）らの手によって、同館の所蔵となった。重要作品が米国に流出したことは日本国内で大きく報道され、後の文化財保護法につながる法整備が行われ、富田は国賊扱いされたともいう。

ボストンにおける「吉備大臣入唐絵巻」との出会いは、矢代を絵巻研究へと傾倒させたようだ。当時、東北帝国大学教授で日本絵画史研究の第一人者であった福井利吉郎（一八八六～一九七二）は、同絵巻の絵師について「年中行事絵巻」「伴大納言絵巻」との近似から、平安末期の宮廷絵師・常磐光長との関係で考察を進めていたが、これに対し矢代は、「伴大納言は従来の通説通り鎌倉期初頭の作品と見た方が、現存の材料から推す史的発展の理解には、よりよく適合すると見るのである。少なくとも、一四〇〇（クワトロチェント）年代の末には充分に活動して居たところのレオナルドすらも、一五〇〇（チンクエチェント）年代芸術史の劈頭に論ずる方が理解しやすいといふ意味において」と述べ、独自の反論を展開している。

ここでは、一二世紀末から一三世紀初頭、古代と中世の転換期における絵巻の制作を、イタリア美術の一五世紀末から一六世紀初頭の時期と対比している。「吉備大臣入唐絵巻」を、古代的なものの総括というよりも中世的なものの始発に位置づける見解であり、レオナルド・ダ・ヴィンチ（一四五二～一五一九）を一五世紀の盛期ルネサンスを締めくくる画家と見るのではなく、むしろ一六世紀マニエリスムの先導者として重視する主張である。当時、福井の業績は高く評価されていたが、矢代は自身の専門であるルネサンス美術史の造詣と、ボストンで「吉備大臣入唐絵巻」を実見した経験に基づき、いわば国際的な比較に基づいて福井の研究に対抗したのである。このほかにも、一九二六年、一九三六年には米国ワシントンDCにあるフリーア美術館でも調査を行い、「地蔵縁起絵巻」に関するモノグラフを発表している。その冒頭で、海外所在の絵巻に関する調査研究の必要性

を訴えている。

4　国際的な比較研究

　やがて、矢代の絵巻研究には、中国美術という新たな比較対象が加わる。一九三〇年代、矢代は美術研究所による調査の一環として、しばしば中国を訪れている。そもそも、欧米の美術館における日本美術コレクションは、中国美術を主体とする東洋美術コレクションと一体となっていることが多く、その絵巻研究が、同じ巻子の形状をもつ中国の画巻研究と接続する形で進んだことは自然な成り行きであっただろう。また、一九三二年の米国滞在中、フィラデルフィアのペンシルバニア大学美術館で「宋模周文矩宮中図」を見た際には、師のベレンソンがこの断簡を所蔵していることを知り、写真の送付を依頼している。その書簡の中で「私は目下、中国絵画の研究に熱中している」と記している。[18]

　同年帰国した矢代は、ボストン美術館所蔵の日中の名品、「吉備大臣入唐絵巻」と「搗練図巻」に関して、精細な図版を掲載した原寸大コロタイプ版の複製を矢継ぎ早に刊行している。[19] やがて一九四〇年、その成果は日本の絵巻と中国の画巻とを総合的に比較した「画巻芸術論」に結実した。[20] ここでは、まず書物の挿図の地位や、物語の時間性を絵画でいかに表現するかという点について、西洋美術と東洋美術の比較から論を起こす。その上で、画巻と絵巻の比較へと進む。日中の比較では、「信貴山縁起絵巻」のように長大な画面にストーリーが延々と続く「連続式」画面こそが日本の絵巻において独自に展開した世界であることを強調する。当時、欧米や日本に所蔵される中国絵画、特に長大な画巻や、敦煌の壁画など仏教説話の絵画化作例に関し、写真の公開が急速に進んでいた。矢代も、こうした動きに対応する形で日本の絵巻の複製や写真の全巻公開を推進しており、国際的な視野からの比較研究を行う基盤が整えられたといえる。

　美術研究所の所長時代には、絵巻に関する研究プロジェクトを複数展開している。末延財団の助成を得た絵巻

研究には、若き日の梅津次郎（一九〇六〜八八）が参加したことが特筆されよう。梅津は一九三二年に東京帝国大学を卒業し、一九三五年から四六年まで美術研究所嘱託として絵巻研究に従事、戦後は京都国立博物館に勤務し、絵巻研究の第一人者として活躍した。

矢代が発案・実行した研究プロジェクトの中でも重要なのが「絵巻物総覧」の編纂である。梅津の回想によれば、「当時の所長であった矢代幸雄氏の着想と配慮に基き、陸奥広吉氏寄附の基金によって始められた」とあり、陸奥宗光の長男である広吉（一八六九〜一九四二）がスポンサーであった。国内外に現存する絵巻の総目録作成という企画は、美術アーカイブスの構築を重視した矢代らしい発想である。新規の写真収集も企図されており、「ラヂオによって真珠湾攻撃の報を聞いた早暁」（一九四一年一二月）にも、梅津は宣戦の詔勅を誤読した責任を追及され、六月に美術研究所所長を退任、神奈川県の大磯に隠棲することになる。「絵巻物総覧」のプロジェクトは継続されたようだが、第一輯の原稿は書店に預けられたまま東京大空襲（一九四五年）で焼失し、企画自体が中絶を余儀なくされた。

ち、京都の北野天満宮で絵巻の撮影を行ったという。翌一九四二年一月、矢代は写真技師とともに東京駅を発

一方、戦中には福井利吉郎を中心に「絵巻物ノ総合研究」というプロジェクトも進められており、その目的は「支那ニ始マリ我国ニ於テ独自ノ発展ヲ与ヘ世界美術史上ノ一大異色ヲ作ス絵巻物ノ研究ハ日本美術ノ特質ヲ闡明スル上ニ最モ重要ナ項目ノ一ツデアル」（『日本学術振興会年報』10、一九四三年）とある。絵巻を世界の美術史に位置づける言説は矢代と共通するが、福井が岡倉覚三の謦咳に接し、内務省時代に中川忠順を上司と仰いでいた点は注目すべきであろう。岡倉や中川の系譜に連なる絵巻研究は、第二次大戦中の国際情勢を受け、各所で浮上したといえよう。

美術研究所の所長時代、矢代は大阪電気軌道（現在の近畿日本鉄道）の社長であった種田虎雄（一八八三〜一九四八）から、近畿地方に路線網を有する同社沿線の文化事業について諮問されていた。世界各地の美術館事情に精通していたことから、矢代は東洋美術の殿堂としての美術館建設を提案、戦後まもない一九四六年に財団法人としての大和文華館が設立され、その初代館長として美術館の準備事業に取り掛かった。占領下の混乱期、華族制度の廃止や財閥の解体などにともなって国内の美術コレクションも解体・散逸し、日本の美術品が欧米にも多く流出する中で、美術館の建物の建設は後回しとし、近畿日本鉄道の資金を用いて精力的に美術品の収集を行った。かつて親しんだ原三溪のコレクションも散逸の危機に瀕しており、一九四八年には三溪の遺族から左記を含む一四点を購入して大和文華館のコレクションに加えた。

「寝覚物語絵巻」（一二〜一三世紀）について矢代は、「三溪園蒐集が私の方に来ることになって、私が真先に撰んだのは、実にこの寝覚物語であった」「寝覚の第一段の桜花爛漫たる春景色は、源氏をも含めて、全大和絵中の、最も艶麗なる情景描写[23]」と述べる。また「一字蓮台法華経」（一二世紀）に関しては「荘厳経として私はこの巻を第一位に品定するので、大和文華館として懇望して獲得した」「私はこの経文が後白河法皇自筆とある伝承にも連想し――もっともそれだけの根拠ではないが――或はこの見返しは、同法皇の庵室に於ける読経の光景を描いた肖像画的意味を持つのではないか、と空想したことがある」（『大和文華』18）と想像を広げる。三溪旧蔵品の継承にあたって、「孔雀明王像」（東京国立博物館蔵）を頂点とする平安仏画の屈指の名品は高額であったことからあきらめざるを得なかったが、稀少な平安末期の絵巻と、そのパトロンとして名を馳せた後白河法皇に連なる作品を日本美術コレクションの基礎に据えたいという強い思いが伝わってくる。

コレクション収集を主体とする約一五年の準備を経て、一九六〇年、大和文華館は奈良市に開館し、二〇二〇年に創立六〇年を迎えた。[25]

6　全集と総目録

　前述のように、矢代が試みた「絵巻物総覧」のプロジェクトは一九四五年の東京大空襲によって原稿が焼失したことで中絶、戦後の混乱のなかで絵巻の多くは流転し、所蔵者が変わった。プロジェクトの中核にあった美術研究所を矢代は辞し、戦後には梅津次郎も恩賜京都博物館（現在の京都国立博物館）へ異動となった。

　戦後の高度成長期を迎え、美術全集の出版ブームが起こると、絵巻の全図を掲載したシリーズの刊行が開始された。一九六〇から八〇年代の『日本絵巻物全集』（角川書店）、一九七〇から九〇年代の『日本絵巻大成』（中央公論社）は、いずれも国内外の主要な絵巻を収め、全巻の写真を掲載した上で、詞書の翻刻と各作品の解説論文を掲載するスタイルをとり、現在にいたる絵巻研究の基盤を形成している。また、国立博物館や、絵巻のコレクションをもつ美術館において、定期的に開催される絵巻展が、研究の大きな駆動力となってきた。一方で、絵巻を全集に収録する基準は、平安から鎌倉時代に成立した古い作例を優先し、かつ同一主題の作例は原則的に最古作を掲載するという方針が一般的で、室町時代以降の作品や、転写本の多くがここから漏れることになった。こうして作品評価のヒエラルキーが形成された結果、研究や展示において光が当たるものと、そうでないものの注目度に大きな差が開いたともいえる。

　戦災による「絵巻物総覧」計画の頓挫から五〇年を経た一九九五年、梅津次郎の監修で『角川絵巻物総覧』（角川書店）が刊行された。矢代のプロジェクトを継承した梅津は、刊行を見ることなく一九八八年に亡くなったものの、戦後半世紀にわたる研究の蓄積を加味して絵巻の総目録がようやく完成を見たのである。本書は、海外所蔵の絵巻、各種の転写本、室町から江戸初期の作例、断簡などにも目配りが効いており、名品主義の殻を打破する可能性を秘めたものであった。二一世紀初頭の絵巻研究は、この『角川絵巻物総覧』をひも解くことから始まるといってよい。

7 デジタル技術の活用

　一九九〇年代、バブル経済の崩壊による長期の不況が続く中で、出版を取り巻く状況も悪化し、二一世紀に入って絵巻の全集は刊行されていない。しかし、そうした中にあって、国内外の美術館や博物館ではインターネットによる高精細画像の公開が広がりを見せており、国境を越えた絵巻研究の新たな土台が形成されつつある。

　そもそも、絵巻の分類や比較が行われ始めたのは江戸後期にさかのぼり、文化事業に傾倒した老中・松平定信（一七五八～一八二九）がその中心にいた。当時、画像情報の蓄積や活用にあたっては、模写や版画の技術が駆使された。やがて、こうした伝統的技術と写真とが併用される一九世紀後半を経て、二〇世紀に入るとモノクロ写真が一般化し、二〇世紀後半にはカラー写真に置き換えられた。そして二一世紀に入るとデジタル画像が登場、二〇二〇年ではほぼすべての写真がデジタル化されている。

　ウェブ上で膨大な数の高解像度画像にアクセスが可能となった現在、研究者に問われるのは、これら「生」の素材をいかに効率よく「調理」するかである。近年、普及段階にさしかかっているIIIF（International Image Interoperability Framework, トリプルアイエフ）[26]は、世界各地の美術館・博物館・図書館で公開される画像を共通の規格で閲覧可能とするもので、この新規格をどう活用するかが課題である。現在、人文学オープンデータ共同利用センター（CODH）では、各地の図書館などがIIIFで公開する近世絵巻から人物の顔貌部分を抽出・集積し、大規模かつ横断的な比較を可能にするプロジェクト「顔貌コレクション」（通称、顔コレ）を進めている[27]。

　絵巻の画面を構成する要素は多様である。そこには、時代ごと、作品ごと、あるいは絵師ごとに描き方の癖、すなわち様式的な特徴が現れる。ただし、絵巻の多くが先行する作例を転写したものという点、また、同一作品に複数の絵師が関与する工房制作が一般的であるという点には注意が必要で、上記の諸要素の中から転写や工房制作による類似を極力排除し、人物や動物、建築物、樹木や岩、山や海、そして霞や雲などが頭に浮かぶだろう。

絵師個人の様式を抽出しようとするとき、決め手となるのが人物の顔貌である。絵師個人の技術や癖を如実に示す「指紋」や「DNA」に喩えることも可能であろう。矢代幸雄が約一〇〇年前に『サンドロ・ボッティチェリ』で世界に示した部分図版による様式比較を、大規模化し効率化することが必要である。ゲノム解読のような「顔コレ」による様式分析を、試行中の近世絵巻から、やがて古代・中世絵巻に広げていくことで、当時の京都や奈良に何軒ぐらいの工房が存在し、何人ぐらいの絵師が活動していたのかを把握していくことが可能になる。こうした様式の基礎的分析の積み重ねと、社会の中における享受の様相や、写真のアーカイブ化を行ってきた矢代の美術研究所における方法を、デジタル技術の援用によって実現しようとする試みともいえるのである。

8　国境を越えた再生

最後に、海外所蔵の絵巻に関して、近年の活用事例を紹介したい。かつて矢代幸雄も絵巻調査に訪れた米国ワシントンDCのフリーア美術館は、実業家として財を成したチャールズ・ラング・フリーア（Charles Lang Freer: 一八五四～一九一九）によって創設され、国立系博物館の集合体であるスミソニアン機構の一角をなす。アジア美術の豊富なコレクションをもち、ここに「槻峯寺建立修行縁起絵巻」が所蔵されている。[28] 摂津国能勢（現在の大阪府豊能郡能勢町）の剣尾山中にあった月峯寺（槻峯寺とも称す）の草創縁起を二巻に描く。一四九五年の制作で、絵を描いたのは当時最高のやまと絵師であった土佐光信、詞書は学者公卿であった橋本公夏が清書した。月峯寺に奉納され、近代まで保管されていたが戦後に海外に流出、一九六一年にフリーア美術館の所蔵となった。なお、フリーアの遺言により、館蔵品の貸し出しは禁じられている。

絵巻の冒頭は、摂津国長洲（現在の兵庫県尼崎市）の海浜から始まる。聖徳太子（五七四～六二二）から寺院建

立を命じられた僧の日羅は、長洲の浦人から北方に光明を放つ山の存在を教えられた。日羅と浦人は光源の剣尾山に分け入り、山頂付近にあった槻の巨木にたどり着く。その霊木を伐り倒したところ、千手観音が出現、これを本尊として月峯寺が開創された。また、長洲の地には月峯寺の別院として燈爐堂が建立されたという。本絵巻の舞台となった尼崎と能勢では、それぞれ海外流出した作品の再生事業が試みられている。

尼崎市の大覚寺は燈爐堂の法灯を伝え、本絵巻の下巻を近世初期に写した「大覚寺縁起絵巻」が所蔵される。[29]

二〇〇五年は、燈爐堂の開基から一四〇〇年にあたり、絵巻の図録を作成するとともに、境内に能舞台が建設された。大覚寺では一九五三年以来、狂言が行われており、その舞台を常設することになったのである。能舞台の背後には、松の木を描いた鏡板が設置されるが、大覚寺のそれは「槻峯寺建立修行縁起絵巻」冒頭に描かれた長洲の浜辺の松を下絵とし、日本画家・五世長谷川貞信氏が絵筆をふるって完成させた。阪神工業地帯の中核に位置する尼崎市では自然の海岸線は失われているが、鏡板として再生されたことになる。

一方、二〇一五年には能勢町でも絵巻再生の動きがあった。町内在住の有志によって「槻峯寺建立修行縁起絵巻」複製制作実行委員会が結成され、フリーア美術館より提供された高精細のデジタル画像データをもとに、NPO法人京都文化協会がキヤノンの技術によりプリンター出力したレプリカが完成したのである。従来の複製の概念を覆すような、高精度の仕上がりになっており、一見すると実物と区別がつかないほどである。町内でお披露目された後、現在では道の駅や博物館などで定期的に展示され、本絵巻は複製という形で地元に里帰りを果たしたことになる。

おわりに──美術史と文化資源の往還

本章では、矢代幸雄の業績を中心に、国際的な視野からの絵巻研究の道のりを現在まで振り返ってきた。フェノロサと岡倉覚三によって先鞭がつけられた日本美術史という領域は、次世代において複数に分流しており、矢

代の業績が常に本流であったというわけではない。むしろ、イタリア・ルネサンス美術史をもともとの専門とし
ていたことから、本流とは一定の距離を保ちつつ、俯瞰的な視野を維持していたように見える。そして、アーカ
イブスの形成やそれを活用した研究の方法論において、欧米のそれを日本へと移植し、後進の研究者育成に力を
注いだ面が強かったように思われる。美術史研究者の育成は、東京美術学校という実技教育の場ではなく、むし
ろ美術研究所や大和文華館といった研究の現場で、若手の部下と協業することを通じて行うという形をとっていた
点が注目される。国境を越え、大学研究室の師資相承という枠を超えて展開した矢代の学問と活動の幅広さは、
文化資源学のコンセプトを先取りするものではなかっただろうか。デジタル技術の進歩は著しく、従来のテキス
トだけでなく、画像や映像、三次元データといった文化にかかわる資料の蓄積が進み、地球規模で瞬時の情報交
換が可能になっている。こうした現状を鑑みると、美術史の形成過程で培われた広い視野と方法を文化資源学に
注ぐととともに、文化資源学の対象とする広い研究対象を美術史へと導入するという、学問的な往還が強く求めら
れるようになってくるのではないだろうか。

註

（1） 矢代幸雄「絵巻物について」『日本美術の再検討』新潮社、一九七八年（初出『芸術新潮』一九五八〜五九年）。なお、
戦中から戦後にかけての分野横断的な絵巻研究については、藤原重雄「画像資料と歴史研究・叙述・教育」『岩波講座日
本歴史』21、岩波書店、二〇一五年、に詳しい。

（2） 中川の没後、その蔵書は矢代が所長を務めた美術研究所に収められた。

（3） 上野直昭『絵巻物研究』岩波書店、一九五〇年。

（4） 矢代幸雄『病草紙の新残欠その他』『美術研究』82、一九三八年（謝辞に原三溪の名あり）、矢代幸雄「三溪先生の古
美術手記」『大和文華』17〜21、一九五五・一九五六年。

（5） 『原三溪と美術──蒐集家三溪の旧蔵品』三溪園、二〇〇九年。

（6） 矢代幸雄『私の美術遍歴』岩波書店、一九七二年。

（7） 高階秀爾は「解説」（矢代幸雄『世界に於ける日本美術の位置』講談社、一九八八年）のなかで、「細部を重視することのやり方は、全体把握よりも部分描写を得意とする日本人の「特質」に由来するものである。というよりも、矢代は、自らの感性に導かれてボッティチェルリ研究を進めて行くうちに、自己の感性のなかにひそむ日本的特性に気づかされたのである」と述べ、ここに矢代による国際的な日本美術史論の基盤があると指摘している。

（8） 稲賀繁美「矢代幸雄における西洋と東洋──美的対話がめざしたもの」『絵画の臨界』名古屋大学出版会、二〇一四年。稲賀氏は矢代の東洋美術研究を考えるキーワードとして「滲み」に注目する。矢代は『水墨画』岩波書店、一九六九年、のなかで、漢の絵画とともに絵巻という和の絵画にも目を配っていたことになろう。

（9） 『帝国美術院附属美術研究所一覧』帝国美術院附属美術研究所、一九三〇年、『東京文化財研究所七十五年史 本文編』東京文化財研究所、二〇〇九年。

（10） 矢代幸雄「美術研究所の設立と『美術研究』の発刊」『美術研究』1、一九三二年、同「摸造および摸写の蒐集に就て」『美術研究』2、一九三二年。

（11） 「美術研究所時報」『美術研究』15、一九三三年。

（12） 矢代幸雄「より深い相互の理解」のために──万国博開催に思う」『美のたより』（大和文華館）13、一九七〇年。

（13） 矢代幸雄「吉備大臣入唐絵詞」『美術研究』21、一九三三年。

（14） 山口静一「吉備大臣入米始末──「重要美術品等ノ保存ニ関スル法律」の成立をめぐって」『埼玉大学紀要教育学部人文・社会科学』46、一九九七年。

（15） 福井利吉郎は「常磐光長と其作風」と題し、一九三三年一月一七日に美術研究所談話会で研究発表を行っている（「美術研究所時報」『美術研究』14、一九三三年）。福井利吉郎「絵巻物概説」『岩波講座日本文学』岩波書店、一九三三年。

（16） 矢代幸雄前掲註13論文。「伴大納言絵巻」を常磐光長筆と推定する福井に対しては、上野直昭も前掲註3書において懐疑的な立場を表明している。

（17） 矢代幸雄「フリーア画廊の地蔵縁起」『美術研究』76、一九三八年。

（18） 山梨絵美子・越川倫明編訳『美術の国の自由市民──矢代幸雄とバーナード・ベレンソンの往復書簡』玉川大学出版

部、二〇一九年。

（19）『吉備大臣入唐絵詞』（美術研究所編輯美術研究資料第三輯、矢代幸雄解説）、一九三四年、『徽宗摸張萱擣練図巻』

（美術研究所編輯美術研究資料第二輯、矢代幸雄解説）、一九三五年。

（20）矢代幸雄「画巻芸術論」『国華』五九二・五九三・五九四、一九四〇年。

（21）梅津次郎『絵巻物叢考』中央公論美術出版、一九六八年。

（22）藤原重雄前掲註1論文。

（23）矢代幸雄前掲註4『大和文華』18所載論文。

（24）矢代幸雄前掲註4『大和文華』18所載論文。

（25）現在の大和文華館における絵巻コレクションについては、宮崎もも「物語絵の展開と魅力——大和文華館所蔵作品を中心に」大和文華館編『大和文華館の物語絵』大和文華館、二〇一四年、参照。

（26）永﨑研宣『日本の文化をデジタル世界に伝える』樹村房、二〇一九年。

（27）Chikahiko Suzuki, Akira Takagishi, Asanobu Kitamoto, "A Style Comparative Study of Japanese Pictorial Manuscripts by 'Cut, Paste and Share' on IIIF Curation Viewer," *Digital Humanities* 2018. DH 2018. Book of Abstracts, El Colegio de México, UNAM, and RedHD, Mexico City, Mexico, June 26-29, 2018.

（28）髙岸輝『室町王権と絵画』京都大学学術出版会、二〇〇四年、同『室町絵巻の魔力』吉川弘文館、二〇〇八年。

（29）髙岸輝『中世やまと絵史論』吉川弘文館、二〇二〇年。

（30）髙岸輝編『摂津尼崎大覚寺史料（一）槻峯寺建立修行縁起絵巻 大覚寺縁起絵巻』月峯山大覚寺、二〇〇五年。

第5章 文化資源としての葬儀——第三者の関与による変容と継承

西村 明

1 はじめに——葬送文化の変容と継承

私たちは日頃より、さまざまな形の社会生活を時代や地域に特有なあり方で「文化的」に営んでいる。そうした日々の営みは有史以前から現在まで連綿と続いているものだが、そのなかで誰であっても避けがたく直面してきたのが死の問題である。来るべき己の死に対する恐怖や死別の悲嘆、そしてそれらを乗り越えようとする努力が、芸術表現や宗教実践、哲学的思索などとして展開されてきたことは周知のことであり、これらが人文学の営みと深く関わるため、「死生学」という学問分野の創出にもつながっている。

本章では、そうした死に対する文化的・宗教的リアクションの一つとして葬送に注目してみたい。葬送儀礼(以下では基本的に「葬儀」と略することにする)は、死者との別れ、悼みの文化的実践の一つであるが、地域的にも時代によってもさまざまなバリエーションが認められるものである。アメリカやオーストリア、オランダ、韓国などの国々には葬儀についての博物館が存在する。そこでは、各地域固有の葬送文化だけでなく、世界中の葬儀や埋葬法のバリエーションを展示、解説している。日本では、国立歴史民俗博物館(千葉県佐倉市、以下「歴博」)のなかに、時代的変化も含めた日本の葬送墓制についての展示が見られる。

筆者は、歴博の共同研究「高度経済成長期とその前後における葬送墓制の習俗の変化に関する調査研究」(平成二三~二四年度)に参加し、その成果として「葬送儀礼への第三者の関与——参入と介入の視点から」という

論文を『国立歴史民俗博物館研究報告』に寄稿した（西村 2015）。本章では、そこで展開した議論を、文化資源学の視点からとらえ返してみることとしたい。ここでの中心的な問いは、必ずしも文化財として保存されているわけではない葬送文化が、どのような形で変容し、また維持・継承（伝承）されているのかということになる。

2 「ホケマキ」を求めて——葬送文化への参入過程

二〇一二年（平成二四）三月に、長崎県雲仙市国見町神代西里名（こうじろにしさとみょう）で葬送儀礼の変化に関する聞き書き調査を行った。雲仙市国見町神代は筆者の生まれ故郷であり、二〇一六年から本章を執筆していた二〇一九年の時点では、そこに家族とともに居を構え、大学には単身赴任で通うまさに「ホームベース」の場所であった。本拠と東京を行き来するなかで、地域を内側と外側から描く「Oターン郷土誌家」たらんことを目指したものだが（西村 2019）、上記の調査はその先駆けであった。

調査のなかで、当時西里名の区長であった山中凱和さんの口から「ホケマキ」という聞きなれないコトバが飛び出した。次は、その時の山中さんと筆者のやりとりの一部である。

山中：中には（葬儀のしきたりについて）知らん人達も多いですからね、若い人達はですね。「あらー、そがんせんまんといかんとばいな（そういうふうにしないといけないんですね）。どがんさすとかな（どういうふうにされるんですか）」。で、今度は自分たちでせにゃいかんときのあっでしょ（自分たちで葬儀を行わなければいけない時があるでしょう）？

筆者：そういうふうに学んでいく場でもある？

山中：そうです。そいでその亡くなった方への扱い方とか、そいから喪主とか、そういう家族の方々への接し方とか、言葉づかいというものを覚えていきよったんですよね。

中にはですね、「そういつまでも深刻になったらいかん」て言うて、「もう寿命が来て、思い出すことはな かろだい（ないだろう）」ということも。ある意味では、祝いまでないけど、そういう時には加勢人もいろい ろ遊びがあるんですよ。

例えばですね、僕はこの家に住んで、班に入ったばっかいやった（班に入ったばかりだった）ですね。そう いう人達（転入者）がよくやられることなんですよ（山中さんは西里名に家を建てて他の集落から移り住んでい る）。

「あら、しもうた（しまった）。区長さん方からホケマキば借ってこんばつまらんよ（ホケマキを借りてこな ければならないよ）」って言わりゅんぎな（言われたら）、「あっ、そいじゃ借ってきましょう」て言うて行く わけですよ。「そがん言えば分かるけん（そういうふうに言えば分かるから）」。

そしたら地理がまず分からんでしょうが。区長さん方がどこか分からんでしょうが。そん区長さん方ば （その区長さん方を）聞きながら行って、そしたら区長さん方ば借ってこんばつまらんよ（ホケマキを借りてこな 区長さんの奥さんも「あらー、やられらしたのまい（やられてしまいましたね）」って。 そしたら架空の品物なんですよ。そういうのは（「ホケマキ」という品物は実際には）無かわけ。「そぎゃん とは無いぞなとん（そういうものは無いそうじゃないか）」って言うて戻ってくれば、皆ドーッと笑うわけね。

そういう一つの遊びですよね。

中にはね、後の人（後から越してきた人）、私の隣もそういう目に遭って、で区長さんのところに行ったら、 「ありゃ、そりゃ前ん区長さんの所やろばい（それは前の区長さんのところでしょう）」ということになって、 前ん区長さんば見つけちきて……。（西村 2015：300）

山中さんからこの話をうかがう中で、この「ホケマキ」という語が、しめやかさや悲しみ、畏れや穢れといっ

たさまざまな意識や感情が交差すると考えられがちな葬儀の場がもつ、ある奥行きをとらえる上で鍵語となるものだろうと直感した。その奥行きとは、筆者自身にとっていくら出身地であるとは言え、高校卒業後二〇年ほど郷里を離れていた身では知り得なかった身近なはずの世界に垣間見える「ひだ」とでも言えるだろうか。

では、この「ホケマキ」の世界にどのように迫っていけばよいのだろう。実際のところ、インターネットで検索しても何のヒントも出てこない。ましてや辞・事典類にも登場しない、厄介な謎のコトバであった。そこで、次のような「う回路」を通ってみることにした。この神代という地域は、島原半島の北端にあり長崎県の一部なのだが、近世期には佐賀鍋島藩の飛び地であった。そこで、佐賀の自治体史をいくつか繰ってみたところ、次のような記述にたどり着いた。

餅つきの時には、子ども達が邪魔であったのか、大人達に命ぜられ近隣にホケマクイ（ホケマクイは架空のもので、子どもに命じて借りにやらせるものの実体はない）を借りにやらせられた。（川副町誌編纂委員会編 1979：753）

葬儀と餅つきの違いや、相手が大人か子どもかという違いはあるが、いずれも架空のモノを借りるために使いに走らせるというプロット（話の筋）を共有している。「ホケマキ」というコトバはこの「ホケマクイ」が音韻変化したものであると推測することができる。「ホケマキ」が葬儀の加勢人の話題に出るのは、故人がいわゆる「天寿を全う」した場合のことであり、この地域ではとりわけ百歳を超えた場合には、参列者に紅白の餅や饅頭が振舞われることがある。筆者の祖母は同じ大字神代の別の集落である下古賀名に住んでいたが、一〇三歳まで生きた。その葬儀の際にも、たしかに紅白饅頭が用意された。そうした意味では、晴れがましい餅つきとの連続性も認められ、遊び心が許される余地があるのだろう。

そこからさらに詳しい「ホケマクイ」の記述を求めて文献を探してみたところ、二〇〇五年一二月一七日付『朝日新聞』朝刊の「声」の欄に、「先人の知恵が『ホケマクイ』」という投稿に出会した（佐賀県出身で神奈川県寒川町在住の飛石靖さん、当時六一歳による）。

昭和二〇年代後半、農家の我が家では、正月用の餅をついた。餅つきは早朝から夕方までかかる大行事。親類が集まり、土間で四人がかりで石臼でついた。子どもたちも手伝いをしたかったが、石臼の周りは四本の杵（きね）が振り下ろされ、極めて危険。そこで「ホケマクイ」の登場となる。

祖母が幼い私に言う。「隣に行ってホケマクイを借りてきて」。私は役立つことがうれしくて、いそいそと隣の家へ借りに行く。私の郷里・佐賀では、ホケとは湯気、ホケマクイとは湯気を絡め取る器具のこと。まだ見たことがない。「ホケマクイ貸して下さい」。おばさんが出てきて、「隣に貸したままになっている」。次の家に借りに行く。しかし次の家も同様だ。こうして私はホケマクイを求め近所を一巡する。

つまりホケマクイとは、餅つきの危険から子どもを守るために先人が考え出した幻の器具だった。子どもを餅つきから排除するのではなく、手伝っていると思わせる先人の知恵だった。もうすぐホケマクイの季節がやってくる。（飛石 2005）

ここでは、やはり同様のプロットで、子どもを使いに走らせている。この投稿の著者によれば、「ホケマクイ」とは子どもを危険から遠ざけつつ手伝いへの参加意識をもたせる先人の知恵という理解である。それでは、ターゲットとされたのが、地元の若者や新規の転入者など、その土地の葬儀に不案内な者であった点が重要だろう。こうした存在は、その地域では社会成員としていまだ一人前として見なされていない新参者であり、葬儀への参加をたびたび神代西里名の葬儀に見られた大人のからかいや悪ふざけについては、どう解すべきだろうか。

経験しながら、しきたりや儀礼的な知識を習得していくことになる。抽象的に言えば、継承のもつ状況の規定力が強い伝統社会に「参入」するプロセスがそこに見られるわけである。レイヴとウェンガーは、そうした「新参者が共同体の社会的文化的共同体の十全的参加へと移行していく」プロセスを「正統的周辺参加」と呼んでいる（レイヴ＆ウェンガー 1993：1）。新参者たちは、社会や文化の知の同心円の端から出発して、中心を目指しながら成長するのだと理解すればイメージしやすいだろう。レイヴらの議論に照らして改めてホケマキを理解すれば、「新参者から古参者へといたる階梯における、伝統社会のしきたりをめぐる知識量の差を利用した遊び」と言えるだろう。

　さらに言えば、葬儀の階梯のその先には、自分が送られる側に回るというプロセスも存在する。定型的な葬儀が繰り返される伝統社会において、参加者たちにとって葬儀に参列するということは、将来訪れるべき己の死について具体的なヴィジョンを獲得する（あるいはイメージトレーニングを行う）場として機能したのではないだろうか。いずれにせよ、そこでは、葬送習俗の持続・継承力（求心力）は、新参者を周辺的な参加者として知識習得のプロセスに「参入」させる安定性をもったものとして存在しているのだと言える。

　そうした伝統的な社会において、一連の葬送儀礼を成り立たせていたのは、亡くなった故人をはじめとして、故人をとりまく（地域によりその範囲は異なるが）遺族、地域住民、仏教寺僧などの宗教者であった。しかし近年にはそこに、医療関係者（病院で最期を迎える場合）や、葬祭業者、火葬場職員といった専門的職能者の関わりも増えている。そこでは、新参者が習俗知識の獲得を通してその伝統に継承主体として「参入」していく局面ばかりではなく、第三者による関与が習俗のあり方に影響を及ぼし、変化へと舵を切らせる要因となるような「介入」の局面も見られる。[1]

　故人との関係から言えば、身内・親族以外の地域住民もたしかに第三者と呼べるかもしれない。しかし、多くの葬送習俗では、土葬における墓穴掘りや台所の賄いなどをはじめ地域住民の相互協力なくしては、ごく身近な

家族のみで葬儀を出すことは困難であったという意味では、地域共同体成員も直・間接的な当事者の範囲に含めてよい。むしろここで第三者と言っている対象は、そうした従来の葬送習俗の担い手であった人々から見れば外部者（場合によっては人ではなく外部要因）を指している。この意味での第三者は、「ホケマキ」のエピソードのように新たな成員としてその社会に「参入」し、葬送習俗の周辺的参加者として徐々に知識を習得して継承の中心的担い手になっていくというプロセスを踏むわけではなく、葬送儀礼の一部の機能を代替的に担うものとして関与することが多いという特徴がある。そうした関わりが葬送習俗に変容をもたらす場合もある際には、それを「介入」ととらえることで、変容と持続の様態が描けるだろう。歴博の論文では前半において、一九七〜九八年度に行われた資料調査の成果である『死・葬送・墓制資料集成』（国立歴史民俗博物館編 1999・2000）に基づいて、一九六〇年代（広く昭和三〇〜四〇年代前後も含まれる）から一九九〇年代（あるいは平成初年代）にかけて、死亡通知、葬具作り、台所の賄い、死装束縫い、湯灌、入棺、帳場といった葬送習俗においてどのように介入の諸相が見られるか、さらに従来の葬儀にはなかった司会進行や弔辞・弔電、喪主等挨拶の登場について追った。

関心がある向きはそちらを当たっていただきたい（西村 2015：302-307）。

本章では、先の雲仙市での調査を踏まえて、二〇〇〇年代以降のさらなる変化のなかで、どのような文化の維持・継承が見られるのかに焦点をしぼりたい。

3 輿型霊柩車の誕生——会館葬化のなかの「参入」

ここで取り上げるのは長崎県雲仙市内の旧瑞穂町と旧国見町の一部（国見町神代地区）である。二〇一九（令和元）七月三一日時点での旧瑞穂町の人口は四八五八人、神代地区の人口は三二七四人（旧国見町人口一万八人）である。雲仙市全体の就業者割合は、第一次産業二五・〇%、第二次産業一九・八%、第三次産業五五・二%であり（平成二七年度国勢調査）、第一次産業の全国平均が四・〇%であることから分かるように、農漁業の就

業者率がひじょうに高く、なかでも農業者の割合が高い地域である。

雲仙市瑞穂町伊福の島原半島広域農道（雲仙グリーンロード）沿いに、峯葬儀社まごころ会館がある。二〇〇四年（平成一六）九月に設立されたもので、開館一年後には峯葬儀社が扱う葬儀の八割が会館葬となり、現在は九割九分以上であるという。島原半島の主要幹線としても機能する広域農道に接した雲仙市火葬場「瑞穂斎苑」と接していることが立地面での大きな特徴でとながら、広域農道を跨ぐ陸橋によって雲仙市火葬場「瑞穂斎苑」と接していることがアクセス上の利点もさることある。道の長さにして二〇〇ｍ、会館から火葬場までドア・トゥ・ドアで言えば三〇〇ｍという至近距離である。

この点が、この後の展開に大きく影響を与える地理的要因となる。

開館から三年目の二〇〇六年のこと、国見町のとある高齢女性の通夜の席で、遺族のなかから「子供が七人おるとやけん（いるんだから）、明日は（火葬場まで）自分たちで担いで行こうで」という話が上がった。しかし、翌日の出棺に際して、担ぎ上げてはみたものの持ち手もない棺桶を担いだまま三〇〇ｍの道のりを進むのは至難の技であり、結局遺族たちは断念して、通常の霊柩車を利用することとなった。

その時、峯葬儀社の経営者である峯澄晴さんは「何とか家族が一緒に行けるものを考えれば」と宮型霊柩車をもとに図案を作成した。その際、峯さんの手元に残る昭和二八年の家族の葬列の写真も参考にしたという（図2・1）。また、会館から火葬場までは少し上り坂であるため、担ぐ形はとらず車を手で曳く形にした。そうやって、二〇〇七年一〇月末に輿型霊柩車が完成した（図2・3）。

現在では九割以上の会館利用者が利用しているというが、当初は、「馬車」「リヤカー」「人力車」という表現で抵抗感を示す人々もいた。他方で都会暮らしの遺族のなかには、出棺時の霊柩車のクラクションの音がないと物足らないという感想をもつ人もいたという。

また、本章冒頭のエピソードを持つ国見町神代西里名の葬式の際には、集落で所有する幡を持参しており、それを見た峯さんは、「ああ、これも揃えてあげんばいかんね（揃えてあげなければならないね）。うちでもそういう

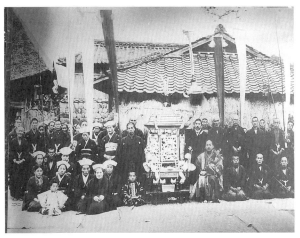

図1　瑞穂町における昭和28年の葬列の写真

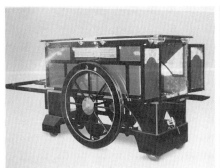

図2　輿型霊柩車

図3　輿型霊柩車

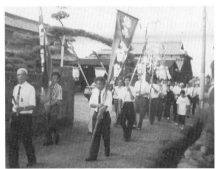

図4　神代西里名における葬列の様子

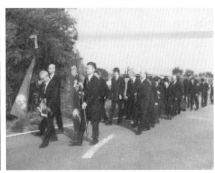

図5　まごころ会館から火葬場までの葬列の様子

　第5章　文化資源としての葬儀

のに近づけてあげたい」と考えた。西里名は、近隣の集落のなかでもノベオクイ（野辺送り）のソーレ（葬列）の古い形を割合最近まで残しているところで、モトジャー（もとだい：線香をハランの葉で包み半紙で巻いたもの）を持って進む者を先頭に、「敬弔　西里名」と染め抜かれた幟が続き、その後ろに龍頭付き提灯、花籠、ヨウラク（瓔珞：垂れ飾り）、テンギャー（天蓋）が続く。昭和三〇年代以前の土葬の頃は、遺骸を人力の霊柩車に乗せて進んだともされている（図4）。また、これらの葬列道具は普段公民館に保管しているという。ちなみに峯さんにとっては、西里名は母方のルーツでもある。

　ここで、輿型霊柩車登場に至る峯さんの葬儀への関与について、聞き書きをもとに整理しておくことにしたい。

　峯澄晴さんは一九五〇年（昭和二五）生まれで、雲仙市瑞穂町西郷にある峯仏壇神具製作所の三代目である。先代までは仏壇職人であったが、鹿児島県の川辺仏壇などの流通によって地場産の仏壇が下火となり、一九六九年（昭和四四）に熊本県水俣市で伯父が経営する峯葬儀社（仏壇と葬儀）で二年間の見習い修行をし、帰郷後従来の仏壇販売に加えて、花輪（造花）・葬儀関係にも着手した。

　花輪については、一九七〇年代半ばの葬儀では平均五〜六本が上がり、それらは親戚、職場関係、同行（どうぎょう：信仰仲間）関係から贈られたものであった。葬儀での司会もその頃から着手した。当時は隣保班（町内会の下部組織）で司会や電報読みを分担していたのだが、電報の読み間違いや焼香のしかるべき順番を飛ばしてしまうなどのもめ事が生じ、峯さんが代行することになったのだという。そのため店の方でマイクなどの音響装置を揃えて対応している。また、葬儀に用いる祭壇については、三〇キロほど離れた諫早市近辺の業者は、当時から祭壇を取り扱っていたそうだが、瑞穂町近辺では「何で仏壇があるのに、祭壇がいるのか」という反応が住民

　まごころ会館では、輿型霊柩車が登場した翌年の二〇〇八年には独自の幟も導入し、現在見られる火葬場までの葬列の形が整えられた（図5）。筆者自身も、先に述べた祖母の葬儀の際に、幡をもって葬列を先導した。

　輿型霊柩車が登場した翌年の二〇〇八年には独自の幟も導入し、現在見られる火葬場までの葬列の形が整えられた（図5）。二〇〇四年以降は従来の形式で葬儀を出した家が少なくとも三軒確認されている⑤（図4）。

からあったという。しかし、葬儀のために帰省してくる遺族が祭壇を求め、さらに諫早側の隣町である吾妻町で祭壇が流行り出したことが影響し、一九八〇年頃から普及したという。

会館設立のきっかけについては、次のような事情が働いていた。まず、オジ・オバや郷里に独居していた親の葬儀を出す出郷者たちが、「自分は加勢できんとに（できないのに）隣保班の人に（加勢してもらうのは）気の毒っか（気の毒だ）」、「夫婦二人加勢（を頼むの）は気の毒っか」と、葬儀を実施する上での地域内の互助関係に負い目を感じていた。さらに、外部から誘致して地元に定着した企業などでは「隣保班の手伝い」という理由では会社の理解を得にくく、農家や自営業者ではなく勤め人の場合、休みを取りづらいということがあり、地元に残る人々の間にも会館での葬儀の要請が高まった。現在の会館の用地は荒地化したみかん畑であったが、一九九一年に向かいの火葬場が広域行政事業で設立された後しばらくして、所有者の親戚から会館としての活用の打診があったということである。

ここで、本章の基本的な問題設定である「参入」と「介入」というキーワードに照らして、峯さんによる一連の葬儀への関与（司会、祭壇、会館葬、輿型霊柩車の導入など）を考察しておきたい。これらの葬儀への関与は、地縁・血縁的共同体が担ってきた葬儀機能の一部を葬儀業者に外部化した事例とひとまとめにして言うことも可能である。ただし、一つ一つのサービスの成り立ちに注目してみると、地域共同体内部からの要請と、外部から来る要請の二つが微妙に絡みながら、それぞれ違った経緯を持っていることがうかがえる。

祭壇や会館葬の開始には、いずれにおいても出郷者による要請が強く働いていたが、会館葬化については地元在住者側の事情も関わっていた。そういう意味では共同体内部からの要請が関わっているが、さらにその背景には、誘致企業における就業形態の問題という外部要因も潜んでいた。したがって、それは葬儀に対するまで迫ると、誘致企業における就業形態の問題という外部要因も潜んでいた。したがって、それは葬儀に対するのもめ事解消のための間接的な「介入」としてとらえることができるだろう。司会についても、一見共同体内部の第三者的な「参入」と見えるが、葬儀参列者が慣行に習熟した地域共同体の構成員ばかりではなく職場関係者にも

拡がり、式次第に沿った進行の必要から生じてきたことから見れば、すでに共同体の外部要因が絡んでいたことがわかる（西村 2015：306）。

それらに対して、輿型霊柩車の導入には若干異なった事情が絡んでいる。そもそもの出発点は、火葬場まで棺桶を担ぎたいという地元の遺族の思いであり、それに応えたいという峯さんの思いであった。それをきっかけとして過去の葬列の写真や西里名の葬列習俗への「参入」（回帰・遡行）を経て、自動車型の霊柩車とは異なる新たな葬列の形が生み出されたのである。これはもちろん全国的に見ても非常に稀有な条件下で起こった出来事である。

すなわち、火葬場と葬祭場の地理的条件と地域的要請、火葬場の広域行政事業化と広域農道による交通アクセスの利便性、葬列習俗の残存と会館葬化の動きとの重なりなどである。それに峯さんが西里名にルーツを持つことと、地元の企業として地域に密着した葬送のあり方を模索していたという点も大きく、こうしたことから「介入」的改変ではなく、それまでの習俗に寄り添う「参入」が試みられたのだと理解できる。

しかし、この輿型霊柩車に伴う新たな葬列は、西里名の葬列の形態を完全に取り入れているわけでもなく、また他集落からすれば、一集落の形態を一般化（あるいは流用）して提供していると見られる可能性がないとは言いきれない。そうした面では、やはり既存の葬儀のあり方（とは言ってもそれは土葬時の葬列から見れば、すでに変化を経た形態であるものだが）に対する「介入」ではある。ただし、会館利用者の九割以上が輿型霊柩車を利用している現状を、単なる物珍しさからや商業化に乗った事態としてとらえることにはためらいを覚える。いずれにせよ、高度経済成長期以降のこの数十年の葬儀の変化は、一方向的な流ればかりではなく、「介入」による大きな変化にさらされつつも、微細な部分で習俗の維持や回帰にむけた「参入」の試みがあることに注意をうながす事例であると言えるだろう。

4　おわりに──変化のなかの継承ベクトル

本章で「参入」と「介入」という着眼点を設定することによって見えてきた「ホケマキ」というコトバと「輿型霊柩車」というモノは、ひじょうにローカルな地域社会における、有形・無形のいずれの文化財指定の枠組みにも乗ってこないような、ささやかな文化資源（の活用事例）である。

しかし、そこから目を転じて全国的な動向を見てみれば、例えば「輿型霊柩車」については、東京都立川市の立川市斎場や福島県須賀川市のよしなり斎苑でも、火葬場に隣接しているという立地から、まごころ会館と同様に輿型霊柩車（こちらは「手引き霊柩車」と呼んでいる）を用意していることがうかがえる。したがって、条件さえ整えばかつての葬列のあり方へと回帰しようとするベクトルも存在しているということである。

大きな変化の流れを追うことはたやすい。しかしながら、そうした変化のうねりのなかにもわずかながらも継承の力学が働いていることを見逃してはならないだろう。本章で扱った葬送文化以外のところにも、同様の「継承ベクトル」を見出すことができるだろう。

文献

川副町誌編纂委員会編　1979『川副町誌』川副町誌編纂事務局

国立歴史民俗博物館編　1999・2000『死・葬送・墓制資料集成』（東日本編1・2、西日本編1・2）国立歴史民俗博物館

スミス、ロバート　1996『現代日本の祖先崇拝――文化人類学からのアプローチ』（前山隆訳）御茶の水書房

関一敏　2003「二分法の効用と限界――「内と外」表象をほぐすための比較宗教学的レッスン」関一敏・西村明編『内と外――共生社会学論叢I』九州大学大学院人間環境学府共生社会学講座・文学部比較宗教学研究室

飛石靖　2005「先人の知恵が『ホケマクイ』」『朝日新聞』（二〇〇五年二月一七日付朝刊）

西村明　2015「葬送儀礼への第三者の関与――参入と介入の視点から」『国立歴史民俗博物館研究報告』第一九一集（共同研究）高度経済成長期とその前後における葬送墓制の習俗の変化に関する調査研究――『死・葬送・墓制資料集成』の分

析と追跡を中心に）、国立歴史民俗博物館

——2019「いまに生きる、いまに生かす歴史的空間における歴史実践——「Oターン郷土誌家」を目指して」菅豊・北條勝貴編『パブリック・ヒストリー入門——開かれた歴史学への朝鮮』勉誠出版。

レイヴ、ジーン&エティエンヌ・ウェンガー　1993『状況に埋め込まれた学習——正統的周辺参加』（佐伯胖訳）産業図書。

山田慎也　2007『現代日本の死と葬儀——葬祭業の展開と死生観の変容』東京大学出版会

van der Veer, Peter 1996 *Conversion to Modernities: The Globalization of Christianity*. Routledge.

註

（1）「参入」と「介入」というこの指標は、外部者によるある地域伝統への関与を捉えるために筆者が独自に設定した指標であるが、いくつかの先行研究の議論がベースにあり、無から創造された概念ではない。R・レッドフィールドの農民社会における大伝統と小伝統や、シンクレティズムをめぐる古典的な人類学・宗教学説がすぐに想起されようが、より直接的には、関一敏がマテオ・リッチの中国伝道をめぐって展開した、比較宗教学的考察を踏まえている。少し長くなるが、それについての関の説明を引用しておきたい。

マテオ・リッチの一八年間という気の遠くなる布石の時間は、ならばどのような意味をもちうるのだろうか。遠回りの方法は、なみの人類学者には想像のつかない中国文化への参入を実現した。言葉を習得し、慣習を尊び、古典を知り、さてその知見を宗教活動へと転換しようとして強い拒否と反撥にぶつかったことは、はなからの宣教と同じ失敗を意味するだろうか。そうではないと思える。異教の伝道がもたらすものは、（中略）宗教を軸とする広い意味での文化＝社会資源の配置換えと云えばよいか。その異教が歴史的にはキリスト教である場合に、キリスト教化することもしくはその勢力との交渉は「より広い変容の一部」たらざるをえない。van der Veer はその「より広い変容」に「conversion to modernities」の名を与えた [van der Veer 1996]。（中略）「近代への改宗」こそが、宣教師たちがそれと知らずに遂行しようとした歴史的実験なのだ。そのときにかれらの突き当たったカベ状のものが、第一に「神の訳語」をはじめとする言語であり、第二に「典礼」にかかわる慣習であることをマテオ・リッチの宣教体験は身をもって示した。（中略）なぜつまづきかと云えば、翻訳不能な慣習こそがモダニティにもっとも抗い、翻訳可能な経済原則（ポリティカル・エコノミー）に対抗する生活世界の翻訳不能なエコノミー（モラル・エコノミー）を以て近代の一元性を複数化す

るバネとなったからである。（中略）

マテオ・リッチの足跡はこうした言語の習熟と現地の慣習への配慮をとおして、ふつうの宣教師には突き当たることのできないクリティカルな（この場合は臨界的な）「近代への改宗」の主題群を示してくれる。（関 2003:2-3）

ただし、ここでの宣教師マテオ・リッチの参入から改宗（介入）への転換という宗教学的主題を、〈ことは「近代への改宗」という共通性があるとはいえ）本章における葬送習俗の変化にそのまま当てはめるわけにはいかないだろう。習俗の変化をもたらす第三者は、必ずしも宣教師のように意識的に時に強い使命感を持って変容を迫るドグマ的なアクターではない。ここでは、そうした能動性や意図性に関わらず、変化へと舵きり役を担う第三者の様態に注目することにしたい。

（2）雲仙市ホームページ「自治会別人口」より集計。http://www.city.unzen.nagasaki.jp/info/prev.asp?fol_id=7174（二〇一九年八月二八日閲覧）。

（3）先述の雲仙市ホームページ「自治会別人口」によれば、西里名の世帯数・人口は一六一世帯三七一人である（二〇一九年七月三一日現在）。

（4）歴博の報告書でも、山梨県富士吉田市や福井県三方郡においてリアカーが活用されていたことがうかがえる。また、リアカーの普及後にいったん棺桶を背負うまねをしてから乗せたと言われている。後者では、山梨県中央市豊富郷土資料館には、一九七二年（昭和四七）に作られたリアカー霊柩車の現物が展示されている。また、オンライン公開されている亀山市史民俗編にもリアカーに棺を乗せた一九六八年（昭和四三）の写真が掲載されている http://kameyamarekihaku.jp/sisi/MinzokuHP/jirei/bunrui7/data7_4/index7_4_3.htm（二〇一九年八月三〇日閲覧）。他にも、全国にリアカー霊柩車、手引き霊柩車の事例が散見される。

（5）西里名の葬儀の話については、立石信昭氏と区長の山中凱和氏に伺った。写真は山中氏の提供である。またホケマキの話も山中氏より伺った。

（6）山田慎也氏に倣って言えば、死の変換法の外在化ということになり、葬儀業者（葬祭業者）はそのエージェント（代理・代行する存在）ということになる（山田 2007：318-323）。

第6章 文化資源としてのゲーム——ゲーム保存の現状と課題

吉田 寛

　筆者は美学・感性学の方法に立脚してゲーム研究を行っている。ゲーム、とりわけ本章の主な考察対象となるデジタルゲームは、一九七〇年代以降に出現した新しい文化であり、その新しさゆえに——無論それだけが原因ではないが——これまでアカデミズムの中で正当な研究対象とみなされてこなかった。だが「ルドロジー（遊びの学）」という概念が提唱され始めた二〇〇〇年前後から状況は次第に変化し、今や「ゲーム研究（game studies）」はニューメディア研究のもっとも重要な分野として世界中の研究者の関心を集めている。筆者もその末席を汚している。

　他方、ゲーム研究が現在直面している問題の一つとして「保存」がある。後述するようにゲームの保存にはさまざまな技術的および制度的な困難があり、従来の図書館や博物館の枠組みをそのまま適用することはできない。ゲーム研究にとって基本資料であるハードウェアやソフトウェアが後世に残るか否かは、完全にマーケットや個人所有者の判断に委ねられている。それが現状である。数年前にあれほど一世を風靡したゲームが、今では日本全国どこを探しても見つからない、という他の研究分野では考えられないような事例も珍しくない。

　またゲームの保存が必要なのは、ゲーム研究者の資料保全の観点からのみではない。ゲームを「文化資源（cultural resources）」として利活用するうえでも、保存は重要な前提となる。ゲームは、技術の進展や流行のサイクルがきわめて早い消費財であり、多くの消費者や同時代人にとって取るに足らない（残すに値しない）もの

98

かもしれない。だがゲームに「それ以上のもの」を見出すのがゲーム研究者である。ゲーム研究者からみると、それぞれのゲームは、ユニークな思想と技術と価値観が詰まった一つの世界である。ゲーム研究者はゲームを「文化資源」として見ている、といってもあながち間違いではないだろう。今こそ、ゲーム研究にとって文化資源学のサポートが必要なのだ。

さてこうした背景と問題意識のもとで、本章は、ゲーム保存の現状と課題を明らかにすることで、文化資源としてのゲームとは何かを考察する。しかし、筆者はゲーム研究者ではあるがゲーム保存の専門家ではないことを予めお断りしておきたい。ゲーム保存の研究には、コンピュータ科学や電気工学に加えて、博物館学や情報学の知識や技能が要求される。日本国内でも、それらの分野の研究者が連携して、ゲーム保存の研究や実践が進められてきた。筆者はゲーム研究者として、そうした取り組みを間近で見てきた。また立命館大学在職時には、ゲームを対象とする日本で最初の（そして現在まで唯一の）学術的機関である「立命館大学ゲーム研究センター」を設立（二〇一一年四月）し、その活動の一環としてゲームアーカイブの構築や管理に携わった経験をもつ。本章は、そうした筆者の視点と経験から書かれるものである。

本章の構成は以下の通りである。まずゲームとは何か（一節）、そしてそこにはどのような種類が含まれるか（二節）を理解する。続いてデジタルゲームの多様性とその物質的・技術的特性を検討（三節）したうえで、その保存がどのようになされてきたか、その達成と課題はいかなるものであるかを、立命館大学のゲームアーカイブの試みを手がかりに考察する（四節）。そして最後に、ゲームアーカイブのあるべき姿を提唱する（五節）。

一　ゲームとは何か

　言うまでもないことだが、文化資源としてのゲームを考察する際には、その前提として「ゲーム」とは何かを明確にしなければならない。しかしそんな基本的なことが、実はきわめて難しい。自分たちの研究対象をどういう名称で呼び、どう定義し、どういう外延（対象の範囲）を設定するかという、まさに最初の一歩の段階で大きく躓いてしまうのが、ゲーム研究の難しさである。

　哲学者ルートヴィヒ・ヴィトゲンシュタインの「家族的類似」という概念はよく知られる。彼は、「言語ゲーム」の理論を提出した著作として知られる『哲学探究』（死後出版、一九五三年）の中で、「共通の本質」を取り出すことができないような集合体の構成原理を「家族的類似」と呼んだ。そして彼がこの概念を説明する際に取り上げた事例が、まさに「ゲーム (Spiel)」であった。ボードゲームやカードゲーム、スポーツなど、「ゲーム」と呼ばれるさまざまなものや現象を観察するならば、それらの間には「類似性や類縁性」が見られるだけで、すべてに「共通する何か」は存在しない。これは、一つの家族の構成員、すなわち親子や親戚は、各々の間では顔や体つきが類似していても、すべての構成員に共通する顔や体つきがあるわけではないのと同様である。われわれは「〈ゲーム〉は一つの家族を形成している」（第六七節）[1]としか言えないのである。

　とはいえもちろん、これまで少なからぬ研究者が、それぞれの視点からゲームの定義を試みてきた。本章はこの問題には深入りせず、最近の標準的な定義を二つ紹介するだけにとどめる。

　ゲームとは、ルールによって定義され、数量化可能な結果に帰着する人工的対立にプレイヤーが参加するシステムである。（ケイティ・サレン、エリック・ジマーマン『ルールズ・オブ・プレイ』、二〇〇四年）[2]

ゲームは、可変かつ数量化可能な結果をもったルールに基づくシステムである。そこでは、異なる結果に対して異なる価値が割り当てられており、プレイヤーは、その結果に影響を与えるべく努力をおこない、またその結果に対して感情的なこだわりを感じている。そして、この活動の帰結は取り決め可能である。（イェスパー・ユール『ハーフリアル』、二〇〇五年）(3)

前者のキーワードは「システム」「プレイヤー」「人工的」「対立」「ルール」「数量化可能な結果」の六つである。後者のキーワードも同じく六つあり、それらは「ルール」「可変かつ数量化可能な結果」「可能な結果に割り当てられた価値」「プレイヤーの努力」「結果に対するプレイヤーのこだわり」「取り決め可能な帰結」である。どちらの論者も共通して、大枠においてゲームを「システム」として定義していることに注意しよう。ゲームは「もの」や「行為」としては定義できない。ゲームが「有形のもの」には同定できない、ということは、本章にとって重大な意味をもつ。

また興味深いのは、どちらの定義も――定義であるからには当然だが――古今東西の「すべてのゲーム」にあてはまるように作られており、彼／女らの議論において大きなウェイトを占める「デジタルゲーム」や「ビデオゲーム」に特化したものではない、ということだ。現在「ゲーム」という言葉で含意されるのは――日本でもそれ以外でも――ほとんどの場合「コンピュータ技術を用いて作動するゲーム」であるにもかかわらず、そうしたゲームは、サレン＆ジマーマンの定義においてもユールの定義においても、周縁的あるいは二次的な位置をもつにすぎないのである。これは、ゲームが文化資源である、というときの「ゲーム」が何をどこまで含むのか、という問題に深く関わる。

二　デジタルゲームと非デジタルゲーム

　自分たちの研究対象をどう呼ぶかという段階ですでにゲーム研究者が躓いてしまう、と先に述べた。その端的なあらわれが、「コンピュータゲーム」か「ビデオゲーム」か「テレビゲーム」か「デジタルゲーム」かという、総称をめぐる「論争」である。このうち「テレビゲーム」は日本（語）以外では使用されない和製英語であるため除外するとして、他の三つの語は、細かい問題がいくつかあるものの「ほぼ同じ外延」をもつといってよい。

　その問題というのは、オーディオゲーム（音だけで遊ぶゲーム）は「ビデオ」ゲームではない、または、一九四〇年代から五〇年代のゲーム史を彩る「アナログコンピュータ」のためのゲームを「デジタル」ゲームと呼ぶのは抵抗がある、といったことである。技術的観点からもっとも正確な用語は「コンピュータゲーム」だが、この語にはもっぱら「PCゲーム」（日本語でいうパソコンゲーム）を意味する限定的用法がある点が問題である。

　また「ビデオゲーム」は、ゲーム産業やゲーマー文化に広く浸透しているという観点では最適な語だが、日本語としてはそれほど普及していない、とくに日本（語）では「ゲームセンターに設置されるゲームのうち、画像表示装置（ディスプレイ）を備えたもの」を指す限定的用法をもつ、といったデメリットも伴っている。他方「デジタルゲーム」は、一九九〇年代に登場した相対的に新しい語であるうえに、主として学術的文脈で使用されるため、文化的因習と結び付いた含意や限定的用法を免れており、総称的用語としてもっとも難点が少ないようにみえるが、まだ一般に普及していない、文化的実践を欠いた「人工的」用語である、といった問題がある。ただし「ビデオゲーム」の語も、ノーラン・ブッシュネルが一九七二年に思い付き、アタリ社が積極的に流通させた「造語」であるからには、当時は「人工的」な言葉として受けとめられていたはずである。

　本章はこれらのうちから「デジタルゲーム」を総称として採用する。その理由としては、

図1 Gioco della Senet, S. 8451, Museo Egizio, Torino（著者撮影、2018年7月）

(1) 国際学会の名称などを通じて学術界で定着しているから

(2) 余分な含意や多義性を免れているから

という、先に触れた二点に加えて、

(3) デジタルメディアやデジタル情報、デジタルコンテンツなど、文化資源としての特性を示唆する関連語との親和性が高いから

という点をあげたい。

「コンピュータ技術を用いて作動するゲーム」を「デジタルゲーム」と呼ぶならば、その対義語である「非デジタルゲーム」の外延はより明快に定まってくる。しばしば「伝統的ゲーム」と呼ばれる、ボードゲームやカードゲーム、スポーツなどがそこには含まれる。周知のように、それらは、古くから歴史学や考古学、人類学などの関心が向けられる「もの」として、博物館や研究機関などで収集や保存の対象とされてきた。玩具やパズルといった、狭い意味での「ゲーム」の定義から外れるような「もの」も、しばしばそれらと区別なく扱われてきた。

例えば、現存する世界最古のゲームの遺物は、「セネト」と呼ばれる古代エジプトのボードゲームである。そのうち最古のものは、初期王朝時代（前三一〇〇年頃―前二六八六年頃）の遺跡から発見されている。写真は、トリノ（イタリア）のエジプト博物館所蔵のセネトであり、トトメス三世（在位：前一四七九年頃―前一四二五年頃）時代のものと推定される（図1）。盤と駒は木で、骰子は羊や山羊の距骨で作られている。

それぞれのマスには象形文字が書かれており、そのいくつかは解読されている——「開け」「水」「完璧」など——が、ルールは残されていないため、実際にどのように使用した（遊んだ）のかは不明である。そして——ゲームを「システム」として定義する先の議論に従えば——ルールが不明ということは、本当にこれが「ゲーム」であったのかどうかも分からないということだ。遊びではなく、呪術や儀式に用いられた可能性もある。また、ホイジンガも言うように、原始古代の社会では、それらは不可分であった。

いずれにしても、こうした「非デジタルゲーム」が、歴史的な美術工芸品や遊具の一種として収集され、展示されている。だがその収集や保存の方法は、当然ながら「デジタルゲーム」には応用できない。それはなぜかといえば、デジタルゲームは、ボードゲームやカードゲームのような非デジタルゲームとは、まったく異なった物質的・技術的特性をもつからである。それを次に考察しよう。

三　デジタルゲームの物質的・技術的特性

デジタルゲームは歴史的には次の三つのカテゴリーに区分されてきた。

（1）アーケードゲーム
（2）コンピュータゲーム（PCゲームを含む）
（3）コンソールゲーム（家庭用ゲーム専用機）

（1）アーケードゲーム

アーケードゲームとは、ゲームアーケード（日本でいうゲームセンター）に置かれたゲームを指す。都市のなかの娯楽施設としてのゲームアーケードの歴史は古く、欧米では一九世紀から存在していた（英語ではペニーアー

ケードとも呼ばれる)。アーケードビデオゲームは『コンピュータスペース』(ナッチング社、一九七一年)を嚆矢とするが、これは次の項でふれる『スペースウォー!』をアーケード用の機械のうえで再現したものだった。ビデオゲームが登場する以前のゲームアーケードは、ピンボールマシンやスロットマシーン、占い機や幻灯機、エレクトロメカニカルゲーム(電子回路をもたない電気機械的ゲーム、日本語ではエレメカと呼ばれる)などが主体であった。

(2) コンピュータゲーム

スペインの技術者レオナルド・トーレス・イ・ケベードは一九一二年に、電気式のアナログコンピュータを用いて、チェスを指す自動機械「エル・アヘドレシスタ」(チェスプレイヤーの意味)を発明した。これが世界で最初の「コンピュータゲーム」とされる。また電子式のアナログコンピュータによってブラウン管(陰極線を利用した真空管)を制御することで、ディスプレイ上でインタラクティヴなゲームプレイを最初に実現したのは、一九四七年にアメリカで開発され、翌四八年に特許を取得した「陰極線管娯楽装置」である。一九五〇年代には真空管の代わりにトランジスタを使用する第二世代のデジタルコンピュータが登場した。また機械の小型化も進み、大規模な設備を必要とするメインフレーム(大型コンピュータ)に加えて、研究室単位で設置できるミニコンピュータも出現した。PDP-1(デック社、一九六〇年)は、そうした第二世代デジタル式ミニコンピュータの先駆けであり、マサチューセッツ工科大学の学生だったスティーヴ・ラッセルらは、それを用いて『スペースウォー!』(一九六二年)というゲームを作った。このゲームのプログラムは紙テープに記録されており、それを他のコンピュータ装置で遊べる最初のゲームとなった。『スペースウォー!』は複数のコンピュータ装置で遊ばれた最初のゲームともいえる。それを他の機械に移して動かすこともできた。

（3）コンソールゲーム

世界で初めて商品化されたコンソールゲーム（家庭用ゲーム専用機）は、アメリカのマグナボックス社の「オデッセイ」（一九七二年）である。「オデッセイ」は、「ゲームカード」を交換することによって一つの機械で様々なゲームを遊べる仕様になっており、一台のコンソールに一三枚のカードが付属していた。アメリカではこの後、8ビットCPUを搭載したアタリ社の「ビデオコンピュータシステム（VCS）」（一九七七年、後にアタリ2600と呼ばれる）が大ヒットし、ビデオゲームの黄金時代が到来する。他方、日本では、「オデッセイ」などをアメリカから輸入して遊ぶことができたが、初の国産コンソールゲームとなったエポック社の「テレビテニス」（一九七五年）を皮切りに、任天堂の最初のコンソールゲームである「カラーテレビゲーム15」と「カラーテレビゲーム6」（ともに一九七七年）も続き、玩具メーカーの間で「テレビゲーム」の開発競争が一気に過熱する。その競争に終止符を打ったのは、言うまでもなく、一九八三年七月に発売された「ファミリーコンピュータ」であり、これ以後、日本のゲーム史は「任天堂の時代」に入っていく。ファミリーコンピュータは、アタリ2600とはぼ同性能の8ビットCPUを搭載しており、その箱には「家庭用カセット式ビデオゲーム」と表記されていた。なお日本では家庭用ゲーム専用機を指すものとして「コンシューマゲーム」という言葉もあるが、これは和製英語である。

なお先ほど、デジタルゲームは「歴史的には」これら三つのカテゴリーに区分されてきたと書いたが、わざわざそう断ったのは、コンピュータが小型化・省電力化し、常時携帯可能になった現在ではそれが大きく変わってしまっているからだ。最新の統計（二〇二〇年現在）で世界全体のゲーム市場の歳入をプラットフォーム別で見ると、数字が大きい順に、モバイルが四九％（スマートフォン四〇％、タブレット九％）、コンソールが二八％、PC（ダウンロードとパッケージ二一％、ブラウザ二三％）が二三％となっている。[4] モバイルが突出しており、アーケードは統計から消えている。つまり今日では先の区分に第四のカテゴリーを加えなくてはならない。

（4）　モバイルゲーム（スマートフォン、タブレット）

　モバイルゲームの歴史は携帯電話に初めてゲームがインストールされた一九九四年に遡る。この年に発売された Hagenuk の MT-2000 には『テトリス』が、IBMの Simon には『スクランブル』（15パズルとも呼ばれる古典的パズルゲーム）が、プレインストールされていた。なおモバイルゲームは、携帯電話やスマートフォンの一つの機能としてのゲームを指す。従って、「ゲーム＆ウォッチ」（任天堂、一九八〇年）や「ゲームボーイ」（任天堂、一九八九年）のような携帯用ゲーム専用機（handheld game console）は、そこには含まれない。

　モバイルゲームは、もともと通信機能やネットワーク機能との親和性が高く、二〇〇〇年代後半には、ソーシャル・ネットワーキング・サービス（SNS）との連携もごく当然になってきた。二〇〇七年に Apple の iPhone が、翌〇八年に Google の Android OS を搭載した最初の端末（台湾のHTC社のHTC Dream）が発売されて以降、モバイルゲームの主なプラットフォームはスマートフォンに移行し、現在に至っている。

四　ゲームの何を保存するか

　さてこれまでの議論を整理すると、以下のようなゲームの分類図が得られる。

　　　スポーツ
　　　カードゲーム
　　　ボードゲーム
　　　非デジタルゲーム

さてそれでは、こうした多種多様なゲームを「文化資源」として保存そして利活用するにはどうしたらよいのか。また、そもそもそんなことが可能なのか。そして、それは誰にとってどのように必要なのか。紙幅にも筆者の力量にも限りがあるため、本章はすべての問いに答えることはできないが、ゲーム保存の現状と課題の概観的理解を得たい。

　本章がそのための手がかりとするのは、立命館大学が行ってきたゲーム保存の取り組みである。それはまず、一九九八年に「ゲームアーカイブ・プロジェクト」（政策科学部の細井浩一研究室）として始まり、「立命館大学ゲーム研究センター」が二〇一一年に設立されて以降は、同センターの活動の中に吸収された。同センターのアーカイブには現在、コンソールゲームを中心とするゲームソフトが約一万三〇〇〇本、ゲーム用ハードウェア（周辺機器含む）が約一三〇点、図書・雑誌が約二四〇〇冊、その他関連資料（チラシなど）が所蔵されている(5)。その コレクションは主に寄贈と購入によって構築されてきた。また同センターは、コレクションを管理するためにゲームのデータベース構築にも力を入れており、その実績と技術は国内外で高く評価されてきた。同センターは二〇一二年度に、文化庁の「メディア芸術デジタルアーカイブ事業」に採択され、そのうちのゲーム分野を担当し、データベースの構築を行った。その成果は二〇一五年三月に「メディア芸術データベース（開発版）」の一部として公開された。さらに、二〇一五年度に始まった文化庁の「メディア芸術所蔵情報等整備事業」でも引き続き

デジタルゲーム
アーケードゲーム
コンピュータゲーム
コンソールゲーム
モバイルゲーム

ゲーム分野を担当し、メディア芸術データベースの更新・構築業務を行っている他、「メディア芸術連携促進事業」の一環としてゲームアーカイブ所蔵館の調査事業も行っている[6]。本章が同大学の取り組みに注目するのは——筆者との直接的関係を措けば——(1)それがゲーム保存の先駆的かつ最先端の事例であること、そして(2)ゲーム保存の対象や方法についての学術的研究も並行して進められていること、という二点の理由からである。

立命館大学のゲーム保存は、(1)現物保存、(2)エミュレータ保存、(3)プレイ映像保存という三つの手段の同時進行でなされてきた[7]。すでにこのことが、保存されるべき文化資源としてのデジタルゲームの特殊性を示している。ここではこれら三つの保存について、より一般的な観点から考えてみたい。

(1) 現物保存

現物保存は、文化資源一般にとって重要であり、それはデジタルゲームの場合も変わらない。しかしデジタルゲームは、さまざまな機械や電子機器を組み合わせることで作動する。コンソールゲームの場合なら、ソフトウェア（カートリッジや光ディスクなど）とハードウェア（ゲーム機本体）の組み合わせに加えて、電源アダプターや入力機器（コントローラやジョイスティック）などの周辺機器、音声映像出力装置（テレビやモニター）がすべて揃わなければ、ゲームはプレイできない。コンピュータゲームの場合なら、ソフトウェア（磁気ディスクや光ディスクなど）だけ残されていても、それを動かすためのコンピュータやオペレーティングシステム（OS）がなければ遊べない。そして一般的にいって、ソフトウェア（カートリッジ、磁気ディスク）よりもハードウェア（ゲーム機本体、コンピュータ）の方が——機械としてより複雑で、より大型であるため——壊れやすく、保存も難しい。

古いゲーム機が壊れた場合、それを作ったゲーム会社でもすでに修理の対応が終わっていることが多く——ゲーム会社自体が統廃合や倒産によって消滅していることも少なくない——自前で修理するか、外部の技術者に修

理を依頼するかしか方法はない。壊れたゲーム機の「文化資源」としての価値はゼロに等しい。またゲーム機は、精密な電子機器であるため、アーカイブの維持のためには、稼働の確認や定期的通電といった管理・メンテナンスも重要となる。ただ温度と湿度を管理した室内で保管しておけばよい、ということにはならない。デジタルゲームのアーカイブには、コンピュータ科学および電気工学の知識と技術が必須である。

デジタルゲームの「現物保存」の難しさを示す事例の一つに国立国会図書館がある。国立国会図書館には納本制度があるが、二〇〇〇年の法改正によって、新たに「パッケージ系電子出版物」も納本の対象となった。そこにはデジタルゲームのソフトも含まれる。その結果、二〇一九年五月時点で五五一一本のゲームが所蔵となった[8]。だがその納本率は他のジャンルに比べて低く、発売される全ゲームソフトの三割程度にとどまっている[9]。しかも納本の対象はソフトウェアのみでハードウェアを含まないため、所蔵されているソフトウェアを動かして実際にプレイする環境がない。言うなれば、国立国会図書館のゲーム資料は所蔵庫にただ死蔵されているだけである。同館には音楽・映像資料（CDやDVDなど）も所蔵されているが、それらは多少古いものでも比較的容易に今も再生可能である。デジタルゲームはそれらとも異なる。

さらに、デジタルゲームの現物保存というときの「現物」の範囲がいっそうシビアな問題になるのが、オンラインゲームである。なお本章は「オンラインゲーム」という語を、ジャンル名称ではなく、「オンラインでのデータのやりとりを必要とするゲーム」という意味で用いる。そうしたゲームの多くは、ハードウェアとソフトウェアが万全に揃っていても、ゲーム会社が運営するサーバーが停止すると遊べなくなってしまう。例えば『あつまれ どうぶつの森』（任天堂、二〇二〇年）は、オフラインでもプレイ可能だが、基本的にはオンラインでのプレイが想定されており、パッケージ版を購入した場合でも、更新データを頻繁にダウンロードすることで、その都度の季節イベントがプレイできる。そうしたダウンロードデータは（少なくとも現行の技術と制度では）アーカイブに保存できない。また、モバイルゲームの『ポケモンGO』（二〇一六年）は、GPSで測定したプレイヤ

一の位置情報や、周囲にいる他のプレイヤーの個人情報を利用するが、それらもアーカイブでの保存が困難な要素である。このように、程度こそさまざまだが、現在遊ばれているデジタルゲームの大半が「オンラインゲーム」である。よって「現物」保存の定義と範囲を見直さずに、このままの状況を放置すれば、将来はプレイできないタイトルばかりになってしまい、ゲームの歴史の理解に大きな空白が生じてしまうことは確実である。[10] ゲームは「システム」であるという先の定義を思い出すなら、そのシステムの総体こそが保存すべき「現物」ということになるはずだ。

なお立命館大学のアーカイブでは、ソフトウェアに付属する取扱説明書や箱も、デジタル情報にして保管している。説明書を読まなければルールや目的が分からないゲームも少なくないので、それらの紙媒体の付属資料も、ゲームの「システム」を構成する重要な「現物」なのである。

（2）　エミュレータ保存

エミュレータ（emulator）とは、英語の「emulate（真似する）」に由来するコンピュータ用語であり、「特定のハードウェアやOS向けに開発されたソフトウェアを、本来の仕様とは異なる動作環境で擬似的に実行させるためのソフトウェアやハードウェア」[11] を指す。エミュレータ、エミュレータによるゲーム保存とは「ゲームのハードウェアと同じ機能を有するエミュレータをパソコン等の汎用コンピュータ上で作動させ、エミュレータソフト及びゲームソフトをデータとして保存する」[12] ことである。立命館大学のゲームアーカイブ・プロジェクトでは二〇〇三年に、任天堂より許諾を得て「ファミリーコンピュータ」（一九八三年）のハードウェア・エミュレータ「FDL（Famicon Digital Library）」を開発した。ファミリーコンピュータのゲームカートリッジに記録されたプログラムデータを、汎用コンピュータ上で扱えるデータに変換して外部記録装置（ファミコンソフト・エミュレーション・ボックス）に保

存することにより、カートリッジそのものがなくても、汎用コンピュータと外部記録装置とゲーム機本体をつなげばファミリーコンピュータのゲームがプレイ可能になる。これは世界初の任天堂の公認エミュレータであった（非公認のものは無数にある）。なおFDLは、オリジナルのゲーム機本体を必要とするが、ゲーム機本体の機能をソフトウェアとしてエミュレートする「ソフトウェア・エミュレータ」も存在する。

エミュレータ保存の利点は、一日データを外部に取り出してしまえば、「現物」つまりオリジナルのソフトウェアやハードウェアがなくても、代替環境で擬似的に遊べることである。「現物」が壊れやすいのに対して、デジタルデータは複製や保存が容易であるから、(1)で指摘した現物保存の難点（壊れやすさ、修理の難しさ）がエミュレータによって部分的に解消される。また「現物」が不要であることは、同時に多くの人がプレイできるという展示や利活用のうえでの利点をも生む。

しかしエミュレータによるゲーム保存にはいくつか欠点もある。そのうち最大の問題は、そこで保存されるプレイ体験が「オリジナルなプレイ体験とは異なる」というものだ。FDLによるエミュレーションとオリジナル環境で同一のゲームをプレイすると、プレイヤーは両者の操作性と反応の違いを感知できる、という実験結果がある[13]。エミュレーションは、あくまでも代替環境での「擬似的実行」である。実用的プログラムやOSをエミュレートする場合には、「動くだけで十分」であり、挙動や操作感がオリジナルと多少違っても問題にならない。

ところが、ゲームの場合「動くだけで十分」ではなく、「プレイ可能」でなければならない。ゲームプレイの身体感覚はシビアであり、画面表示のタイミングや入力機器の反応速度がわずかに違うだけで、まったく「遊べない」ものになってしまうことも少なくない。とくに入力機器（コントローラ）の触覚的操作感覚は、他のデバイスでは代替しにくい。ソフトウェア・エミュレータはこの点に問題がある。またその他にも、開発コストやランニングコストなど、現物保存にはないコストが発生する。

このようにエミュレータ保存には、現物保存にはない利点と欠点の両方がある。エミュレータ保存はあくまで

も現物保存の代替手段や補足手段として位置付けられるだろう。

(3) プレイ映像保存

プレイ映像保存とは文字通り、ゲームを実際にプレイする様子をビデオカメラで撮影し、それをビデオ映像データとして保存することである。立命館大学では、所蔵するゲームの一部を対象として、プレイ映像を作成し、保存している。どうしてそんなことが必要なのか。それは「ゲームプレイの全体」を保存することで、「そのゲームが実際にどのように遊ばれていたか」をできるだけ直接かつ正確に後世に残すためである。

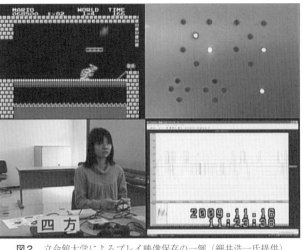

図2 立命館大学によるプレイ映像保存の一例（細井浩一氏提供）

プレイ映像は三種類の映像およびそれらの合成で構成される。そのうち第一は、テレビやモニターに映るゲームプレイの画面を録画（キャプチャ）した「ビデオ映像」である。これは基本的に、インターネット上の動画共有サイト（YouTubeなど）に投稿・掲載されているゲームプレイ動画と同様のものである。第二が「プレイヤー映像」である。一定のプレイスキルをもつプレイヤーがゲームをプレイしている様子を、プレイヤーにカメラを向けてビデオカメラで撮影したものだ。映像に記録すべき情報は、プレイヤーが手元で行う入力機器（コントローラ）の操作、およびプレイ中のプレイヤーの表情や反応である。ゲームが「プレイヤーが参加するシステム」（サレン＆ジマーマ

ン）である以上、プレイヤーの行為も「ゲームの一部」として正当に保存の対象となるだろう。第三が「ボタン映像」である。それは、コントローラのボタン操作状況を可視化する装置（ボタン映像ボックス）をゲーム機に新たに付け加えて、その装置をビデオカメラで撮影することで、コントローラのボタン操作状況をビデオ映像として記録したものである。これによってプレイヤーの行為、つまりプレイヤーとシステムのインタラクションがより正確に記録できる。

そしてこれらの映像を同期させて合成すれば、より多面的・複合的な情報をもつゲームプレイの記録映像が得られる。立命館大学のプレイ映像保存プロジェクトは、開始当初は「ビデオ映像」と「ボタン映像」、および両者を合成した「ビデオゲーム・ボタン映像」の三種類を作成していたが、二〇〇八年以降「プレイヤー映像」と「ボタン操作信号グラフ画面」が追加された。後者は、カメラで撮影した映像ではなく、コントローラのボタン操作の信号入力の経過をグラフにした画面である。さらに「ビデオ映像」「プレイヤー映像」「ボタン映像」「ボタン操作信号グラフ画面」の四つの映像を一つの画面の中で同期させて合成したものが図2である。

五　「経験」の保存としてのゲームアーカイブ

以上、文化資源としてのデジタルゲームの特質を明らかにするべく、立命館大学のゲーム保存の取り組みを概観してきた。それはこれまでの達成の概要であり、最新の成果ではないことを断っておきたい。二〇一八年には、ここでふれた三つの対象（現物、エミュレータ、プレイ映像）に加え、新たに「オーラル・ヒストリー」の保存が始まった。これは立命館大学、一橋大学、筑波大学、早稲田大学の共同プロジェクトで、ゲーム開発者を中心として、日本のゲームの黄金時代を築いたキーパーソンにインタビューを行い、そのオーラル・ヒストリーを保存・公開するものである。また現在ではゲーム保存は、一つの組織が単独で行うものというより、世界各地の博

物館や研究機関、コレクターとのネットワークの中で、互いの特徴や得意分野を理解しながら、共同作業として進めていくものと認識されている。立命館大学も、欧米のコンピュータやゲーム、遊具関連の博物館やアーカイブと、所蔵情報や分類方法の共有、メタデータの規格の統一などを行っている。また最新の研究では、ゲーム保存の対象を、(1)ゲームとその再生機器（物理パッケージをもつゲームソフト、オンラインゲーム）、(2)制作に関わる資料（開発資料、開発者のオーラル・ヒストリー）、(3)プレイによって生じる資料（ゲーム攻略と実況動画、プレイの直接的記録）、(4)場と空間に関わる資料（制作現場、プレイ環境）の四つに区分する新たな視点も提示されている。

ゲーム産業（制作側）とゲームコミュニティ（受容側）をも「保存」の対象に含めようという野心的構想である。デジタルゲームのアーカイブは、「現物」の保存から、ゲームという「システム」の保存、そして究極的には「経験」の保存へと向かわざるをえない。すべてのプレイヤーにとってプレイ経験は「ゲームの一部」であるからだ。さらに言えば、ゲームを経験する仕方はプレイ（遊ぶ）だけではない。制作、購入、改造、攻略情報の交換、批評、人のプレイを眺めること、それらがすべてゲーム経験である。もちろん、それらすべての経験を保存し、後世に残そうなどというのは——ゲームだけに限った話ではないが——ほとんど不可能な企てである。だが、われわれにそういう途方もない「夢」を見せるのが、まさにゲームの魅力なのだ。

註

(1) 藤本隆志訳『哲学探究』（ウィトゲンシュタイン全集第八巻）大修館書店、一九七六年、七〇頁。

(2) Katie Salen and Eric Zimmerman, *Rules of Play: Game Design Fundamentals*, Cambridge and London: The MIT Press, 2004, p. 80; ケイティ・サレン、エリック・ジマーマン『ルールズ・オブ・プレイ——ゲームデザインの基礎（上）』山本貴光訳、ソフトバンク クリエイティブ、二〇一一年、一六一頁。

(3) Jesper Juul, *Half-Real: Video Games between Real Rules and Fictional Worlds*, Cambridge, Mass.: The MIT Press, 2005, p. 36; イェスパー・ユール『ハーフリアル——虚実のあいだのビデオゲーム』松永伸司訳、合同会社ニューゲーム

ズオーダー、二〇一六年、五一頁。

（4）Newzoo, "2020 Global Games Market Report," pp. 13-14.

（5）メディア芸術コンソーシアムJV「2019年度ゲームアーカイブ所蔵館連携に関わる調査事業 実施報告書」、二〇二〇年、八六頁。『RCGS-OPAC のご紹介』（URL＝https://www.dh-jac.net/db/rcgs/）（最終アクセス日：二〇二〇年一〇月二六日）。

（6）立命館大学ゲーム研究センター「ゲームアーカイブ所蔵館連携に関わる調査事業 実施報告書」、二〇一六年。

（7）細井浩一「デジタルゲームのアーカイブについて――国際的な動向とその本質的な課題」『カレントアウェアネス』No.304（二〇一〇年六月）、一一―一三頁。

（8）メディア芸術コンソーシアムJV、前掲書、六六頁。

（9）齋藤朋子「国立国会図書館におけるゲームソフトの収集と保存――ナショナルな協力体制確立の必要性」『デジタルゲーム学研究』第六巻第一号（二〇一二年）、三八頁。

（10）すでに始まっている取り組みもある。以下を参照。鎌田隼輔・細井浩一・中村彰憲・福田一史「オンラインゲームのアーカイブ構築に関する基礎的研究」『アート・リサーチ』第一五号（二〇一五年）、七三―八五頁。

（11）大塚商会「IT用語辞典」「エミュレーター」（URL＝https://www.otsuka-shokai.co.jp/words/emulator.html）（最終アクセス日：二〇二〇年一〇月二六日）。

（12）細井、前掲論文、一二頁。

（13）Koichi Hosoi et al., "Game Emulation: Testing Famicom Emulation," *International Conference on Japan Game Studies 2013* (Conference Abstracts), Ritsumeikan University, Kyoto, 2013, pp. 47–48.

（14）毛利仁美「ビデオゲームの保存活動における対象と方法――国内外の実践事例および研究の批判的検討」『アート・リサーチ』第二〇号（二〇二〇年）、二一―三六頁。

謝辞：本章の執筆に際し、立命館大学の福田一史氏、細井浩一氏、および中部大学の尾鼻崇氏から情報や資料をご提供いただいた。ここに記して感謝したい。

第7章　ベースの場――文化資源としての在日米軍基地

ライアン・ホームバーグ

二〇一八年から一九年の一年半、私は東京大学の文化資源学研究室で、「文化資源としての在日米軍基地」という授業を担当した。米軍が与える日本社会へのインパクトというと、近年では、まずは沖縄の深刻な基地問題が頭に浮かぶだろう。しかし当授業では、関東地方の基地に限定して、現在の在日米軍基地のありさまに触れながら、占領期から冷戦終結頃までの日本の文化において、在日米軍基地が、どのような影響力を与えてきたのかを中心に見てきた。

東京都内の大学で行った授業でもあり、日帰りで見学できる東京都、神奈川県、埼玉県にある基地や元基地の跡と、そのベースサイドタウンにフォーカスした。なぜなら受講生は東京周辺に住んでおり、基地が自分たちの日常環境に与えてきた影響を知る上でも身近な基地である必要があった。文献講読や講義のプレゼンテーションで見せたモノ、人間、施設、風景を、受講生が直接自分の目で確かめられるというメリットもあった。美術館などの特定文化施設、場所を通して、文化を抽象的に解釈するのではなく、実際の世の中に、文化はどのように存在し消化されてきたのかという問題意識は、これもまた文化資源学の重要な要素の一つだと思う。ここ数年、流行っている「フィールドワーク」とも共通点が多く、「限界芸術」の鶴見俊輔や、「路上観察学」時代の赤瀬川原平は、無意識的にも文化資源学の先祖だと感じる。「文化」であることをまだ意識していないモノと、モノでも

あることにまだ気づいていない「文化」が、文化資源学の中心の研究対象ではないかということは、少なくとも二年間、東京大学に在籍して感じた印象だ。

もちろん、文化資源学の手引きを開いて授業を構築したわけではないので、美術史出身で、戦後マンガの専門家である私の授業は、視覚文化学の味が強い。毎学期、リンダ・ホーグラント監督の『ANPO』（二〇一〇年）にて開幕。日本のビジュアルアーティストがどのように米軍基地と安保条約に反応してきたのかを、すぐに理解できるドキュメンタリー映画である。その延長線で、画家たちと戦後の基地闘争、東松照明、石内都、北島敬三、石川真生らの写真家にとってベースサイドの繁華街はどのような意味を持つのかを考えた。そして、手塚治虫、バロン吉元、弘兼憲史、山田双葉（山田詠美）などのマンガ家の作品における黒人兵の描写などのテーマを取り上げた。GHQの民間検閲局が収集した占領期の出版物から子どもマンガと絵本を指定し、進駐軍や「アメリカ」をどのように表現していたのか、受講生に個別に調べてもらい、その収穫をプレゼンテーションしてもらった。これらの資料は、国際こども図書館がデジタルアーカイブとして一部公開をしている。

運良く二〇一八年五月には、「砂川平和ひろば」という団体が「国営昭和記念公園」を歩く」というフィールドワークを独自に企画して、私たちも参加させてもらった。砂川闘争をきっかけに、一九七七年に返還された立川飛行場は、どのような過程を経て昭和天皇名義の公共娯楽施設になっていったか。基地の残影をほとんど残さず、砂川闘争のことを全く記録に残していないのは何故か、といった疑問について考えつつ、昔の写真や地図を見ながらの仮想の基地見学。事前に授業では、砂川闘争に関する映画、写真、絵画を見た。

横田基地のある福生市にも行った。最初に福生市郷土資料館を訪問し、学芸員の宮林一昭氏と針谷もえぎ氏から、日本軍の多摩飛行場と、米軍の横田基地になる前の福生の養蚕と製糸産業の発展、そして朝鮮戦争から急ラッシュで建設された基地外のアメリカ人向けの賃貸物件、いわゆる「米軍ハウス」の話を伺った。次は「アメリカに一番近い商店街」として宣伝されている、横田基地のフェンス沿いに走る、国道一六号に向かった。昼ご飯

は、昔のアメリカのダイナーを意識して装飾された、一六号線沿いのデモデダイナーで済ませた。チーズバーガーとポテトフライを食べ、アトミックエイジの流線型椅子に坐りながら、授業中にも議論した福生の一九五〇年代アメリカの白人社会に対するノスタルジックな憧れについて、目と尻と腹でゆっくり考察した。一六号線沿いに植えられた椰子の木と、アメリカ大陸を横断する伝説的な国道六六号線の道路看板を真似た、街灯からぶら下がっている「16 FUSSA」の垂れ幕もまた、このキッチュなアメリカ像を表現している（図1）。近くにある福生元ハウスである「福生アメリカンハウス」で、理事長の冨田勝也氏と一緒に、一六号線沿いの親米的町づくりと、武蔵野商店街振興組合が管理する情報館「福生アメリカンハウス」は米軍ハウスを再利用したものである。その横田基地の「基地問題」との関係について議論した。

そこから、一六号線と平行に延びる「わらつけ街道」に散らばっている、数が減少してきた現住ハウスのありさまを無断で覗いて見学し、ハウスを再利用した Cafe D-13 に辿り着いた（図2）。Cafe D-13 の魅力は、カプチーノが美味しいだけではなく、アメリカ的ブランディング抜きでハウスを活用している点だ。地味な装飾と、洒落たコーヒーや紅茶類が語るように、三〇代のマスターには「アメリカ趣味」の雰囲気がほとんどなく、ハウスの広々としたレイアウトと高い天井が「文化住宅」として解釈されている。この都会中心地の洒落たレジャーが、「基地キッチュ」の聖地に杭を打っている。これは、ベースサイド文化の「ポスト基地」未来像とも理解できるだろうか。

午前中に横須賀中央駅に集合して、そこから坂を登って、横須賀市自然人文博物館を訪問横須賀にも足を運んだ。

図1 16号線沿いの垂れ幕と椰子の木、福生市（2018年11月撮影）

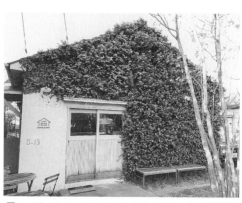

図2　元ハウスの Cafe D-13、福生市（2018年11月撮影）

図3　米兵とその家族や恋人の肖像画、澤野四郎作、横須賀市自然人文博物館（2019年6月撮影）

たドローイングと、水彩画の「絹こすり」。どれも一九五〇年代に委託されたと思われる、若干オリエンタルなスーベニア品、家族や恋人との記念品だ。参考品として制作されて販売はされなかったのか、注文者が朝鮮戦争で戦死して取りに来ることもできなかったのか、忘れたまま帰国したのか。何故こんなに多くの数の絵が美品の状態で残っているのか、想像を膨らませるコレクションである。ドブ板通りなどの繁華街で乱暴を働く、日本人の恋人を妊娠させて無断で帰国する、あるいはアジア大陸で共産国兵士を殺す侵略軍といったステレオタイプに対し、一人の人間らしい面が垣間見える。むしろ複雑な戦後アメリカ兵の像が、この肖像画の笑顔から見えてくるのではないだろうか。　権力と格差を意識的に表現する古典的な植民地肖像画と、このような駐屯地肖像画では、博物館所蔵の古典的な肖像画と同じように、米兵とその扶養家族のアイ明らかに違う。ドブ板通りのバーやクラブでは、

した。　近代建築史担当学芸員の菊地勝広氏から、近代産業と国防における要所としての横須賀鎮守の歴史を、常設展示を見ながら説明を受け、その後、民族学担当の瀬川渉氏の協力で、珍しい作品群を特別に見ることができた。二〇一七年に、澤野四郎という横浜市伊勢崎に住んでいた画家の未亡人から、七四点の米兵肖像画が寄贈されている（図3）。写真を元に炭で書かれ

| のとらわれを超える 発達行動学的「ほどほど親子」論

子にとって「溢れる愛」は幸せか。動物行動学とフィールド
が教える, ほどよい親子の距離とは? 周囲の関与とは?
　　ISBN978-4-7885-1713-4　四六判288頁・定価3080円(税込)

・アートの発達心理学 子どもの絵のへんてこさには意味がある

てこなのに面白い子どもの絵。その発達的変化と多様性を心
から解説し, 汲めども尽きぬ不思議なアートの世界へと誘う。
　　ISBN978-4-7885-1710-3　A5判192頁・定価2530円(税込)

集 第5巻

研究 語りの共同生成

人との共同生成によって生まれる生きた語りをどのように研
論文にするか。長年のナラティヴ研究の軌跡を一冊に凝縮。
　　ISBN978-4-7885-1703-5　A5判504頁・定価5390円(税込)

博・鈴木涼太郎

ッスン ツーリズム・リテラシー入門

は観ることであり, 自由へのパスポートである。文化的活
ての観光を探究する, 画期的なツーリズム入門書。
　　ISBN978-4-7885-1706-6　四六判194頁・定価1540円(税込)

七学院大学震災の記録プロジェクト

のわたしへ手紙をつづる

の私へ, どうかこの手紙が届きますように。東日本大震災
災害から十年, 被災者の声なき声の言葉を紡いだ31編。
　　ISBN978-4-7885-1705-9　四六判224頁・定価2420円(税込)

ナ・ハーンと日本の近代 日本人の〈心〉をみつめて

が見つめ続けたものを, グリフィス, I.バード, サンソム,
柳宗悦, 龍之介など, 多様な視線の中に浮上させる。
　　ISBN978-4-7885-1700-4　四六判392頁・定価3960円(税込)

ラの企て 神が孵化するとき

オの友人でありながらアニミズム的自然観を維持して, ル
ス期を奔放に生きた特異な思想家の今日的意味とは何か?
　　ISBN978-4-7885-1704-2　四六判288頁・定価4180円(税込)

最近の書評・記事から

『観光のレッスン』山口誠・須永和博・鈴木涼太郎
●読売新聞(佑氏)2021年3月14日
「観光を学ぶことは「リベラル・アーツ(自由になるための技能)
の実践的訓練でもあるという。観光の可能性を感じさせ, コ
ナ禍の収束が待ち遠しい」

『ラフカディオ・ハーンと日本の近代』牧野陽子
●神戸新聞 2021年3月14日
「ハーン=小泉八雲は一つの価値観を強要するキリスト文明に対し
神仏習合, 祖先崇拝を軸とする日本人の内なる生活にはそれを問
返す力があると見ていた。その思想の受容を通して日本の近代を
察していく」ほか, 「山陰中央新報」2021年3月18日, 「しんぶん赤旗
2021年6月20日, 「熊本日日新聞」2021年7月31日など。

『震災と行方不明』
東北学院大学震災の記録プロジェクト・金菱清(ゼミナール)
●サンデー毎日(元村有希子氏)2021年4月4日号
「(本書は)「行方不明」に焦点を当て, 遺された人々の葛藤をつづ
……原発事故がなければ助けられたかもしれない命。取り戻せたであ
暮らし。絶望から自死を選んだ人がいる。子どもたちは避難先でいじ
れた。……取材・執筆の中心はゼミの学生たちだ。被災者・遺族もい
未曽有の災禍に真摯に向き合う彼らの文章は, 静かな迫力に満ちてい

『六〇年安保闘争と知識人・学生・労働者』猿谷弘江
●図書新聞(加藤一夫氏)2021年7月24日
「61年前の戦後最大の社会運動である「60年安保闘争」を「運動
フィールド論」から, 中心となった知識人, 学生, 労働者の動きを仔
に分析し闘争の全体像に迫った画期的な研究書」

●小社の出版物は全国の書店にてご注文頂けます。
●至急ご入用の方は, 直接小社までお電話・FAXにてご連絡下さい
●落丁本, 乱丁本はお取替えいたしますので, 小社までご連絡下さい

株式会社 新曜社

〒101-0051
東京都千代田区神田神保町3-9
電話 (03) 3264-4973
Fax (03) 3239-2958
https://www.shin-yo-sha.co.jp/

元

たしたちはなぜ笑うのか　笑いの哲学史

人はなぜ笑うのか。赤子の無垢な笑いからも，人が社会的動物になるために笑いは必須であろう。ソクラテスからデカルト，スピノザ，ニーチェ，フロイトまで，ユーモア，アイロニー，ウィットなどの笑いから哲学史をたどり，笑いの多様性と意味をも探る。

ISBN978-4-7885-1735-6　四六判 226 頁・定価 2530 円（税込）

千珠子

アイドルの国」の性暴力

現代日本の性暴力は，ナショナリズムとジェンダーの複合した形で現われている。具体的には，「アイドル」と「慰安婦」問題を中心に，戦時と現代に共通する「性の商品化」「身体の経済化」の問題として，文学作品や風俗のなかに鮮やかに浮き彫りにする。

ISBN978-4-7885-1734-9　四六判 288 頁・定価 3190 円（税込）

典司

本主義から価値主義へ　情報化の進展による新しいイズムの誕生

情報化はモノから情報へと猛スピードで価値の中心を変化させた。資本主義はいまや危機的状況を深めつつ終焉を迎え，新しい「価値主義」の時代が始まっている。GDP で計られる価値から，市場を通さずに享受される多様な価値への，大転換時代の指南書。

ISBN978-4-7885-1740-0　四六判 304 頁・定価 3080 円（税込）

「よりみちパン！セ」シリーズ

井紀子

補新版　ハッピーになれる算数

「天声人語」で紹介されながら長らく入手困難だった名著の増補新版がついに登場！ YouTube が生まれた年，スマホ誕生前に刊行された本書は，時代が変われど私達が算数のどこで常に躓くのか，そして算数と「幸せ」の関係をさらにやさしく教授。

ISBN978-4-7885-1660-1　四六判 256 頁・定価 1980 円（税込）

井紀子

補新版　生き抜くための数学入門

本書が最初に刊行されたのはスマホが登場した年。それ以降大きな変化を見せた私達の日常を支え，世の中を面白くしていくために不可欠なのは，実は数学なのだ。大切なのは問題を解くことではなく，数学とうまくつき合えること。待望の増補新版！

ISBN978-4-7885-1661-8　四六判 296 頁・定価 2420 円（税込）

大野光明・小杉亮子・松井隆志 編

メディアがひらく運動史　社会

1968 前後から機関紙，ミニコミ，映像，が簇生し，運動を切り開いていった。模小川プロ映画自主上映，日大闘争記録，リ第一期『情況』，ヤン・イークスとべ平連

ISBN978-4-7885-1733-2　A 5 判 2

井上孝夫

社会学的思考力　大学の授業で学

大学に蔓延する緊張感のない講義，過剰に甘んじてはいられない。あふれる情報考力が求められる今こそ，社会学の出番知識偏重を脱して大学で頭を鍛える学び

ISBN978-4-7885-1726-4　四六判 2

栗田宣義・好井裕明・三浦耕吉郎・小川博司・樫

新社会学研究　2020年　第5号

創刊 5 年を迎え，根源的に「社会学は特集に始まり，「公募特集　二〇二〇年は既存の社会的カテゴリーのまとう意底的に疑う 3 論文を加え，ますます迫力

ISBN978-4-7885-1707-3　A 5 判

日本認知科学会 監修「認知科学の

針生悦子 著／内村直之 ファシリテータ

4. ことばの育ちの認知科学

生まれて数年で語りだすヒトの能力。子と語の音」と「それ以外」をいかに区別しれる情報を合わせて理解するようになる意味をめぐる謎を問い認知科学の面白さ

ISBN978-4-7885-1720-2　四六判 116 頁十

横澤一彦 著／内村直之 ファシリテータ

6. 感じる認知科学

普段当たり前に体験する「感じる」こ界情報を取捨選択，増幅，変形し表象から，存在しないものすら感じられるされることの影響までも問う，新視点

ISBN978-4-7885-1719-6　四六

■社会福祉・心理・教育

渥美公秀・石塚裕子 編

誰もが〈助かる〉社会　まちづくりに織り込む防災・減災

ふだんのまちづくりに防災・減災を織り込むことで、誰もが「あ
助かった」といえる社会をつくるための実践ガイドと事例集。
ISBN978-4-7885-1712-7　A5判164頁・定価1980円(税

坂口由佳

自傷行為への学校での対応　援助者と当事者の語りから

中高生の自傷行為。援助者である教師と当事者である生徒双
豊かな語りの分析から、学校での望ましい対応の在り方を探る
ISBN978-4-7885-1711-0　A5判280頁・定価3960円(

J.ヘンデン／河合祐子・松本由起子 訳

自殺をとめる解決志向アプローチ　最初の10分間で希望を見いだ

初回セッションの最初の10分間をどう構築するかが自殺予防
を握ると説く著者が、希望を見いだし生かす方法を丁寧に解説
ISBN978-4-7885-1702-8　A5判288頁・定価4730円(税

赤地葉子

北欧から「生きやすい社会」を考える　パブリックヘルスの語何を語っているのか

少子高齢化が進む中、子どもを安心して育てられる社会とは。北欧
例を交えつつ、パブリックヘルスの視点からヒントを提示。
ISBN978-4-7885-1718-9　四六判196頁・定価2200円(税

T.R.デュデク&C.マクルアー 編／絹川友梨 監訳

応用インプロの挑戦　医療・教育・ビジネスを変える即興のナ

企業や医療、教育、NPO等の研修やワークショップで実践が
っているインプロの考え方と実際の進め方、勘所を懇切に解説
ISBN978-4-7885-1701-1　A5判232頁・定価2750円(税

園部友里恵

インプロがひらく〈老い〉の創造性　「くるる即興劇団」の

高齢者たちが舞台に立って即興で物語を紡いでいくインプロ
の取り組みから、〈老い〉への新たな向き合い方が見えてくる。
ISBN978-4-7885-1708-0　四六判184頁・定価1980円(

藤﨑眞知代・杉本眞理子

子どもの自由な体験と生涯発達　子どもキャンプとその後・50年の記録

解放的で自由な体験が、子どもたちの人生と周囲の大人に与
影響とは。幼少期から50年におよぶ生涯的縦断研究の記録。
ISBN978-4-7885-1716-5　四六判280頁・定価2530円(税

新刊

算男 編

理学理論バトル　心の疑問に挑戦する理論の楽しみ

スポーツも学問も，良いライバル関係あってこそ進歩が生まれる。興味深い心理学の最先端のホットなテーマを，理論や仮説，その解釈の対立関係という視点からわかりやすく紹介。一般的なテキストにはない，心の謎に迫る心理学の楽しさを味わう一冊。

ISBN978-4-7885-1741-7　四六判 232 頁・定価 2530 円（税込）

鏑・渋谷明子 編著／鈴木万希枝・李津娥・志岐裕子 著

ディア・オーディエンスの社会心理学 改訂版

私たちのメディア利用行動やコミュニケーション等に関する社会心理学的な研究を体系的にまとめたテキストとして好評を得た初版を，メディアの利用状況の変化を反映してアップデート。自主的に学ぶための方法論・尺度等に関するコラムや演習問題も充実。

ISBN978-4-7885-1721-9　A 5 判 416 頁・定価 3300 円（税込）

コー 編／中村菜々子・古谷嘉一郎 監訳

ーソナリティと個人差の心理学・再入門　ブレークスルーを生んだ 14 の研究

遺伝学や神経生理学の知見を加え膨大で多様になっているこの領域を切り開いた革新的な 14 の研究を取り上げ，その背景と理論・方法の詳細，結果，影響，批判について懇切に解説。入門者のみならず，研究者も立ち止まって学び直すための必携の参考書。

ISBN978-4-7885-1723-3　A 5 判 368 頁・定価 3960 円（税込）

歩 編

じめての造形心理学　心理学，アートを訪ねる

「心理学は美術や芸術を測ったり言葉で説明して解明できると思ってるの？」率直な疑問をぶつける美大生と心理学専攻生が会話を交わしながら，知覚のしくみ，世界の認識と脳や文化のかかわり，絵やデザインの創造と鑑賞について学ぶ新感覚のテキスト。

ISBN978-4-7885-1722-6　A 5 判 208 頁・定価 1980 円（税込）

質的心理学会『質的心理学研究』編集委員会 編

的心理学研究 第20号 【特集】プロフェッショナルの拡大,拡張,変容

複雑化する社会，想定外の事態，多様な生き方に専門職はどう応えることができるのか。特集は拡大，拡張，変容するプロフェッショナルを捉えなおす契機となりうる論考 2 本を掲載。一般論文は過去最多の 16 本。書評特集ではアジアの質的研究を概観する。

ISBN978-4-7885-1714-1　B 5 判 360 頁・定価 4180 円（税込）

西村ユミ・山川みやえ 編

ワードマップ 現代看護理論 一人ひとりの看護理論のた

看護理論は取っつきにくくて難しい？ 実践から理論を捉え直
理論を実践に活かすために，現場の言葉をキーワードに看護
のエッセンスを事例に照らしながら平易に紹介。臨床経験豊
執筆陣による看護師「一人ひとりのための看護理論」の提案。

ISBN978-4-7885-1724-0 四六判288頁・定価3080円(税

戈木クレイグヒル滋子 編著

グラウンデッド・セオリー・アプローチを用いた研究ハンドブ

グラウンデッド・セオリー・アプローチは解説書も多くある
学ぶことと実践の間には大きな隔たりがある。GTAの基礎を
だ人が実際に用いる際のサポーターとなるよう，研究事例で
点を懇切に解説した，実践的ハンドブック。

ISBN978-4-7885-1727-1 A5判192頁・定価2310円(税

B.A.ティアー／舟木紳介・木村真希子・塩原良和 訳

論文を書く・投稿する ソーシャルワーク研究のためのポケット

原稿を書くうえでのコツや遵守すべき要項とは？ 投稿先の
雑誌をどのように選び，どんな点を考慮して投稿，再投稿に
ば良いか？ 論文を書き，投稿するために押さえておきたい
ントを，簡潔かつ具体的に解説したガイドブック。

ISBN978-4-7885-1725-7 四六判128頁・定価1760円(税

北出慶子・嶋津百代・三代純平 編

ナラティブでひらく言語教育 理論と実践

異なる価値観や生き方がすぐ隣り合わせにある言語教育の現場
現代社会が取り組むべき課題にあふれている。そこで着目し
がナラティブ・アプローチである。単なる語学学習を超えて
課題の解決にもつながる言語教育の新たな可能性とは。

ISBN978-4-7885-1731-8 A5判208頁・定価2640円(税

渡辺恒夫

明日からネットで始める現象学 夢分析からコミ 当事者研究まで

現象学は難しそう？ いや，自分自身の体験世界を観察して
意味を明らかにする身近な学問なのだ。明日の朝から夢日記
けてウェブにアップ！ ネットの「コミュ障」の相談事例に挑
予備知識無しに現象学するための，画期的手引き。

ISBN978-4-7885-1729-5 四六判224頁・定価2310円(税

新刊 ─────

上野愛子・鈴木舞・福島真人 編

ガイドマップ 科学技術社会学 (STS) テクノサイエンス時代を航行するために

現代社会はテクノサイエンスからできている。その迷路に切り込むための最先端の手法、科学技術社会学 (STS) のエッセンスを自然、境界、過程、場所、秩序、未来、参加という7つのキーコンセプトで、理論と実践の両面からひも解く画期的な入門書。

ISBN978-4-7885-1732-5 四六判200頁・定価2530円(税込)

福岡弘江

六〇年安保闘争と知識人・学生・労働者 社会運動の歴史社会学

戦後最大の社会運動といわれる六〇年安保闘争。にもかかわらずこの運動の実態はあまり明らかになっていない。知識人・学生・労働者という三つの主体に焦点を当てて、この運動の力学と構造を社会学的に解き明かす。気鋭の研究者による意欲的試み。

ISBN978-4-7885-1717-2 A5判392頁・定価5500円(税込)

森重重実

感覚が生物を進化させた 探索の階層進化でみる生物史

ダーウィニズムの言うように、進化は遺伝子の突然変異に始まり、生物は受動的に環境から選別されるだけの存在なのだろうか。21世紀生物学の知見を踏まえ、生物の感覚や主体性も生命の階層進化に関わっていることを、様々な事例で生物の歴史からたどる。

ISBN978-4-7885-1730-1 四六判272頁・定価2750円(税込)

中村ひろみ 著・横山ふさ子 絵

いのちに寄り添う自宅介護マニュアル これから介護と向き合うあなたに

誰にも訪れる老いや衰えは、命をまっとうする尊い過程ともいえる。高齢者の食、住、排泄、睡眠などを無理なく自然にサポートする工夫を、自宅で母親を10年間介護した著者が紹介。身近なグッズ利用やアイディアも満載の、新しい視点の介護マニュアル。

ISBN978-4-7885-1728-8 A5判184頁・定価1980円(税込)

デンティや娯楽は「軍人」に縛られないということが確認できる。

もっと偉い軍人と出会うために、博物館のすぐ横にある横須賀中央公園の階段を上った。一九四六年から四九年まで横須賀基地の司令官であったベントン・ウィーバー・デッカーの銅像は、一九四九年に横須賀市役所前に建立され、後に中央公園に移された。権力者に相応しく、横須賀港の全景を眺められる位置にあり、「横須賀市再建の恩人」と碑文に讃えられているこのデッカー像は、実は雑草や木が高く伸びるため、寒い冬季にしか海が見えず、この人影もない公園の端に半分放棄されている。銅像の理想と現実の矛盾は、切りたくとも切れない、横須賀市と米軍との関係を語っている。似たようなことは、元々砲台であった、公園の頂点から突き出した、最上壽之作『ヘイワ・オオキク・ナーレ』（一九九二年）の巨大なステンレス彫刻についても言える。「核兵器をもたず、つくらず、もちこませず」の非核三原則を基本とする「非核平和都市宣言」への横須賀市の署名を記念したこの良識的なファインアート作品は、バブル期の彫刻オブジェを嫌わない人々でも、表現の弱さを感じるだろう。なぜなら横須賀港は、今でも原子力空母を中心とした第七艦隊の母港であり、いくつかの原子力潜水艦も配備され、冷戦期まで核兵器自体も持ち込まれた可能性が高いからだ。手に負えない状況を無意識的に象徴していると、最上の彫刻の螺旋形を勝手に解釈すれば、この目障りな文化遺産も逆に評価できるのではないだろうか。

　基地の中に実際に入ったのは、厚木基地だけだ。正式名は、在日米海軍厚木航空施設である。海軍基地であり岩国、嘉手納などもそうであるが、神奈川県のど真ん中に設置され、第七艦隊の空母が入港している間、艦載機はここに配備される。横田、岩国、嘉手納などもそうであるが、滑走路の近くには住宅が密集し、騒音と振動で被害を受け、離着陸コースの真下には遊具、ピクニックテーブル、サッカーグラウンド、テニスコートが揃う、「大和ゆとりの森」という公園がある。広いアメリカではもちろん、日本国内の飛行場でも、普通は許されない情景だ。基地の東門に近い大和駅から降りると、広場に面した建物に、防音ガラスと防音壁の広告が目立つ。基地に近づけば近づくほど、こ

121　第7章　ベースの場

の地元市民にとっての当たり前すぎる状況は見えにくくなり、逆に軍用機とその音が、米軍のパワーの象徴として楽しめる。毎年四月に開催される「厚木基地日米親善春祭り」は、まさに「快楽としての米軍」を体験できる開放日である（図4）。

昼ごろ、基地の中に集合する。集合場所は正門のすぐ近くにある、一九四五年八月三〇日に厚木基地に着陸した、ダグラス・マッカーサー元帥の銅像の前だ。「日本の民主々義の生み親マッカーサー」の碑文は、基地を訪問する日本人に対する米軍の傲慢なプロパガンダとして受け取る人が多いだろう（図5）。ところが、台の右側の碑文により、一九九四年に東京新潟県人会会員によって「永遠の日米友好」を祈念して建てられたということが分かると、福生の町づくりと同様、「米軍文化」の特徴の一つは、日本人の親米感情であることを確認できる。

厚木基地の歴史を説明してから、あちこちに展示されている朝鮮戦争、ベトナム戦争、湾岸戦争で活躍していた実物の戦闘機を見て、ホットドッグとバッドワイザーを手にゴルフ場から滑走路まで歩いて、現役の米軍機と自衛隊機を見た。その後、受講生は自由に歩き回り、次回の授業の発表のための取材を行った。選べるトピックは、次のようなものである。飛行機、記念碑、各部隊の売っているグッズ、募集活動をしている自衛隊、基地の町づくりに見える「アメリカニズム」、神社はないけれども設置されている鳥居、アメリカ的な広い芝生の周りにある桜並木などの米軍の奇妙な「ジャパニズム」。最初は滑走路のミリタリー写真マニアなどもいたが、厚木爆音同盟などによる長年の反対運動の成功によって、二〇一八年から第七艦隊の艦載機が岩国に移駐されたため、滑走路に群がるカメラマンが暇そうに坐っているだけの情景は、なかなか充実した発表の目的に纏めにくい。基地反対運動から生まれる「基地文化」と、基地趣味から生まれる「基地文化」の、表現形式と目的が違うだけではなく、お互いの存在自体が対立しているため、一方が発展すれば他方が衰退するというケースが多いことは、厚木基地開放日の被写体がなくなった高級カメラレンズが語っている。

文化資源の視点から在日米軍基地を考えるのは、もちろん私が最初ではない。戦後文化に基地が与えた影響を

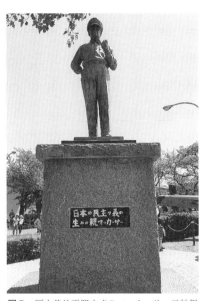

図5　厚木基地正門すぐのマッカーサー元帥銅像、厚木基地日米親善春祭り（2018年4月撮影）

図4　厚木基地駐屯部隊のキャラ宣伝、厚木基地日米親善春祭り（2018年4月撮影）

考えるインテリは、占領期からすでにおり、視覚文化史や音楽史や文学史の分野には、そのテーマを扱う学者も少なくない。おそらく最も読まれている学術的文献は、吉見俊哉『反米と親米――戦後日本の政治的無意識』（二〇〇七年）であり、明治時代まで遡り、戦後に入ってからの米軍基地のインパクトを幅広くカバーして、アメリカナイゼーションの歴史を探る本である。『米軍基地文化』（二〇一四年）の序文で、編者の難波功士は、「文化資源」の用語も使用している。収録論文には、音楽、映画、ベイスサイドタウンの町づくりなど、米軍に対して肯定的な、または曖昧な例が多い。前述のホーグランドの映画『ANPO』は、マイナスの存在としての基地に対して生まれた、ポリティカルアートと写真にフォーカスしており、吉見と難波の本とを合わせると、文化資源としての米軍基地の多様性を大体把握できる。私もそのように、授業で三点ともよく使っている。

しかし私が、教科書にもっとも近い形で使うテキストは、文化史とほとんど関係のない、栗田尚弥編

『米軍基地と神奈川』（二〇一一年）である。東京都多摩地域の基地まで視野を広げてはいないものの、日本軍下の創立時代から刊行当時までのメジャーな基地と、その反対運動はもちろん、専門家や地元人間しか知らない、小さな米軍施設の歴史も丁寧に紹介している。基地は軍事施設で、それぞれきちんとした軍事機能を持ち、その機能は時代によって変わり、その変化によって反対運動も変わる。フェンスの外の日本社会の変化もまた、基地と反対運動の規模に影響する。この当たり前のことは、「基地文化」の先行文献を読み、関連する視覚資料を眺めていると、フェンスの中で米兵が何か戦争の準備作業をしたあと、外に飲みに行って日本女性と交際するような状況のなかで事件が起きると、市民が騒ぎだすという、よくある「基地」のイメージの背後に消えていく感じが、たまにする。また栗田編のこの本には、普通の文化史にはほとんど出てこない基地名も沢山あり、文化系の研究者の私にとっては面白いチャレンジだ。横須賀、横田・福生、立川、本牧、そして沖縄は、盛り場と反対運動を中心とする文化史として取り上げやすく、文化史的知識しか持っていない人には、これらの「名所」以外にも米軍基地があることを意識していないケースも少なくない。では、厚木、座間、相模原、瑞穂埠頭はどうか。在日米軍に不可欠なこれらの地名は、文化史に関係がないのか。従来の基地文化の歴史において無視された理由は、文化的貢献がなかったからか、それとも、いままで「文化」の定義が狭すぎて、そこにある「資源」を見過ごしてきたからか。これこそ、文化資源的な問題ではないだろうか。

　正直にいうと、東大の文化資源学研究室に二年間も在籍したが、「文化資源学」とは何か、はっきりしない気持ちが強い。美術史や一般の文化史とどう違うのか。何故、アーツマネジメントが混ざっているのか。このような「文化雑学」には、インターディシプリナリー・アプローチの強さもあれば、アマチュアイズムの弱さもある。フリーライターやキュレーターなら、そういう雑食性はメリットかもしれないが、アカデミック・ディシプリンには、ある程度、共通の視点やメソドロジーが必要だと思う。美術史のように、「アート」と「アートではな

い」のようなヒエラルキーによって成立している分野は良くないと私は思うが、バウンダリーがない場合、セン
ターが必要だ。文化資源学の場合、その中核を確認するために、「文化資源」という用語自体は、大変暗示的だ
と思う。従来の美術史学、文化史学、文学史学は、完成された文化を拾って解釈する。その文化にある資源を、
意識して論じることも多いが、大体は完成品の媒体・要素として考えている。文化資源学も、文化完成品から出
発することが多い。ただ、そこにある「資源」は、メディア・マテリエルとして考えるのではなく、文化的事象
のパーツになる前のリソースとして認め、リソースの「ソース」、資源の「源」まで探る。そして、そのソ
ースの視点に立って、特定の源から他にどのような資源が出て来たのか、他にどのような文化が生まれて来たの
かということを考察する。つまり「文化資源学」は、同時に「文化源泉学」であるべきだ。この比喩をもう少し
伸ばせば、文化資源の研究者は、「文化採鉱者」や「文化精鉱者」でありながら、「文化探鉱者」にもならなけれ
ばならない。関東地方の米軍基地とその周りの風景を歩き回って、そのように考えるようになった。

基地研究で言うと、スカジャンやドブ板通りで有名な横須賀なら、「文化採鉱者」だけで充分収穫を得られる
が、「文化探鉱者」の精神がないと、相模原の基地辺りは文化の荒野にしか見えない。基地文化の研究者として
の私の経歴は短く、成果も今のところ限られているが、これからの私のメソドロジーを簡単に説明すると、次の
ようになる。基地文化の全体像を把握するため、いままで見過ごしてきた現象を発掘するために、基地名や地名
によって分析を整理するのではなく、写真、絵画、音楽、小説、マンガなどのメディアを通して、繁華街、売春、
人種、占領、消費などのテーマを論じるのではなく、軍事基地に重要とされる地理的トポスを見分けて、その
「場」からどのような文化が生まれてきたのかを考える。こうすれば、ドブ板通りのような「基地名所」も語れ
れば、米兵と米軍施設が全くない、米軍ジェット機墜落現場である東横線沿いの横浜市緑区も、基地文化の源泉
として評価できる。

ここでは詳しくは説明できないが、重要な基地文化のトポスは七つあると考えている。(1)タウン（ベースサイ

ドの繁華街や商店街）、(2)ハウス（主に基地外の賃金物件を示すが、基地中の住居も含む）、(3)ロード（基地と基地や港を結ぶ道路、線路も含む）、(4)ビーチ（娯楽と訓練地区としての浜、米兵が接収・貸借する別荘）、(5)オーバーラン（滑走路端安全地区のことだが、滑走路延長のために接収される民間土地、米軍空路下の全土地も含む）、(6)ショーウィンドウ（米兵向けのスーベニアショップ、日本人向けのプラモデル屋など）、(7)パーク（主に返還された基地土地に立つ公園、スポーツセンター、図書館、博物館などの公用施設）。これは、ABC教育の子ども絵本のようなリストアップに聞こえるかもしれないが、シンプルというより、ベーシックで基本的な出発点である。考えてみれば、私が調べようとしているのは、「文化資源としての在日米軍基地」というより「在日米軍基地によって噴出する文化源泉」ではないだろうか。

文献

家田荘子原作・池上遼一画『今日子』小学館、二〇〇二年

石川真生『沖縄ソウル』太田出版、二〇〇二年

岩本茂樹『憧れのブロンディ――戦後日本のアメリカニゼーション』新曜社、二〇〇七年

栗田尚弥編『米軍基地と神奈川』有隣新書、二〇一一年

早乙女勝元詩・鈴木たくま画『ママパパバイバイ』草土文化、一九七九年

弘兼憲史『ホット・ドッグ・ララバイ』双葉社、一九八三年

星紀市編『写真集 砂川闘争の記録』けやき出版、一九九六年

レトロハウス愛好会編著『米軍ハウス日和――暮らしを楽しむチープシックスタイル』ミリオン出版、二〇一二年

マイク・モラスキー『占領の記憶／記憶の占領――戦後沖縄・日本とアメリカ』鈴木直子訳、青土社、二〇〇六年

村上龍『POST：ポップアートのある部屋』講談社、一九八六年

難波功士編『米軍基地文化』新曜社、二〇一四年

山田双葉（山田詠美）『ヨコスカ・フリーキー』けいせい出版、一九八六年

吉見俊哉『反米と親米——戦後日本の政治的無意識』岩波新書、二〇〇七年

映画

トニー・スコット監督『トップガン』一九八六年

リンダ・ホーグラント監督『ANPO』二〇一〇年

村上龍原作・監督『限りなく透明に近いブルー』一九七六年

一九四九年のコカコーラ──小津安二郎監督　『晩春』と敗戦へのまなざし

福島　勲

小津映画と聞いて、人がイメージするものは何だろう。家族の絆やその解体、人生の無常や「もののあわれ」といった日本的な美意識だろうか。それとも、ローアングルに代表される、確固たる美意識に基づいたその映画術だろうか。

奇妙に思われるのは、内容に着目するにせよ、形式に着目するにせよ、これまでの小津映画をめぐる語りが、作品の位置する時代と場所を捨象する傾向にあったことである。こうしたアプローチには、作品の普遍的な価値を抽出するという長所がある反面、作品の個別性や具体的な歴史性が看過されるという欠点がある。実際、現代の文学研究が超時間・超空間的なテクスト論的研究から離れて、作者や、作品が位置する時代（時間）と場所（空間）を取り戻し始めたように、小津映画をめぐる語りもまた、その時間と場所を取り戻す時期に来ているのではないだろうか。それは批評的な退行ではなく、非時間的・非場所的に作品を精緻に「見る」ことと、作品が持つ歴史性、場所性との合流である。よって本章では、『晩春』という作品を、公開時の一九四九年のGHQ占領下の日本に置き直すことで、戦後の小津作品を「見る」ための新たな視角を提案してみたい。果たして、時間と場所を取り戻したとき、『晩春』はどのような作品として私たちの前に立ち現れるのだろうか。

1　コカコーラを飲めない女

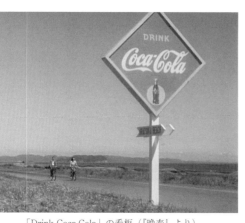

「Drink Coca-Cola」の看板（『晩春』より）

『晩春』という作品について、寡夫の父親が娘・紀子を嫁に出す物語、と要約することができるのは確かだが、この送り出しは容易に行われるわけではない。そもそも娘の紀子には心を寄せていた父の助手の服部という男がいた。しかし、この男にはすでに婚約者がいるということがわかり、仕方なく父親が別のところに嫁がせようとしたとき、娘がそれに抵抗を示すという物語なのである。したがって、『晩春』という物語においては、単に父と娘との愛情関係ばかりが物語の核として語られがちだが、実のところ、娘が服部への恋の挫折を抱えた存在、一つの思いを断念した存在だという点も等しく強調されねばならない。実際、この点はあまり強調されてこなかったが、次の場面を考えるとき、非常に重要な意味を持っている。

まず、映画の前半、娘の紀子が助手の服部と二人で茅ヶ崎にサイクリングに行くという、小津にしては珍しい移動撮影の場面がある。英語で表記された道路標識をぐんぐんと微笑みながら並んで走る二人の姿は青春の写し絵そのものである。ところが、道路の傍らには、二人の行き先を示すかのような矢印付きの大きな看板に「Drink Coca-Cola」の文字が書かれている。戦時中に「敵性」飲料を飲むことはあり得ないから、舞台が戦後であることは明瞭である。正確な年代が物語で示されることはないため、それが一九四九年以前なのか以後なのかは不明だが、いずれにしても『晩春』公開時の観客たちが一九四九年のGHQ統治下に位置していたことは確実である。こうした観点から、これみよがしに映されるこの矢印付きの「Drink Coca-Cola」の看板の下を通過して行く二人の若きサイクリストたちを見直すならば、物語内で彼らが向かう実際の行き先は七里ヶ浜であることが後に判明

するにもかかわらず、あたかも若い二人が、敗戦した大日本帝国という旧体制を後にして、新たなアメリカ型の新世界へと進んでいく若い世代の象徴であるかのように見える[8]。

ところが、この楽しげな場面から、二人が結ばれているか結ばれるのだろうと早合点していた観客たちは、スクリーン上の父親とともに、両者が結婚することはないということを紀子に教えられる。服部にはすでに別の相手が決まり、紀子が服部と手をたずさえて戦後日本というアメリカ的な新世界に入る道は閉ざされたのである。

その一方で、紀子は友人のアヤから、女学校時代の同級生たちが次々に結婚し、子供を産み、戦後という新たな世界に順応しつつあることを知る。日本式の正座が嫌いだと言うアメリカナイズされたアヤにはすでに離婚歴があり、英語のタイピスト「ステノグラファー」として自立して生きている。つまり、この作品中で、紀子だけが旧世界（戦前・戦中の旧日本帝国）から新世界（戦後、アメリカ化した日本）へと移行ができずに逡巡しているかのようである。

2　[不潔]で [きたならしい] ひとびと

とはいえ、この紀子の行き場のなさは、紀子自身の意志でもある。それはすでに物語の前半で早々と予告されていた。病院での検査のために訪れた東京で、紀子は父の旧友の小野寺とばったり出会う。小野寺は最近再婚したのだが（なぜ、小津作品にはかくも寡夫や未亡人が多いのか）、この父の友人である「小父さん」に向かって、紀子は悪びれもせず次のように言う。

紀　子「そうかしら──でも何だかいやねえ」
小野寺「何が？　今度の奥さんかい？」
紀　子「ううん。小父さまがよ」

小野寺「どうして」

紀　子「何だか──不潔よ」

小野寺「不潔？」

紀　子「きたならしいわ⑨」

　妻（旧世界）に先立たれても、そこに殉ずることなく、新たな妻（新世界）を迎えようとする小野寺のような生き方は、紀子には「不潔」で、「きたならしい」ものとして映るのである。

　とはいえ、この当時、この「不潔」で「きたならしい」生き方は、人間宣言をした昭和天皇はもちろん、日本国民のすべてが強いられた「不潔」な「きたならしさ」ではなかったか。「生きて虜囚の辱めを受けず」という東条英機の戦陣訓が美徳とされ、天皇を頂点とする大家族という大家族への唯一の帰属と忠誠を教えてきた旧世界は、敗戦によって、一気に崩壊した。その結果、日本人たちは巨大なコンパイプを咥えたマッカーサー連合国軍最高司令官率いる進駐軍の方針により、新たな民主主義国家として生まれ変わろうとしたのである。戦中の価値観は文字通りに手のひらを返したように反転し、文部省が教室の生徒たちに学校教科書の不都合な部分を墨で塗り潰させていた時代である。こう考えてみれば、上京した小野寺の出張先が文部省であったのは偶然ではなかろう。また、鎌倉の家に紀子の父を訪ねた同じ小野寺が、東西南北の方向感覚を完全に喪失した存在として描かれているのも同様である。

3　風の中に消えた日本人の「純潔性」

　戦前と戦後のどちらの価値観が正しいかという問いは別にしても、敗戦後の価値観の反転にいち早く順応できた者がいる一方、転向・変節にためらいを覚えた者も少なからずいたはずである。新しい時流に乗れる人、乗れ

ない人がまだ混在していたに違いない一九四九年、この年に『晩春』は公開されている。こうした視点から、あらためてこの作品を眺め返してみると、そこには変節をめぐる当時の日本人たちの右往左往が描き出されているように思われる。一度信じたものを忘却し、新たなものを信じるようになること。変節と裏切り。実はこれが『晩春』および戦後の多くの小津作品に共通するテーマだったのではないだろうか。

　一般に、戦後の小津映画に家族の葛藤や映画芸術の形式美を見ることが通常の作法であるとすれば、そこに社会を見ようとするというのは、やや歪んだ視角であり、もしかしたら野暮な見方なのかもしれない。だが、戦後復帰第一作『長屋紳士録』（一九四七年）が上野の西郷隆盛像の足元に集まる戦災孤児たちをとらえるショットで終わっていたように、小津安二郎がひたすら現実を「超越」した作品を作り続けていたという批判は当たらないだろう。しかも、『長屋紳士録』に続いて制作された『風の中の牝鶏』（一九四八年）では、戦後の貧困の中、子供の治療費を稼ぐために一度だけ身体を売った妻と復員した夫との葛藤が主題とされていた。ちなみに、この作品は小津自身も「よくない失敗作」として言及したことから、戦後の小津の数少ない失敗作の一つとされているようだが、佐藤忠男は本作を通じてこそ小津の映画に興味を持つきっかけになったと絶賛している。

　しかし私は、敗戦直後のこの時期に、小津が、その問題〔生活に困った主婦の売春〕をあえてとりあげたということに、強い意味を感じないわけにはゆかない。すなわち、そこで失われたものとして見つめられているのは、たんに一人の主婦の肉体的な貞操だけではなく、すべての日本人の精神的な純潔性そのものなのではあるまいか⑩。

　一般の映画史的には、『風の中の牝鶏』の手痛い失敗を経て、小津は社会の貧困を描くことを断念し、脚本家の野田高梧とともに「小津調」とも言える静かな作風に戻り、『晩春』で大成功を収め、その後の小津節を確立

132

したというのが定説となっている。つまり、『風の中の牝鶏』と『晩春』の間には、小津のフィルモグラフィに

おいて大きな断絶があるとされている。ちなみに、日本映画史の定説に逆らうかたちで、前者を絶賛した佐藤忠

男ですらも、後者には魅力を感じなかったと言っており、両者の間に断絶があるという見方では先の定説と共通

している。しかしながら、佐藤が小津の画面に見た日本人の「純潔性」への問いかけという視点を設定したとき、

両作品の間には、いやもっと言えば、戦後の小津作品全体を通じて、確かに持続しているものがあるのではない

だろうか。

たとえば、『秋日和』（一九六〇年）では、原節子演じる母・秋子が再婚すると勘違いした司葉子演じる娘・ア

ヤ子になじられる台詞の中に再び、この「きたならしい」という語彙が現れる。

アヤ子「お母さんそんな人じゃないと思ってた！　あたしそんなの大嫌い！」

秋　子「何云うのよアヤちゃん――」

アヤ子「きたならしい！　そんなの大嫌い！」[11]

亡き父の影とともに暮らす母娘の二人家族において、再婚する母は娘にはまさしく裏切り者として映る。そう

した行為は変節であり、「きたならしい」のである。

また、この「不潔」で「きたならしい」という主題系は、遺作『秋刀魚の味』（一九六二年）にまで連綿と続く。

高橋とよ演じる料亭の女将曰く「きれいでお若い」妻と再婚してご満悦の旧友・堀江（北竜二）が、娘の結婚式

を終えたばかりの平山（笠智衆）に向かって「今度はお前の番だな」「若いの。どうだい、若いの」と言う。そ

れに答えて平山が言うのが「このごろお前がどうも不潔に見えるんだがね」という台詞である。

佐藤忠男が小津映画の画面に見出した敗戦後の人々の「純潔性」への問い。それは『風の中の牝鶏』から遺作

の『秋刀魚の味』に至るまでに続く小津映画の重大な主題の一つだったのではないだろうか。もちろん、反復とズレともあり表現される小津映画のあり方を考えれば、これらの作品における「きたならしい」という語彙が同じ意味・強度をもって使われているとするのは早計かもしれない。しかしながら、小津の最後の弟子を自認する映画監督・井上和男の証言に出会うとき、こうした見方もあながち的外れとも思えないのである。

戦後映画界に復帰した監督たちは、みんな以前からさもデモクラシーの担い手であったかのように寝返った。争うようにその種の映画を撮りだしたんです。これこそ小津さんが一番嫌う態度だった。だからその怒りが『風の中の牝鶏』を作らせたんじゃないかと思います。[12]

GHQによる統治という新時代の圧力と価値観の急転回という時代の最中にあって、生きることを選ぶなら、向かうべき方向は明らかに見えている。純潔性がどうのと言っている場合ではなく、生きるためには「回れ右」をしなければならない。しかしながら、その転回は、場合によっては肉体的・精神的な負荷なしではすまないだろう。とりわけ、近しい戦死者たちのことを考えたとき、その変節に「裏切り」を感じるのはむしろ自然な心の動きなのかもしれない。

4　純潔性を守るひとびと

『晩春』の物語では、大きな精神的な負荷を与えられている人物は二人いる。笠智衆演じる父・周吉と原節子演じる娘・紀子である。[13]　そして、二人ともその「純潔性」を守ろうとするところに、その負荷の原因がある。まず、父・周吉は亡き妻への忠節を曲げず、再婚を拒否する人物である。その彼が再婚すると嘘をつき、裏切り者を演じることで、娘・紀子を結婚へと導くのがこの物語の肝である。もちろん娘への嘘も小さな裏切りには違い

134

ないが、再婚というより大きな裏切りを回避している点で、その「純潔性」への意志が守られている。実際、この父は、映画冒頭でドイツ人の歴史経済学者のフリードリヒ・リストに関係する論文を書き、娘との最後の京都旅行にもニーチェ『ツァラトゥストラはかく語りき』のドイツ語原書を携える人物である。かつての日本の同盟国であり、戦後は敗戦国となったドイツに対して戦前と「変わらない」興味を維持する人物として造形されている。

また、娘・紀子も純潔性へのこだわりを捨てられない人物として描かれている。彼女の場合、「Drink Coca-Cola」が指差すようなアメリカのもたらす新生活自体に反発するものではないが、実らなかった服部への思いを抱えたまま、すぐに別の相手に鞍替えするということには抵抗を覚えている。最後の最後まで、愛する父親の意志に抵抗するのはそのためである。

紀子の頑なさは次のエピソードにも強調される。紀子とは別の女性と婚約してしまった服部が、上京した紀子のために西洋音楽のコンサートの隣同士の席を予約するも、紀子はそれに応じず、東京の町を一人寂しく歩く。婚約者のいる相手とともにコンサートを聴くことに「不潔」さを感じたのである。これをきっかけに紀子は服部への思いを断ち切ることになるが、そこに見えるのは孤独を賭してまでも守るべき純潔性への意志である。[14]

しかも、この紀子に起用されたのが、小津映画初出演であり、戦時中に国策映画に相次いで出演していた女優・原節子であったことは偶然だろうか。実際、作品中の紀子は戦時中に頑張りすぎてしまって身体を壊してしまい、婚期を逃したと設定されている。一方、現実の原節子の方は、敗戦となるや、黒澤明の『わが青春に悔なし』（一九四六年）のヒロインとして抜擢され、新時代の民主主義の象徴としての役割があてがわれている時代だった。つまり、原節子もまた、変節と裏切りを余儀なくされた人物、純潔性を失うことを選ばせられた人物だったのである。その原節子が純潔性と変節の瀬戸際で揺れる紀子を演じたことは、一九四九年の観客にとって、また、監督の小津安二郎にとっても、決して画面外の情報として無視することのできないものであったはずである。

5 不潔さを受容する人々

もちろん、純潔性に頓着しない人々もいる。やたらと結婚をすすめる叔母（杉村春子）は他人の財布を懐にいれて、上機嫌にこそなれ、良心の咎めを感じるような人物ではないし、紀子の友人アヤはすでに離婚歴があるが、次の相手を探すことを公言している。彼女らにとって純潔性は何の意味ももたない。もちろん、紀子が彼女らに説得されることはないが、この紀子もまた、再婚した小野寺を「不潔」で「きたならしい」と断じる純潔性への意志に迷いを生じさせる。父との京都旅行の折、小野寺一家と交流する機会があり、その結果、小野寺を不潔だと断じた自らの言葉を撤回するのである。つまり、かつて信じていたものを諦め、新たなものを受け容れることは、必ずしも不潔できたならしい行為ではないということを認めるのである。

紀子に起きたこの変化は、敗戦後を生きる日本人たちが体験することになった変化でもある。戦時中とは思想的に一八〇度変わることを余儀なくされた日本であるが、新たな日本に順応していくこと、かつての敵国アメリカ型の生活スタイルに変わっていくことは、単に裏切りとか変節とかいった言葉で批判しきれるものではない。『晩春』が『キネマ旬報』誌の年間第一位に選ばれ、小津の復活と言われたというが、その理由は、父と娘の日本的な思いやりに満ちた愛情関係の描写のためだけでなく、当時の日本人のほぼすべてが体験した、誰しもが望んで変節したわけではないという現実、生きるためには変わらざるをえなかったという現実、そして、新しい生活もまた「不潔」で「きたならしい」ものではないという事実を、静かに描き出して見せたからではないだろうか。

とはいえ、『晩春』の紀子にしても、簡単に純潔性へのこだわりを捨て、変節を受け容れたわけではない。ドイツ人監督アーノルド・ファンクの『新しき土』（一九三七年）に抜擢されて、許嫁と結婚できないならば火山に飛び込む死を選ぶ「侍の娘」（独公開時の題名）を演じた原節子は、『晩春』の紀子という役柄においても純潔性への頑ななこだわりを持つ人物として描かれている。先にも述べたように、紀子は京都旅行で小野寺の様子を実見するにいたって、再婚＝不潔という思い込みを反省し、さらには自分の父親の再婚すらも許容する。し

136

かしながら、他人の変節＝裏切りは許容することができても、自分自身がそれをすることはやはり受け容れられない。それゆえ、娘は父親に最後の嘆願をする。

紀　子「ねえお父さん、お願い、このままにさせといて……。お嫁に行ったって、これ以上のしあわせがあるとは、あたし思えないの……」

これまでの生き方を捨てて、新たな生活を選んだとしても、そこに幸せはない。それは「生きて虜囚の辱めを受けず」という「戦陣訓」にも通じる自決の論理である。紀子は変節＝裏切りを選ぶよりは、ここで古い価値観への忠節をまっとうして埋没すること、新世界の一員となることで生き延びる旧世界と「心中」していくことを嘆願している。

しかし、年老いた父がまだ若い娘にそれを許すことはなく、古い世界と娘たちが作るべき新しい人生とはもはや無関係であり、自分はこのまま死んでもいいが、お前は新たなところに嫁いで生き続けていかねばならないということを説き、「紋切り型」の理屈ではあれ、娘に強引に結婚を納得させる。

6　純潔な死と不潔な生の間にある小津映画

再婚するという嘘をついてまで娘を嫁がせ、自らは孤独に死んでいこうとする『晩春』の父の姿は、沈みゆく船で総員退艦の指令を出しながら、自分は船とともに海中に沈むことを選ぶ艦長を思わせるものがある。父親＝艦長は、旧世界の崩壊にあたって、死者たち（亡き妻に象徴される戦死者たち）への責任からそこで殉死することを選ぶが、若い世代には、死者たちを忘却して、新たな人生へと歩を進めることを選ばせるのである。

こう考えてみると、『晩春』で父役を演じる笠智衆が『秋刀魚の味』でも娘を嫁がせる父という全く同じ役柄

137　第8章　一九四九年のコカコーラ

を演じ、その役柄の戦時中の職業が駆逐艦「朝風」の元艦長に設定されていることは偶然ではないだろう。しかも、この元艦長の父は、亡き妻似（ただし息子は同意していない）と思っているママ（岸田今日子）のいるバーに通う。そして、ご丁寧にも、必ず、ママに〈軍艦マーチ〉をかけてもらうのである。

父から見れば亡き妻であり、娘や息子から見れば亡き母である人物が旧日本帝国＝旧世界を象徴する役割を持っているとすれば、娘の嫁ぎ先が新世界＝アメリカを象徴する属性を持っていても不思議はない。実際、『晩春』の紀子の相手を見てみれば、最初は、服部が「Drink CocaCola」の看板でアメリカを象徴する飲料をともに飲む相手として指し示され、次いで、現実の嫁ぎ先となる佐竹熊太郎は、野球映画で見た「ゲーリー・クーパー似」の男として形容されている。⑰

したがって、『晩春』とは、父娘の別れの物語である以上に、旧世界や（戦）死者への忠節に殉じようとする者たちと、アメリカに象徴される戦後の新生活を始める者たちという、敗戦後の日本人の物語として構造化されている。一方には、自分は死者に殉じて旧世界で孤独に死ぬことを選びながらも、娘には新たな人生の開始を望む父がいる。他方には、旧世界でこのまま父親とともに死ぬことを望みながらも、父の説得を聞き入れ、不承不承に生き延びることを承知する娘がいる。両者はともに分裂した感情を抱いているわけだが、父の立場であれ、娘の立場であれ、この分裂こそが当時の観客である敗戦国の日本人に課せられた不可能な要請、すなわち、旧世界を裏切ることなく新世界を受容することをスクリーン上で代行した同時代の物語なのである。『晩春』とは、戦後の日本人たちが課せられた同時代の物語なのである。それは忠節か裏切りか、殉死か新生かという、いずれを選んでも「良心のとがめ」なしには済まない選択を余儀なくさせる時代の中で、映画監督であるとともに、旧日本軍兵士でもあった小津安二郎が見せた一つの態度表明だったのである。

138

たしかに、小津映画を「見る」ためにはさまざまな視角がある。『晩春』を例に取れば、ある角度から見れば、家族同士の細やかな愛情を扱った映画として見ることができるし、別の角度から見れば、その形式美と精緻な構造に着目することができる。本章ではそれらに加えて、『晩春』が製作された一九四九年の占領下の日本という時代と場所に作品を置き直すことで、そこに敗戦後の日本人の惑いを見るという視角を設定した。つまり、この物語は、敗戦後の日本人たちが直面した「純潔さ」の喪失に対応するものであり、旧世界の価値観と戦死者に対する「裏切り」を感じつつも、新しい生活＝アメリカ化へと踏み出さねばならない戦後のジレンマをスクリーン上に引き受けた物語として現れるのである。

『晩春』が引き受けて見せたのは、戦死者たちを裏切ることなく忘却するという困難な課題である。この視角から見れば、『晩春』だけでなく、『麦秋』、『東京物語』、『秋日和』、『秋刀魚の味』といった戦後の小津作品に登場する家族が、いつも不自然な欠落によって「きわめてぎこちない形にデザイン」[18] され、戦死者や母の欠落が刻印されていたのは必然である。その欠落は敗戦後の日本人が置かれた状況の縮図であり、かつて自分たちが信じたもの、また、その信念に殉じてしまった者たちに後ろ髪を引かれながらも、そうしたものを過去の過ちと切り捨て、前に進まねばならない敗戦後を生きる日本人の「裏切り」と心の咎めがそこに描かれていたのである。それは「思い出さない日さえあるんです。忘れてる日が多いんです」[19] と自己を責める『東京物語』の戦争未亡人・紀子が抱えていた苦しみに要約される。

與那覇潤はその『帝国の残影――兵士・小津安二郎の昭和史』において、小津映画に見え隠れする戦争の影を詳細に追うことで、小津映画を新たな地平に置いた。そして、戦時中に戦争という物語が家族（国家）を結束させたように、戦後の小津映画は、戦争へのノスタルジー（敗戦という共通の挫折）という物語によって国民国家を再統合するものとして機能したと論じる。その結果、「監督・小津安二郎の映像空間が当初は静謐なる日本の伝統美として、やがては一切の意味が物語から解き放たれる戯れの場として、この国で復権してゆく」[20] という見

通しが示されている。斬新な視点と広範な資料にあたったこの優れた研究をわずかに補足させてもらうとすれば、小津が作品世界に戦争の「影」を見せつつも、その表現をいつも「影」にとどめたことの意味も考慮しておきたい。

実際、先にあげた映画批評家の佐藤忠男や『小津安二郎全集』の編集・刊行者でもある井上和男もふくめて、吉田喜重、大島渚、今村昌平、鈴木清順らの若い監督たちは、同時代で戦後の小津の作品を観ながら、敗戦後の動乱を表現する映画としてはあまりに手ぬるく、保守的なものであると考えていた。彼らにとっては、戦争責任を強く追及し、敗戦後の貧困にあえぐ人々をリアルに描くことこそが表現者の使命だと思われたのである。なぜ小津はそうしなかったのか。国民国家を再統合する敗戦の物語を紡ぐことで、共感の共同体を構築することを選ぶことでもなく、もっと明示的に敗戦の挫折や戦争への怒りを語ることで、共感の共同体を構築することを選ぶことできたはずである。実際、それは先にあげた若い監督たちや別の監督たちがしてきたことである。

もちろん、本章で検討した『晩春』に関して言えば、この作品が作られた一九四九年はGHQ占領下であり、反米の疑いをもたらすような表現は極力避けねばならなかったという事情がある。家族同様の付き合いをしていた佐田啓二の妻・中井麻素子は『長屋紳士録』の試写の後、小津が「アメリカの検閲官と言い合いをなさったとかで、お隣の「三笠」さんから会食の席を蹴って、お一人で入っていらっしゃったようでございます。凄い顔をしておいででした」と伝えている。しかしながら、GHQの検閲から解放された一九五二年の日本独立回復後も、小津は『晩春』で見せた「小津調」を変えることはなかった。戦争の影はつねに控えめな影のままにとどまり続けた。ただし、消えることは決してなかった。

おそらく、若い世代が怒りを感じた小津映画における戦争の扱い方は、小津ならではの戦争体験の背負い方にある。何よりも、小津は応召し、二年近くも中国で毒ガス戦を含む実戦に参加している。現地で敵国兵士を殺害したのは間違いないし、場合によっては民間人も巻き添えにしたこともあっただろう。自軍に関しても、盟友の

140

山中貞雄の戦死の報に触れ、多数の仲間の死も目の当たりにしてきた。つまり、戦後に復員した監督・小津安二郎の背後にはおびただしい死者が立っている。

遺作『秋刀魚の味』において、バーで〈軍艦マーチ〉が流れる中、笠智衆が加東大介や岸田今日子と敬礼を交わすシーンは、小津映画屈指の名場面であると思うが、そこで笠智衆が言う「けど敗けてよかったじゃないか」[22]という言葉からも小津の立場は明らかである。そこには敗戦によって成立した新世界の肯定がある。だが、この一言は小津が自らの戦争体験を——戦争責任も——無かったことにすることを意味していない。小津が選んだ態度は、笠智衆演じる『晩春』の父親に現れている。つまり、戦死者への弔いと戦争責任は自分たちの世代が孤独な死をもって引き受ける一方で、若い世代については新世界に生きるべき者として送り出すのである。

敗戦で自決を選んだ軍人が多くいた。本人たちはそれで「純潔性」を保てたかもしれないが、「戦後」（アプレゲール）を生きねばならない次世代に対する責任は果たせていないし、戦死者に報いたことにもならないだろう。だから小津安二郎は、『晩春』の笠智衆が演じた人物のように、戦死者と新しい世代という二つに対する責任を同時に背負うことにしたのである。[23] しかし、戦争は否定しながらも、そこに巻き込まれた人々を否定することはなく、むしろ懐かしく想起すること。その結果として、戦後の小津映画は、戦死者を弔うことをやめないと同時に、後続の世代を否定し、忘却することを認めること。その結果として、戦後の小津映画は彼らを記憶し続けるが、後続の世代には彼らを否定する。そして、その両立しがたい運動を繰り返していく。また、その両立しがたさゆえに、小津映画における戦争や戦死者は「影」（存在しているがその存在はかすかである）という存在様式をとって表現されるのである。

したがって、戦後の小津映画が娘を嫁がせるという単純な物語を、微細なズレを加えながら、執拗に反復していたことの意味とは、吉田喜重の言うような映画芸術の戯れに導かれてというよりは、むしろお盆の儀式のよう[24]に毎年反復される鎮魂（鎮魂とは原理的に不可能な作業であり、決して終わりがない）の作業の一環としてとら

えるべきではないだろうか。それは、若い世代の監督から「保守派」呼ばわりされたとしても、従軍経験のない無垢な彼らとは違ったかたちでの、戦争に対する小津なりの落としかの前のつけ方だったに違いない。もちろん、こうした、通常はしんみりするか催涙的な映像になだれ込んでしまうような作業を遂行しながらも、その映像に生きることの喜びと諧謔、芸術家としての厳格な形式美と遊戯的なバランス感覚を失うことがなかったのは、戦後の小津作品が雄弁に示すところである。そして、紆余曲折を経ながらも、結末では、新しい世代を象徴する娘が新しい人生に踏み出すことで戦後の小津映画が終わっていくのは、過去の鎮魂だけでなく、戦前・戦中・戦後を生きた小津が、いつも希望をもって未来を見ようとしていたことの証しであろう。

註

(1) ドナルド・リチー『小津安二郎の美学』山本喜久男訳、フィルムアート社、一九七八年、一〇四頁。

(2) ここで言う「映画術」とは、一般に「小津調」と言われる「世界にも類のない小津の厳格で独創的な技法」(佐藤忠男「ヒューマニズムの時代」、講座日本映画5『戦後映画の展開』岩波書店、一九八七年、四三頁)のことである。実際、ポール・シュレイダー、佐藤忠男、ドナルド・リチー、蓮實重彦、吉田喜重といった現在の小津映画の解釈格子を作りあげた批評家たちにとって、小津映画の最大の可能性とは、家族という主題に要約されるような内容面であるよりは、作品の形式面に見られるその特異な映画術にあるという点で一致している。ちなみに、小津の特異な映画術というのは、日本家屋内の撮影で徹底されるそのローアングルの画角のことだけではない。たとえば、ポール・シュレイダーは小津の映像に禅に通じる「超越的なスタイル」を見ることになるし、小津映画に「もののあはれ」を見出すドナルド・リチーは形式性に支配された画面をビザンチン美術の象徴性になぞらえることになるし、他の人々よりは主題や社会に寄り添いながら小津映画を論じる佐藤忠男でさえも、画面に現れる登場人物の姿勢の「相似形」やその幾何学的な構成を強調せずにはいられない。

(3) 現在の小津映画をめぐる語りは、およそ二つに大別される。一つは、内容面に着目した語りであり、家族の絆やその解体がもたらす情感、日本的な「もののあはれ」のような美意識に関するものである。一見、時代と場所が意識されてい

るように見えるが、小津映画が「古き良き日本」と結びつけられるとき、それは具体的な日付と場所を持った「日本」であるよりは、抽象化された理念、仮構としての「日本」として語られる傾向にある。他方、形式面に着目した語りにおいては、その記号論的な読解において、非時間性、非場所性はさらに際立つ。

（4）ちなみに、小津安二郎のモノグラフィ『監督 小津安二郎』［増補決定版］（筑摩書房、二〇一六年）を著し、それまでの小津論を総括するとともに、その後の小津映画の鑑賞の仕方を決定づけた蓮實重彦は、小津映画の魅力は家族というテーマそのものであるよりは、その映画術（形式性）にあることを詳細に分析している。つまり、小津作品が日本的情緒の表現であり、事件の起きない日常の反復として語られている状況に対して、蓮實は「たんに親子の愛情だの家族の崩壊だのといった物語ばかり」（同書、一四五頁）ではなく、スクリーン上では説話論的な構造と主題論的な体系が満ち溢れており、それを精緻に追跡し、読み解いていくことの必要性を説いている。実際、自らの主張する主題論的な記号の例として、蓮實は「食べること」、「着換えること」、「住まうこと」（二階という聖域の存在など）といった作品内に現れる具体的な場面を取り上げ、各作品内におけるその機能を相互に連関させることで、小津映画を横断しているシニフィアンの微細にして多様なシニフィアンの網目を提示して見せる。小津映画の価値とは、きわめて厳密に構築されたそのシニフィアンの網目（充実した記号の体系）にこそあるということを具体例で示しつつ、蓮實は、そうした記号を読み取ることの重要性とともに、スクリーン内における記号の機能不全、すなわち、観客が自分の読み取りたい意味（解釈）の誘惑に屈することで現実の画面を「見る」ことが疎かになってしまうことの危険性を指摘している（同書、三一八―三二一頁）。ただし、こうした記号論的な読解においては、具体的な「日本」という場所も「昭和」という時代も、それ自体としては意味を持たないシニフィアンとなり、作品が構造に還元されてしまう危険性もある。

（5）こうした小津映画の受容の現状について、小津の作品自体だけでなく、作品の背後にある資料を重点的に調査している田中眞澄は、次のような興味深い感想をもらしている。田中はそれをピアニストのグレン・グールドの受容の仕方に、どこか似ている。「それ〔グールドの受容のされ方〕は今日の小津映画の認識、受容のされ方に、どこか似ている。超時間的であり、無重力的であり、アンチテーゼ的であり」（田中眞澄『小津安二郎周遊』文藝春秋、二〇〇三年、四七九頁）。なるほど、確かに形式は、歴史に拘束されないという点で「超時間的」、「無重力的」であり、意味を欠いているという点で「アンチテーゼ的」とも言える。しかし、ピアノの楽曲と違って、時間と場所の中に位置する風景や役者、また物語を使わざるを得ない映画という媒体において、果たして音楽ほどの自由さ、無重力性を獲得することができるのだろうか。

（6）例えば、映画作品の背後にあるコンテクストや文化的知識を退け、画面の表層と虚心坦懐に向かい合うというアプローチは、フランスの文学理論が一九七〇年代以降に展開した手法と通ずるものがある。テクスト論と呼ばれるその手法では、作品と作家、作品と時代という伝統的な分析手法は副次的なものとされ、読者はテクストとしての作品と向かい合い、その向かい合いの中でのみテクストの可能性をあますところなく展開することができるとされた。だが、ロラン・バルトらによって提唱されたテクスト論や読者論が、アカデミズムによる文学テクストの読解の支配に対する戦略的な抵抗であったように、蓮實重彦が提示する分析の方向もまた一つの戦略的な位置取りだったと言える。それは娘を送り出す父の悲哀という、一九五〇年代、六〇年代の公開当時に、小津映画に向けられた、戦後の現実を一切無視した保守的にして封建的すなわち時代遅れの映画という批判に対する抵抗であるとともに、家族のメロドラマや日本の伝統美に小津映画を要約してしまう通俗的な傾向に対する抵抗であったと言える。

しかし、戦略的な位置取りはあくまで「戦略的」であり、歴史的使命が果たされれば、新たな転回が必要となろう。

（7）逆の言い方をすれば、小津映画が国内外でファンを獲得し続けていることのない、いわば小津映画の普遍的な価値に着目する語りは、没後六〇年を経てなお、時間や空間に制約されることのない、いわば小津映画の普遍的な価値を擁護するための戦略的な位置取りだったと言える。

（8）この印象深い「Drink Coca-Cola」の看板への言及は意外にも少なく、管見の限り、ドナルド・リチーとシャルル・テッソンのみである。前者はこの看板が小津映画によく見られる時間経過の例として使われていると説明し（ドナルド・リチー『小津安二郎の美学』山本喜久男訳、二四一頁）、テッソンはアメリカの影響の浸透を指摘している（蓮實重彦・山根貞男・吉田喜重編『国際シンポジウム小津安二郎生誕百年記念「OZU 2003」の記録』朝日新聞社〔朝日選書〕、二〇〇四年、七二頁）。ちなみに、前者に関して、訳者の山本喜久男がリチーのこの言及についてはプリント上で確認できないと丁寧に訳注をつけているのは興味深い混乱である（ドナルド・リチー『小津安二郎の美学』山本喜久男訳、三六五頁）。あたかも日本人にはこの看板が不可視であるかのようだ。

（9）野田高梧・小津安二郎脚本「晩春」、井上和男編『小津安二郎全集』〔下〕、新書館、二〇一六年〔二〇〇三年初版〕、五四頁。

（10）佐藤忠男『完本小津安二郎の芸術』朝日新聞社（朝日文庫）、二〇〇〇年、四〇〇頁。

（11）野田高梧・小津安二郎脚本「秋日和」、『小津安二郎全集』〔下〕、四三〇頁。

（12）佐藤忠男×川本三郎×井上和男「座談会……いま、なぜ小津安二郎か——小津映画の受容史」、井上和男編『小津安二

（13）郎全集』［別巻］、新書館、二〇一六年［二〇〇三年初版］、八頁。

（13）彼らの精神的負荷は、結婚させようとヤキモキしたという杉村春子演じる叔母まさの精神的負荷とは比較にならないだろう。

（14）ちなみに紀子は行きそびれた西洋音楽コンサートへの代償であるかのように、父と観能に向かう。観能の演目は「杜若」である。そこは失恋の痛手を癒やすとともに、日本芸能によって「純潔性」が確認される場にも見える。ただし、その席に父が再婚相手であると嘘をついている三宅邦子演じる三輪明子の姿を発見して、その能の舞台も「純潔性」を守る場としては機能しなくなる。

（15）山本嘉次郎監督『ハワイ・マレー沖海戦』（一九四二年）、マキノ正博監督『アヘン戦争』（一九四三年）、今井正監督『望楼の決死隊』（一九四三年）など。この辺りの事情については、石井妙子『原節子の真実』（新潮社、二〇一六年）の第六章「空白の一年」に詳しい。

（16）蓮實重彦は、紀子は「紋切り型」の犠牲者である（監督　小津安二郎、三三六頁）という卓抜な指摘をしている。ちなみに、紋切り型と言われても仕方のない笠智衆が棒読みするこの台詞は、本作の原案とクレジットされている広津和郎の短編「父と娘」（広津和郎「父と娘」『現代』二〇巻二号、一九三九年、大日本雄辯會講談社、一〇九頁）に、これに対応する台詞を見つけることができた。

（17）ちなみに、結婚相手である佐竹の印象を紀子はむしろ家に来る電気屋に似ていると言う。そして、この電気屋もまたゲーリー・クーパー似だとされている。この電気屋は作品冒頭で、助手の服部と父が仕事をしている部屋の奥の台所とおぼしき部屋で作業している姿が映されており、既にこの時点で紀子の結婚相手の予示が観客に行われていたのである。

（18）與那覇潤『帝国の残影──兵士・小津安二郎の昭和史』NTT出版、二〇一一年、一〇六頁。

（19）野田高梧・小津安二郎脚本「東京物語」、『小津安二郎全集』［下］、二一九頁。

（20）與那覇潤『帝国の残影──兵士・小津安二郎の昭和史』。

（21）中井麻素子『天国の先生』『小津安二郎・人と仕事』蛮友社、一九七二年、一六頁。

（22）野田高梧・小津安二郎脚本「秋刀魚の味」、『小津安二郎全集』［下］、四八六頁。

（23）周知のように小津映画には同窓会や旧友が集まる場面が多い。

（24）吉田喜重によれば、『晩春』は父と娘の物語を語ることと同時に、それを物語として語らないことを小津は実践して

いる。そこでは観客側の安易な感情移入を排し、映画という芸術の人工性（「まやかし」）を意識させることが意図されている。つまり、吉田にとっての小津映画とは主題や物語を語る媒体ではない。それは何よりも映画というまやかしを体験する場所なのであり、それゆえスクリーン上に生まれる真実と虚構の間を綱渡りする小津の演出を、吉田は「道化と諧謔」や「映画との戯れ」としばしば表現することになる（吉田喜重『小津安二郎の反映画』岩波書店〔岩波現代文庫〕二〇一一年、一四三―一四四頁参照）。それは小津から遺言として与えられた「映画はドラマだ、アクシデントではない」（同書、四頁）という言葉を吉田なりに反芻した上での結論である。

（25）作品における同じ構図の反復は、それを必要としたのが小津であれ野田高梧であれ、もしくは観客の方であれ、フロイトの言う強迫反復を思わせるものがある。ちなみに石井妙子もまた、『麦秋』は徐州会戦のイメージで作られており、「紀子三部作」は「戦争三部作」であるという読みを提起している（『原節子の真実』、前掲書、二〇三―二〇五頁）。

146

米国セツルメント・ハウスにおける本づくり——エレン・ゲイツ・スターの工芸製本

野村悠里

1 ハル・ハウスのセツルメント運動

ハル・ハウスの歌

糸車の回る音で、私の耳はいっぱい
ガシャンガシャンと響き、けたたましさで私は塞ぎこむ
ああ、私の心は、カオスの中に消えてしまう
喧騒の中で考えたり、感じたりすることはできない〔…〕
そうして、時間だけ過ぎていく
私たちは機械！

この歌は、シカゴのスラム街の労働者合唱団によって歌われ、一九一五年にセツルメント二五周年を記念して『ハル・ハウスの歌』という本に所収された〔1〕。伴奏には、紡績工場の機械音が続き、鳴り止むことはない。当時のシカゴには東欧から大量の移民が流入し、スウェット・ショップという劣悪な労働環境で働く児童が多かった。

147

シカゴの最も貧しい地区に、ジェーン・アダムズ（一八六〇―一九三五）とエレン・ゲイツ・スター（一八五九―一九四〇）がセツルメント・ハウスを創設したのは、一八八九年のことである。住民たちに文芸や歴史を学ぶ機会が提供され、ロックフォード大学のサマー・スクールやシカゴ大学との連携講座が開講された。裁縫、料理、合唱、ダンス、演劇などを行うクラブが作られ、コーヒーハウス、図書室、保育所も併設された。

文化資源学的アプローチ

　ハル・ハウスのセツルメント運動は、婦人クラブ、シカゴ大学、シカゴ学派社会学のネットワークと結びつき、幅広い社会事業を展開するようになっていく。文化経営学的観点からいえば、ハル・ハウスは新しい形のミュージアムを育てる役割を担っていた。このことは美術教育を担当したスターの尽力によるところが大きいが、設立当時から地域住民に複製画を貸借する活動を行っている。また、一八九一年にはバトラー・アート・ギャラリーが併設され、一九〇〇年には労働ミュージアムが開設された。労働者の仕事を実演展示し、移民文化の歴史を紹介するものであった。

　現在、ハル・ハウスの建物は、イリノイ大学附属博物館として Jane Addams Hull-House Museum の名称で保存されている。アダムズは、米国人女性初のノーベル平和賞を一九三一年に受賞し、「社会福祉の良心」として世界的に知られる人物である。しかし、スターはどうであろうか？

　アダムズ研究で知られる木原活信は、「同じくハル・ハウスのスタッフであったケリー（消費者組合、エンゲルス研究で著名）、アボット姉妹（シカゴ大学教授、児童福祉のパイオニア）、ハミルトン（公衆衛生、アメリカ初の医学博士）、ラスロップ（児童局初代局長）は各方面で活躍し、後世に名を遺すことになるが、スターに関しては必ずしもそうではない」と述べている。忘れ去られた一因として、ハル・ハウスの穏健な市民活動に対して、社会主義に傾倒し、労働運動の最前線に立ったこと、カトリックに改宗して修道僧になったことが指摘されている。

スターは慈善家・労働運動家・宗教家であり、あらゆることに身を投じる実践者であった。文化資源学の「見つけかた」として着目したいのは、歴史上の人物の多面的な捉え方である。スターは展示活動を行い、工芸製本で活躍した芸術家でもあった（図1）。アーツ・アンド・クラフツを命名したことで知られる英国のT・J・コブデン゠サンダーソン（一八四〇─一九二二）に弟子入りし、ハル・ハウスに製本工房を創設した。スターは展示活動を紹介した先駆者だったという点である。今一度、文化資源学の視点で多様な資料を再読し、「芸術家」としての足跡を捉え直すことにしよう。文化資源学の醍醐味であるが、光のあて方を変えることで、自ずと資料が〈ことば〉と〈もの〉

本章が「見つけかた」の各論として着眼するのは、スターが米国にアーツ・アンド・クラフツの本づくりを創設した点である。今一度、文化資源学の視点で多様な資料を再読し、「芸術家」としての足跡を捉え直すことにしよう。文化資源学の醍醐味であるが、光のあて方を変えることで、自ずと資料が〈ことば〉と〈もの〉を伴って語りだすということがある。

図1 スターによる革装幀（アダムズ著『ハル・ハウスの20年』）Hの文字を二つ合わせた箔押しがされている。

「芸術家」としてのスターと展示活動

スターとアダムズは学友で、ロックフォード女子セミナリーで同級生となった。スターは財政事情で退学せざるをえなかったが、その後は美術の学校教師となっている。一八八〇年代に二人は欧州旅行に出掛け、英国のトインビー・ホールを訪問したことが契機となり、帰国後に、ハル・ハウスを創設した。

スターは読書会を開き、家族を亡くした地域住民に中世絵画を貸借する活動を行い始めた。さらに、児童の美術教育について環境整備が必要と考え、一八九〇年代にはシカゴ・パブリック・スクール・アート協会を創設し、学校壁面に絵画や写真を展示することを推進した。他国

の芸術文化を学習できるよう、歴史的な建造物や街並みを展示すべきだと考えたのである。

また、同パブリック・アート協会の支援を得て、ハル・ハウス併設のバトラー・アート・ギャラリーで展覧会を開催した。住民の制作した手工芸品を展示したが、こうしたスターの文化活動の思想的基盤には、「労働の喜び」を取り戻そうとするラスキンやモリスの芸術論があった。一八九〇年代の終わりには、ハル・ハウスの集会でシカゴ・アーツ・クラフツ協会が創設され、多くの芸術家が会員となった。

ハル・ハウス製本工房の創設

スターは、パブリック・スクールの協会代表として美術教育に提言を行い、芸術と民主主義をテーマに米国各地で講演を担当するようになっていった。後年、スターは製本活動を始めるに至った転機について、「美術の歴史を教え、講演で生計を立てていたが、より創造的な仕事に向き合いたいと思った」と述べている。都市では機械化と工業化が進み、「労働において心と手がバラバラになっている」と考えたのである。

スターは渡英し、一八九八年から一八九九年の間、アーツ・アンド・クラフツの最前線にいたコブデン゠サンダーソンのダヴズ工房で修業した。土曜日も半日しか休暇を取らず、一日六時間作業を行うという徹底ぶりであった。スターはコブデン゠サンダーソンについて、「美しい製本と伝統的な工程を再発見した人物」と評し、職人的な本づくりに「雑念の消えゆく静寂の世界」を見ていた。

帰国後、スターはハル・ハウスで本づくりに着手した。最初のうちはバトラー・アート・ギャラリーで、次いで労働ミュージアムに部屋を作って、製本工房を併設した。隣のスペースでは手引き印刷機の実演も行われたが、一九〇二年の終わりになると、他の工芸に比べると製本は短時間での説明が難しいことから、労働ミュージアムとは独立した工房となった。

スターは、製本の文化を新聞や雑誌のメディアに紹介するため、工房で制作した作品の撮影作業を行っている。

150

図2　ハル・ハウス製本工房

図3　コブデン゠サンダーソン装幀（東京大学総合図書館所蔵）
豚革装、留め金付き、ダヴズ工房1897年制作。図2のハル・ハウスの工房にも同じ『チョーサー作品集』の印刷紙が飾られている。

図2のように室内写真も残されており、部屋の中央には木製のかがり台が置かれた。壁面にはコブデン゠サンダーソン、モリス、ラスキンの肖像写真が掛けられ、金槌、コンパス、革刃の製本道具がまとめてある。金箔押しの作業台は、手元が見やすいように窓際にあり、横には小口断裁のプレスが置かれている。道具の配置は作業動線を考えたものだが、かがり台の前にはモリスの『チョーサー作品集』の印刷紙をディスプレイし、あたかも工

房は一つの展示空間のようである。『ハル・ハウス年報』によれば、土曜日には工房の一般観覧が開かれた。[10]

2 「労働」としての製本工程

理想の書物

　モリスはケルムスコット・プレスを設立し、総合芸術としての出版を行った。「理想の書物」と題した講演では、活字や印刷、レイアウトなど書物の建築学的要素を考察している。装幀については、リネンを用いた簡易製本が多かったが、刊行物には断裁で版面の余白を小さくしないようにという注意書きを付ける徹底ぶりであった。製本職人のコブデン＝サンダーソンもダヴズ・プレスを開設し、『理想の書物あるいは美しい書物』を執筆した。

　「工芸の理想」という講演では、製本の目的は第一に本を保存すること、第二は執筆者へのオマージュであると し、中身のテクストに相応しい有機的なデザインが必要であると述べた。[11]（図3）。

　コブデン＝サンダーソンがモリスの製本を担当したように、スターもケルムスコット・プレスの作品を入手して装幀を行った。しかし、スターは必ずしも美しい版面のテクストばかりを扱う環境にはいなかった。スターはスラム街の工房で後世に残すべき本を装幀したいと述べており、「労働」としての製本工程に意義を見出していたというべきであろう。[12]設立趣旨を述べたパンフレットでは、「製本によって生計を立てている」という芸術家としての強い自負を伝えている。[13]それは「心と手がバラバラになっている」状態を統合していく「労働の喜び」そのものであった。

　スターは出来上がった本をセツルメントの支援者に販売し、アーツ・アンド・クラフツ展で作品発表を行った。[14]一九〇五年にハル・ハウスで行った展覧会では、生徒たちの作品と合わせて五〇冊の本を展示した。[15]古典のリバイバルも含まれるが、同時代の本を装幀したことが特徴である。アダムズ著『民主主義と社会倫理』（一九〇二）、

152

ケルムスコット・プレス刊、ロセッティ著『手と心』（一八九九）、ダヴズ・プレス刊、ミルトン著『失楽園』（一九〇五）、モリス著『ゴシック建築』（一八九八）、同『ジョン・ボールの夢』（一九〇五）、同『ユートピア便り』（一九〇二）、テニソン著『イン・メモリアム』（一九〇〇）、シェークスピア著『ソネット集』（一九〇二）、イギリス中世の道徳劇『エヴリマン』（一九〇三）などである。スターによれば、「よく作られた製本は、宝石箱のように強い」と述べている。[16]

本づくりのプロセス

　では、どのように本は作られるのか。製本工程については、一八八年にコブデン゠サンダーソンが第一回アーツ・アンド・クラフツ展で実演を行っている。[17] 最初の工程は、印刷紙を折る作業で、次に折丁をページの順番に並べてかがりをする。これでテクストは一つになり、続けて本を保護するため、表紙ボードを付ける。背表紙にも革を付けて保護し、紙や布地などの材料を用いる場合もあった。[18]

　コブデン゠サンダーソンは、モリスのいるハマースミスにダヴズ工房を開設してからは、複数の職人と分業で本づくりを行っている。工房のメンバーは親方・かがり工・小口職人・綴じ付け職人・箔押し職人から成る。各人が本の出来上がるまでの工程と技を理解し、一つの作品を完成させるという共通目的を持つことが必要であると述べている。[19]

　ハル・ハウスでは製本の担い手が少ないため分業は行われなかったが、スターは生徒たちに一つの作業が次の作業に影響することを理解してほしいと考えていた。[20] 当時の商業製本では機械化が進み、後続の工程が考慮されなくなっていたためである。スターは商業製本の再製本について、以下のような工程を示している。[21]

　1　再製本する本をばらす

再製本

　特徴的なのは1から3の工程のように、再製本を主軸としたことである。(22)。スターは量産された機械製本にもういちど手仕事の技術を取り入れ、本づくりの方法を改良すべきだと考えていた。「安くて適当でいいから」と作るのは避けるべきで、「労働者であることの謙遜と自負を持つべきだ」と指摘している。一般的な技術書では、

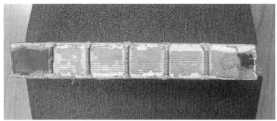

図4 スターによる装幀（アダムズ著『女性の記憶の長い道のり』）破損した背表紙から「真のコード」が見える。麻紐を薄い革で巻き、ピンク色の糸でかがっているのが特徴である。コブデン゠サンダーソンも花布に合わせて綴じ糸の色を選んだ。

図5 ハル・ハウスの生徒が初めて制作した革装幀（inside view）

「理想の書物」に相応しいテクストを想定しているため、印刷紙を折る工程から解説を行うことが多い。これに対して、スターは壊れた本の破損状態を説明し、再製本するための補修を重視した。

また、量産本を背バンド装にするためには、「偽のバンド（false bands）[24]」を後付けする必要があったが、スターーはかがりを短縮する方法は、かえって本を傷めるだけだと述べている。

工程8で採用しているのは、「真のコード（real cord）」という綴じた麻紐がそのまま背バンドとなる手間のかかる技法である（図4）。この点は、背を平らに装幀することもあったダヴズ工房よりも徹底している。装幀はデザインが着目されがちであるが、〈もの〉の深層や内部の構造を分析することで、制作者の意図や工程が解明できることも、文化資源学の「見つけかた」として指摘しておこう。

半革装と総革装

装幀は完成した本を図示することが多いが、スターは製本工程を伝えようとした。本の撮影方法は独特で、作りかけの内側を撮影し、inside view と

いうキャプションを付けている（図5）。左端と中央の本は、半革装である。中央は角に革を付けた半革装で、左面のボードを見せることで、表紙を貼る作業（工程14）を例示している。一方、右面のボードは、表紙の内側を仕上げる作業（工程15）を終えたものである。驚くことに、中空に浮いたように時系列で図示しているのは、表紙に貼るクロスである。

半革装を学び終えると、ハル・ハウスの生徒たちは、難易度の高い総革装に挑戦した(25)。右端の本（図5）は、見返し紙が貼られていない総革装で、同じく製作途中のものである。初心者にとって革漉きの作業は難しく、とりわけ総革は面積が大きいだけに失敗すればあちこちに穴が開く可能性があった。厳しいようだが、スターは総革装の材料となるモロッコ革を、生徒自身が用意するように指導している。そうすることで、ステップアップする時期を自分で客観的に判断できるという。「人生は短いが、工芸を学ぶのは長い」と述べているから、総革装の習得は一筋縄ではいかなかったようだ(26)。

3　工芸製本における「継承」のかたち

アーツ・アンド・クラフツとしての製本

十九世紀末の工芸製本の中心はフランスで、ジャポニスムやポスター芸術の影響を受けて斬新なデザインのルリユール（仏語で製本の意）が流行していた。米国のグロリエ・クラブも、パリからルリユール職人を呼び寄せており、コブデン゠サンダーソンもフランスの優れた技術を評価した。しかし、学ぶべきとしたのはデザインの新規性ではなく、十六、十七世紀のグロリエやガスコン様式といった伝統的な箔押し技術であった(27)。スターも、工芸製本は正確にシンメトリーのデザインでなければならないと考えた。さらに、本の見返しの材料については、シンプルに白い紙で十分だと述べている(28)。フランスの豪華な絹や革の

二重装（ドゥブレ）は過剰で、表面に光沢のあるマーブル紙を使用することも不自然であるという。本来、マーブルを艶出しするのは、革表紙の油が浸透して、紙を変色させないための工夫であった。

ハル・ハウスではアーツ・アンド・クラフツの手法を継承して、綴じた保護紙を見返しとし、他の装飾は一切行わなかった。百年以上経った現在では、表紙の内側を開くと、白い紙に革の油が染み込み、周囲が茶に変色している（図6）。スターはこれを〈もの〉の自然な経年劣化と考えたのであり、われわれは後世に保存していかなければならないのかもしれない。

パターンの創作

コブデン＝サンダーソンは、本の作り方は一つではないと考えていた。それを活用しないのは「工芸製本の死」であると述べている。職人が過去から継承してきた伝統的技法があるのに、それを活用しないのは「工芸製本の死」であると述べている。[29] 美しい本とは「製作者の個性が現れ、手で触れ、目で見て、喜びを感じるものであり、手と心と頭を使って自由に創作されるべきもの」であった。職機械で量産する商業製本に対して、工芸製本では伝統的な箔押し道具のコテを用い、表紙に模様を付ける。職人の腕の見せどころは、道具の特性を活かしてパターンを作成し、革に模様を転写することである。コブデン＝サンダーソンやスターはパターンを創作する過程を、破棄せずに下図に残しており、文化資源学的資料として重要である。スターは折り紙を折るように、連続する模様のパターンを作っている。[30]

1　丈夫な紙を用意する
2　箔押しの模様を押す位置に、鉛筆で印を入れる
3　箔押し道具の先端にロウソクの煤を付けて黒くし、紙に押す
4　紙を垂直水平方向に二回折る（これで中心点が出ることになる）

図6 スターによる装幀（『サッフォー』、1885年刊）

図7 スターによる表紙パターンの図示
左：煤で描かれた表面、右：凹凸の付いた裏面

5　紙の端から、煤で模様を描いていく

6　型を押しては二つ折にし、紙を裏返してヘラで擦る

7　繰り返すことでシンメトリーを作る

これらの作業が終わる頃には、箔押しの痕跡が黒い煤で表面に転写されることになる（図7）。下図は破棄される場合が多いが、裏面の凹凸まで写真に記録し、雑誌に掲載していたことは驚きに値する。凹凸は、パターンの創作を解明する重要な情報となるため、折り目が消えないように、〈もの〉としての保存方法には工夫が必要である。同時に、デジタル技術では情報として残りにくいことも留意しなければならない。

背表紙のタイトルについても、アルファベットを一文字ずつ押した下図が残されている（図8）。書名が背幅より長ければ、職人のアイディアで字間を調整しなければならず、これも表紙のようにパターンが必要であった。スターは、例えばI、M、Oでは活字の幅が異なり、音節で割付けするのは避けた方がよいと述べている。

図8　スターによる背表紙パターンの図示
本の背幅により、活字の字間を工夫している。上段右の La Musique de l'Antiquité の場合、背幅が狭いため、定冠詞のAを小さくし、Qの内側にUを入れている。

製本工房の「継承」

ハル・ハウスの生徒たちは、スターからアーツ・アンド・クラフツの技法を学び、後年は独立して工房を開設した。とりわけ、アシスタントとなったピーター・バーバーグは、米国の製本史に残る名品を創作し、工芸技術書に取り上げられた。一方で、スターは設立当初に構想した大人数の指導はできなかったと述べている。その理由として、完成までに数週間を要し、材料費が高いことを挙げている。

ハル・ハウスの研究では、スターが製本活動を辞めたのは一九一〇年代とされている。しかし、本章で着目したいのは、雑誌記事を執筆するにあたり、「一九一四年までに工房を辞めたが、モリスを思い出し、芸術を死なせてはならないと考え直した」と述べている件である。この信念が、製本技術を〈ことば〉として書き残したことに繋がっているのであり、スターならでの写真記録が付けられたのではないか。コブデン゠サンダーソンから継承したアーツ・アンド・クラフツの製本を、自己の芸術的表現とした瞬間だったと思われる。実際、スターは手引きの執筆後も本づくりを行っており、一九二四年にはシカゴ美術協会展で新作を発表し、最優秀賞を受賞している。また、一九三〇年には工芸製本家協会のマイスターとなり、一九三四年にはシカゴ大学ルネサンス・ソサエティにおいて、集大成として作品展示を行った。

ジョン・ボールの夢

一九〇〇年代に入ると、スターはハル・ハウスの住人で女性製本職人組合を結成したマリー・ケニーや社会主義者フローレンス・ケリーの影響を受け、労働運動に関わるようになった。全国婦人労働組合同盟の支部会員となり、講演を行ってピケの前線に立ち、法廷で労働者の権利を求めて戦っている。また、アメリカ社会党の幹部となり、一九一六年にはシカゴ第一九区から出馬した。選挙のリーフレットにはモリス著『ジョン・ボールの夢』を持つ、毅然としたスターの肖像写真がある。ダヴズ工房の修業時代に制作し、シカゴ・アーツ・アンド・

図9　ミュージアム所蔵の製本道具
左端から、小口金箔の道具（メノウ石付）、金槌(柄なし)、艶出し、箔留め、箔押し道具（パレット）、箔押し道具（フィレット）。

クラフツ展に展示した本であった。晩年のスターはカトリックに改宗し、八〇歳で亡くなるまで修道僧として暮らした。現在のハル・ハウスのミュージアムには、スターの文化活動を紹介する小さなスペースがあり、箔押し道具が飾られている。二〇一八年には企画展も開かれ、参加型アートという本づくりのワークショップも実施された。かつてのハル・ハウスは、シカゴに住む製本関係者の道具の寄託も受けながら、今なお大学附属ミュージアムとして地域住民とともに発展しつづけている

スターは工房設立の趣旨の最後で、「中世の職人が誰のために金銀細工を彫ったのかを気に留める人はおらず、ヴェネツィアの製本職人が誰のために本を作ったのかを考えることもない」として、ミュージアムの展示作品を完成した〈もの〉として見るのではなく、創作の目的を考えてほしいという問い掛けをしている。その答えとして、スターはユーモラスに「そのために、私の製本が将来ミュージアムに入るなどと思わないでほしい」と前置きをした上で、「労働の喜び」をもって創られた作品は、それを見る人の素朴な喜びになると述べている。いかにも本章著者の蛇足ではあるが、文化資源学の「見つけかたと育てかた」も同じことが言えるのかもしれない。

（図9）。

註
（1）Smith and Addams (1915), "The Sweat-Shop," pp. 3-7. ポーランドの詩人が執筆し、ハル・ハウスの音楽教師が楽曲

を作った。

(2) 木原活信（一九九五）、五頁。

(3) スターの活動はアダムズとともに紹介されることが多く、単行本はほとんど出版されていない。本章では、スターの書簡、原稿、写真などを集めたイリノイ大学特別コレクションおよびスミス・カレッジ所蔵アーカイブズを参照し、書籍としては、以下を特に参考にした。Starr (2003), pp. 1-35; Addams (2002), pp. 544-561; Borris (1986), pp. 180-183.

(4) Starr. "Art and Public Schools," op. cit., pp. 39-42.

(5) Starr. "Art and Labor," in A Social Settlement, op. cit., pp. 165-179.

(6) Starr. A Note of Explanation. (n.d.). [Hull-House Booklet], pp. 2-3, Sophia Smith Collection, Smith College, Box18 Folder1.

(7) コブデン＝サンダーソンは実演しながら作業を教示した。休憩時間は近刊図書をトピックとし、さながら書誌学の学校だったという。Nordhoff (1898), pp. 21-28; Preston (1902), pp. 21-32.

(8) Starr (1915), 3(3), p. 102.

(9) Addams (1900), pp. 1-4; Luther (1902), pp. 1-13; Washburne (1904), pp. 570-580.

(10) Hull-House Year Book (1907), p. 14.

(11) Cobden-Sanderson (1974), pp. 69-84. コブデン＝サンダーソンは一九〇七年に米国を訪れており、ハル・ハウスでも講演を行ったと考えられる。

(12) Rice (1902), pp. 11-14.

(13) Starr. A Note of Explanation, op. cit., p. 6.

(14) 修業時代の本を第二回アーツ・アンド・クラフツ展に出品し、箔押しの高い技術は評判となった。シカゴ美術館の展覧会ではデザイナーの肩書きで展示を行っている。Key (1899), pp. 3-12; Catalogue of the First Annual Exhibition of Chicago (1902).

(15) Hull-House Bindery. Exhibition of a Collection of Bookbindings. (n.d.), Chicago, Hollister Brothers, Sophia Smith Collection, Smith College, Box18 Folder1.

(16) Starr (1915), 3(3), p. 102.

（17）作家オスカー・ワイルドはコブデン゠サンダーソンの実演の様子を新聞に寄稿している。Cobden-Sanderson, "Bookbinding." in *Catalogue of the First Exhibition* (1888), pp. 81-92; Wilde (1888).

（18）Cobden-Sanderson (1974), pp. 41-65.

（19）Cobden-Sanderson (1890-1891), pp. 324-325.

（20）Starr, *Bookbinding as an Art, and as a Commercial Industry*, (n.d.), [Typescript], Sophia Smith Collection, Smith College, Box18 Folder1.

（21）Starr (1915), 3(3), pp. 102-103.

（22）Starr, "Handicraft Bookbinding and a Possible Modification," in *Sketch Book*, (n.d.), pp. 311-316, Sophia Smith Collection, Smith College, Box18 Folder1.

（23）当時の製本は材料を含めて質は低下し、手工芸製本も将来的に再製本せざるをえなくなると報告されていた。スターが本のつくりを重視したのもこうした背景を踏まえてのことであった。Meyer (1905), pp. 35-45.

（24）Starr (1915), 3(3), p. 106.

（25）Starr (1915), 4(3), pp. 106-107.

（26）Starr, "Handicraft Bookbinding and a Possible Modification," op. cit., p. 311.

（27）Cobden-Sanderson (1890-1891), pp. 331-332.

（28）Starr (1915), 3(3), p. 162.

（29）Cobden-Sanderson, "Bookbinding," in *Catalogue of the First Exhibition*, (1888), pp. 91-92.

（30）Starr (1916), 5(3), pp. 96-97.

（31）Starr, *A Note of Explanation*, op. cit., pp. 5-6.

（32）Starr (1915), 3(3), p. 102.

（33）スターはアーツ・アンド・クラフツと手工芸の意義を述べた論稿 (Starr, 1902) において、芸術家が芸術家であるためには、喜びをもって労働に向き合い、共通のニーズや他者の生活に役立つことを成し遂げなければならないと述べている。

（34）Starr, *A Note of Explanation*, op. cit, pp. 7-8.

図版

図1　Twenty Years at Hull-House. HV4196 C4 A3 1910b. Ellen Gates Starr Bookbinding Collection, Special Collections and University Archives, University of Illinois at Chicago.

図2　Ellen Gates Starr Papers, Sophia Smith Collection, Smith College, Northampton, Massachusetts.

図3　The Works of Geoffrey Chaucer, Hammersmith, Kelmscott Press, 1896. 東京大学総合図書館所蔵。

図4　The Long Road of Woman's Memory. HQ1206 A25. Ellen Gates Starr Bookbinding Collection, Special Collections and University Archives, University of Illinois at Chicago.

図5　Starr (1915). 4 (3). p. 106.

図6　Sappho (1885). PA4408 E5 W37 1885. Ellen Gates Starr Bookbinding Collection, Special Collections and University Archives, University of Illinois at Chicago.

図7　Starr (1916). 5 (3). p. 99.

図8　Ibid. p. 101.

図9　Jane Addams Hull-House Museum Collection, Bookbinding Collection, 2017.

文献

Addams, J.. "Labor Museum at Hull House," in *Commons*, 47, June 30, 1900, pp. 1-4.

Addams, J.. *Twenty Years at Hull-House*, New York, Macmillan, 1910.

Addams, J., Bryan, M. L. M., Bair, B., and De Angury, M. eds., *The Selected Papers of Jane Addams*, Baltimore, University of Illinois Press, vol. 1, 2002.

Arts and Crafts Exhibition Society, *Catalogue of the First Exhibition*, London, New Gallery, 1888.

Borris, E., *Art and Labor: Ruskin, Morris, and the Craftsman Ideal in America*, Philadelphia, Temple University Press, 1986.

Catalogue of the First Annual Exhibition of Chicago, Chicago, The Art Institute, 1902.

Cobden-Sanderson, T. J. "Bookbinding." in *English Illustrated Magazine*, 1890-1891, pp. 323-332.

Cobden-Sanderson, T. J. "Bookbinding: Its Processes and Ideal." in *Popular Science Monthly*, 46, 1895, pp. 671-678.

Cobden-Sanderson, T. J. *The Ideal Book or Book Beautiful*, Hammersmith, The Doves Press, 1900.

Cobden-Sanderson, T. J. Dreyfus, J. ed. *Four Lectures*, San Francisco, Book Club of California, 1974.

First Report of the Labor Museum at Hull House, Chicago, Hull House, 1901-1902.

Hoy, S. *Ellen Gates Starr: Her Later Years*, Chicago, Chicago History Museum, 2010.

Hull-House Yearbook, Chicago, Hull-House, 1907-1932.

Key, M. "A Review of the Recent Exhibition of the Chicago Arts and Crafts Society." in *House Beautiful*, 6(1), 1899, pp. 3-12.

Luther, J. "The Labor Museum at Hull House." in *Commons*, 70(7), 1902, pp. 1-13.

Meyer, E. *The Art Industries of America*. VI. The Binding of Books, in *Brush and Pencil*, 16(2), 1905, pp. 35-45.

Nordhoff, E. H. "The Doves Bindery." in *House Beautiful*, 4(1), 1898, pp. 21-28.

Preston, E. "Cobden-Sanderson and the Doves Bindery." in *Craftsman*, 2(1), 1902, pp. 21-32.

Rice, W. "Miss Starr's Bookbinding." in *House Beautiful*, 12(1), 1902, pp. 11-14.

Starr, E. G. "The Renaissance of Handicraft." in *International Socialist Review*, 2(8), 1902, pp. 570-574.

Starr, E. G. "The Handicraft of Bookbinding." in *Industrial Arts Magazine*, 3(3), 1915, pp. 102-106.

Starr, E. G. "The Handicraft of Bookbinding." in *Industrial Arts Magazine*, 4(3), 1915, pp. 104-107.

Starr, E. G. "Book Binding." in *Industrial Arts Magazine*, 4(5), 1915, pp. 198-200.

Starr, E. G. "Book Binding." in *Industrial Arts Magazine*, 5(3), 1916, pp. 97-103.

Starr, E. G. Deegan, M. J., and Wahl, A.-M. eds. *On Art, Labor, and Religion*, New Brunswick and London, Transaction, 2003.

Smith, E. and Addams, J. *Hull House Songs*, Chicago, Clayton F. Summy, London, Weekes, 1915.

The Residents of HullHouse, *A Social Settlement, Hull-House Maps and Papers*, New York, T.Y. Crowell, 1895.

Tidcombe, M. *The Bookbindings of T. J. Cobden-Sanderson*, London, British Library, 1984.

モリス、ウィリアム『理想の書物』庄司浅水訳、細川書店、一九五一年。

野村悠里『書物と製本術──ルリユール／綴じの文化史』みすず書房、二〇一七年。

一四年、八七─一〇九頁。

杉山恵子「エレン・ゲイツ・スター──ハル・ハウスにおける製本制作の盛衰を中心に」『恵泉女学園大学紀要』26、二〇

五年、五─一二頁。

木原活信「忘れられたもう一人の社会事業家──E・G・スターの思想と生涯」『キリスト教社会福祉学研究』28、一九

Wilde, O., "The Beauties of Bookbinding," in *Pall Mall Gazette*, November 23, 1888.

Washburne, M. F., "A Labor Museum," in *Craftsman*, 6(6), 1904, pp. 570–580.

第三部　育てかた

第10章 文化資源学研究専攻における文化経営の位置づけ

小林真理

文化経営学コースの誕生

東京大学大学院人文社会系研究科の文化資源学研究専攻は、独立専攻として設置されていることから学部に専門課程を持っていない。そのことは何を意味しているか。学部で既存の学問分野を修得してもらうことを前提としているということである。既存の学問分野で修得した研究のための基礎知識と研究方法がないと、「応用的」に研究を展開することはできない。型がないと、形なし、型破りにはなれない。文学部を母体としているので学部から直接進学してくる学生は人文系の学問を中心に据えてくるが、社会科学系の学生も進学してくる。そのことは問題ない。また、専攻開設当時から、社会人特別選抜を実施してきた。実務のなかで発見した問題意識を探究し、学術の世界で通用する論文の作成方法を習得してもらうためである。これが、文化資源学研究専攻の二大特徴である。この二つの特徴の後者は、文化経営学が人文社会系研究科の新しい研究コースとして、どのように構想されたかということと密接に結びついているようにみえる。新しい専攻の名称の検討過程では、「文化工学(エンジニアリング)」という名称もあがっていたが、それは失敗に終わったということを聞いたことがある。「工学」という名称には応用的な意味合いが含まれるものの、過度に理系的なイメージを想起させるところがあったからではないかと思う。あるいはあまりに実務的なニュアンスが強いように取られたのか、結果的に敬遠された。ただこのように挑戦的な言葉を検討したことの名残が文化「経営」「経営学」にこめられている。人文社会系の学問分野

168

においては、静的に、自明に、蓄積されていく資料が現実に存在する。それを人間社会のなかで改めて活用する（あるいは駆動させる、最近は実装するという言葉もある）ことを宣言することによって、人文・社会系の学問の可能性を積極的に社会に拓いていくもくろみがあったように思える。専攻名が文化資源学という名称に落ち着いたこと、そしてそのなかのコースに文化経営学という、社会との接合を表す名称を入れていることは、人文社会系の生き残りだけを考えたわけではなく、文化がこれまでも、そしてこれからも社会とつながっていることを想起させるために必要であった。あらゆる学問の宿命がそうであるように、人文社会系の学問領域が専門分化して蛸壺化していくなかで、設置する新しい専攻は、さらなる細分化であってはならない。これまでの人文社会系の学問を「拡張」していくとともに、横串を刺すような内容や方法が目指されていた。実際、既存の学問分野でも拡張的な試みが受け入れられてきていることを考えれば、文化資源学研究専攻における文化経営学コースの役割が改めて重要になってきていると思う。この学問領域に携わった研究者も学生も、文化経営学を新たに展開する取り組みに参加するのであり、確立した学問領域のなかでの営為とは異なる困難さを抱える。

筆者が文化資源学研究専攻に携わるようになったのは、専攻設置から四年を経過した時であった。本専攻における文化経営学の研究や教育とは何かを考えてきた。本章では、文化経営学において何が構想されてきたかを振り返り、将来をどのように展望しなければならないかについて考えてみることとしたい。

一　人文系学問を社会に接合する

ここに一九九八年七月に東京大学大学院人文社会系研究科から出された「記憶と再生──文化資源学の構想」というパンフレットがある。このパンフレットは、専攻設置後に文化資源学の展開を直接担っていく者以外の者も含めて一九名によって執筆されている。巻頭に、当時の樺山紘一人文社会系研究科長の言葉がある。全体的に

は、人文社会系の研究から見た、文化資源学研究の必要性が書かれたものとなっている。

　人文・社会系の学問に従事しているわたしたちは、常日頃から多数の資料をもちいています。資料のおかげで、研究は広さや深さをまします。資料なしに、ただ頭脳のなかだけで思考を耕すことも不可能ではありませんが、それでは客観性をもつ学問になりにくい。人それぞれに資料を捜しもとめ、加工し、組み合わせて、議論をたてる、それがわたしたちの学問です。

　けれども、その資料を、だれでもが自由にかつ有効に使用できるようにしたり、保存したり、また公開したりといった仕事は、つい軽視しがちです。資料価値の享受者の立場だけに固執しがちです。ほんとうは、この資料をほかの研究者やすべての国民、いや全人類のために整理し、活用に供することが、学問研究や教育にあって、必須の課題でなければなりません。そうすることによって、資料は文化の形成や発展のための資源となるでしょう。（後略）

　ここでは、人文・社会系の学問を客観化していくための資料の重要性が改めて確認される。そして、それらの資料を「だれでも自由かつ有効に使用できる」ようにすることによって、思考のプロセスをだれもが検証することができるようになり、そのことによって客観性が担保されるとしている。プロセスを検証できるということは、科学の基本である。文学部・人文社会系研究科が対象としている研究領域は「人間の文化的な活動を研究する多くの学問」で構成されており、その研究の基礎となる文化資料体も、「文献資料、歴史資料、美術資料、考古学資料、文化調査資料、社会統計資料」が「学問分野別」に集められてきた。しかし、研究は、「資料そのものの収集と蓄積が目的ではなく、資料をもとに研究方法論の確立」を目指してきたとする。その上で、文化資源学を、「世界に散在する多種多様な資料を、学術研究や人類文化の発展に有用な資源とし

て活用することを目的」とし、「様々な形で流通し、埋蔵され、あるいは消失の危機に瀕している資料を発掘し、考証と評価、整理と保存、公開と利用といった諸段階を綜合して、文化資源の形成・発達をリードする研究の推進と専門研究者の養成を目的」とすると記されている。そして、それぞれの扱う資料の形態によってコースを分かつものの、資料の「発掘し、考証と評価、整理と保存、公開と利用」までが、専攻としての文化資源学の構想であった。したがって扱う資料の形態にあわせた文字資料学（文書学・文献学）と形態資料学の資料群ごとの専門分野を構成した上で、それを活用していくという発想を担う文化経営学が置かれ、それぞれ思考や方法を共有しながら文化資源学研究専攻の目的が達成されると構想されていた。したがって、教育の場においても、それぞれの専門分野に所属する教員が、他の専門分野への指導に積極的に関わってきた。文字資料学や形態資料学の学生についても自己満足的に探究していくだけではなく、研究成果を広く公開していくところまでを要求してきた。そして文化経営学を研究しようとする者も、いずれかの資料を基礎とした文化領域に関する内容への深い理解を前提にしていた。研究課題として扱うテーマや資料への探究が甘くみえると、原点に立ち返って考察すること、活用のみを論じることの危うさについて厳しく指導されてきた。その文化経営学は先のパンフレットで以下のように記されている。

　　文化の動態を把握し、情報メディアの進展に呼応した文化資源・施設の運用法（調査・評価・政策・経営）を研究する専門分野です。

　文化経営学のカリキュラムの構成として当初考えられていたのは、文化を調べる（文化資源調査法）、デジタル情報と文化（文化資源情報学）、文化とこころ（比較文化心理学）、文化を動かす（文化政策論）、であった。ここには当時、将来的な協力関係を構築する可能性のある学問領域が示されているといえる。実際にはすべてを整える

形でカリキュラムは形成されてこなかった。調査法については社会学専門分野の応援があったが、情報学については、人文社会系研究科の中でも横断的な研究方法として一緒に就いたばかりの状況で、他専門分野への応援ができるような状況にはなかった。

さらに文化経営学を考える上で、見落としてはならないのが、一九九五年度の東京大学大学院重点化の方針である。大学院重点化政策一般については、高度職業人の養成のために大学院の役割が見直されることになったものである。人文社会系研究科という大学院の基本的かつ重要なスタンスは、人文社会系諸学の研究者の育成である。職業でいえば、研究者を意味していた。それもより具体的に書けば、大学の研究者である。そもそも人文社会系研究科は、高度な職業人を育成してきた。それは、このときに対象とされた高度職業人は、大学の外にいる職業人をより高度に育成することを意味した。人文社会系領域に関連する領域において、密接に結びついた職業人とは誰のことなのか。文化資源学研究専攻分野に受け入れる可能性のある、人文社会系諸学と結びつけられる職業人として浮かび上がってきたのが、当時林立していた文化施設であった。文化資源学研究専攻が準備段階に入っていた時期は、全国の地方自治体によって建設された文化施設が問題視されるようになっていたときでもあった。

二　文化施設建設の増大と職員の課題

公立文化施設の増大と種別

図1は、最新の社会教育調査における図書館、博物館、劇場・音楽堂などの施設数の推移をグラフにしたものである。社会教育調査は、文部科学省によって昭和三〇（一九五五）年から概ね三年に一度実施されてきた。このグラフで「博物館」とされているのは、博物館登録施設と博物館相当施設をあわせた内容である。登録施設は、

図1 1987年以降の文化施設数の推移（2018年度文部科学省「社会教育調査」のデータにより作成）

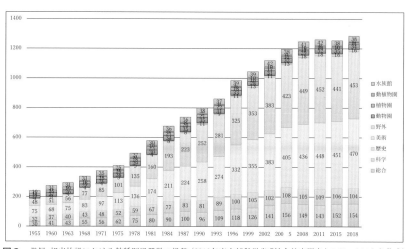

図2 登録・相当施設における館種別設置数の推移（2018年度文部科学省「社会教育調査」のデータにより作成）

第10章 文化資源学研究専攻における文化経営の位置づけ

施設が設置された都道府県の教育委員会にある登録原簿に記載されている施設である。また博物館相当施設は、国または地方の独立行政法人が設置する施設や、その他の施設で都道府県等の教育委員会が指定したものである。

これらの分類は、博物館法に規定がある。博物館相当施設は、具体的には、地方公共団体が設置した施設で管理運営を教育委員会が直接には運営しないものである。さらに博物館類似施設とは、登録施設・相当施設に分類されないものであり、博物館と同種の事業を行い博物館相当施設と同等以上の規模の施設のことをいう。この類似施設を含めると五七三八館にのぼり、日本は世界的にみても数の上では博物館大国であることがわかる（公益財団法人全国博物館協会 2014）。さらに博物館法においては動物園、水族館、植物園、科学博物館なども博物館に含まれている。登録施設、相当施設の種類別の推移を表したのが図2である。このグラフからも明らかなとおり、歴史資料や美術資料を扱う施設の割合が大きいことがわかる。類似施設についての直近の数字は、四四五二館中二八五八館が歴史系、六一一六館が美術系であり、あわせて全体の七八パーセントを占める（文部科学省 2018）。

地方自治体において、建設されるようになる公立の歴史系・郷土史系の博物館は明治一〇〇周年を記念した一九六〇年代から、美術館については県制・市制百周年の記念事業の年となる一九七〇年代から、そして一九八〇年代以降には舞台芸術公演を可能とする文化ホール（文化会館、文化センター、芸術文化会館などの名称）が続々と建設されていった。いずれも、人文系の学問に結びついた成果を社会に向けて仲介する場ということができる。

これらの施設には多様な有形・無形の資料が収集されているということである。

急増する公立文化施設の専門人材の育成、あるいは高度化は、施設建設の増大に伴い重要な課題だった。実際、博物館における学芸員は、博物館法においてその専門性が一応認められていながらも、施設整備が一段落して経済状況に陰りが見えたとりわけ一九九〇年代後半以降、高度なレベルの能力を要求されるようになっていた。そこには大きく二つの流れがあった。第一は、とくに美術館の展覧会企画立案業務においては、学芸員の高度化を妨げる日本独自の文化受容に関する状況があったこと、第二に、公立施設の運営そのものをめぐる環境の変化が

起きつつあったことである。そしてスペースの都合上本章では扱わないが、博物館よりも深刻な問題を抱えていたのが、無形の実演芸術を扱う文化ホールの運営とその人材の育成であった。博物館と異なり、法律の根拠をもたずに、自治体の裁量によって建設されたものであり、施設運営に専門性が重視されてこなかった領域である。文化庁が主催して第一回アートマネジメント研修会が行われたのが一九九二年のことである。

公立美術館の中身の問題

　美術館といえばコレクションと考えるのはいわゆる専門家や通の見方なのではないかと思う。一般の人々にとって慣れ親しんでいるのは美術作品が展示されている美術展覧会である。公立美術館が全国的に建設される前、いわゆる美術展覧会の企画・普及を行ってきたのは、百貨店や新聞社（後にはテレビ局も参入）であった。

　増大する公立の文化施設の活用を目指して、一九九四年に全国の地方自治体の出捐によって設立されたのが総務省の外郭団体一般財団法人地域創造である（以下、地域創造と略す）。地域創造は、その定款第三条に「この法人は、地域住民が良質な文化・芸術を創造し、享受することができるようなゆとりと潤いに満ちた健やかな地域社会の実現に資するため、地方公共団体との緊密な連携の下に、地域における創造的な文化・芸術活動のための環境づくり等を行うとともに、地方公共団体が実施するこれらの活動等を支援し、もって美しく心豊かなふるさとづくりの推進に寄与することを目的」とすることが規定された団体である。国の文化芸術振興基本法が制定されるのが二〇〇一年のことであるので、それよりも前に地方自治体レベルにおいては、文化・芸術に関する公立施設の課題が顕在化していたことを意味している。財団の事業は、「地域における文化・芸術活動を担う人材の育成」であり、これは地方自治体によって設置された公立文化施設で活躍する人材の育成のことであった。地域創造は、毎月地方自治体の文化施設関連の情報を提供するために発行しているニュースレターで一九九七年から「制作基礎知識シリーズ」を連載してきた。一九九八年には美術ジャーナリストの村田真が美術館を題材に当時

の美術界の状況を連載した。そのなかの四回目「美術館の歴史」では後の改訂版では削除されることになるが、「中身の伴わない日本の美術館」という見出しをつけて、当時の美術館の状況を以下のように書いた。

　美術館が増えることは歓迎すべきだが、急激な変化は時には物事の本質をみえなくさせる。確かに二〇〜三〇年前に較べれば美術館を巡る状況は良くなってきているとはいえ、増えた数ほど質が向上したとは思えない。まだまだコレクションも企画展を組織する学芸員という人材も、それを賄う予算も十分とは言えないのが現状だ。特に悲惨なのは、何度も繰り返すようだが、建物だけ建てれば美術館として事足りるというハコモノ行政であり、レストランなどの付帯施設ばかり充実させるアミューズメント志向である。外見が立派であるほど、中身の貧弱さが浮き上がってくる。（村田 1998）

　「建物だけで建てれば美術館として事足りるとするハコモノ行政」には、「美術館」概念にまつわる問題が横たわっている。美術館は開館するときに収集した美術資料を整え、美術資料を継続的に収集していくこと（コレクション化）が目的となっている。それに対して日本には、作品を公募して入選をしたものを展示する美術団体の活動があり、その展示会場も美術館と呼ばれてきた。公募団体に場所を貸し出すことを目的としている施設で有名なのは、東京都美術館と国立新美術館であり、これらの施設は収蔵品を持たない。ここに行政がむしろハコモノに徹するそれなりの理由がある。また継続的に資料を購入していく予算を確保するだけの財政力を設置自治体が維持できない場合、運営のための最低限の人件費を確保するに止まり、収蔵品を増やし続けることができない。ハコモノ行政を批判し、中身が伴わないと主張するのは、村田だけではない。一九五一年に博物館法が制定され、一九五五年には博物館施行規則により学芸員の資格に関する認定制度ができあがり、学芸員という専門職が養成されるようになっていた。認定数も順調に伸び続け、十分とはいえないまでも博物館に勤務する学芸員の数も増

えていった。それにもかかわらず、なぜ「企画展を組織する学芸員という人材」が問題にならなければならなかったのか。そこには美術展覧会の開催が民間企業に担われてきた経緯がある。

民間企業が主導した展覧会と人材の課題

すでに各地に公立美術館が設置された今、人々が美術を最初に受容するのは、美術館という場だろう。しかし、おおよそ一九九〇年より前は、美術の普及に百貨店が果たした役割が大きかった。百貨店は商品としての文化や芸術を取引してきており、人々に文化的教養を提供しながら消費社会を牽引してきた。生きて活動している作家にとっては作品を仲介してもらう存在でもあった。百貨店は欧米においても文化消費を促す重要な役割を担っていたが、日本では独自の進化を遂げながら美術の大衆化に大いに貢献した。

百貨店を舞台に生じた美術の大衆化は、日本の百貨店においても同様に見られた。そして本家である欧米の百貨店以上に美術品を積極的に扱い、さらには文化催事の場として重要な役割を果たすという、日本の百貨店の特徴を築いていくことになった。(神野 2015: 71)

また志賀健二郎は「昭和の戦後期、都心の百貨店は文化的な催しを、"展覧会"という形で競うように開催していた」とし、興味深い点を指摘している。

百貨店で開催される展覧会において、百貨店自らが主催者として名を連ねることは西武美術館の登場までほとんどなかった。そのためか、百貨店の展覧会は、企画は新聞社で百貨店は会場を提供するだけの立場という受け身的な図式で理解されることも多かったようである。確かに新聞社が文字通り主催者として企画

百貨店自らが展覧会の実務を担うこともあったが、「新聞社が文字通り主催者」であったこともあり、百貨店と新聞社が持ちつ持たれつの関係で、展覧会を開催していたという指摘である。これは、日本独自の仕組みであり、ヨーロッパではジャーナリズムの使命として芸術の批評や評論を担うマスコミが、自ら展覧会を企画するということは考えられない。しかしながら、日本では新聞社が、展覧会企画や文化事業において重要な役割を担ってきた。インターネットが普及してマスコミの行く末に暗い影を落とすようになるまでは、宣伝力を駆使して大量の鑑賞者動員ができる大型の展覧会の開催において、新聞社やテレビ局が関わっていないことはなかった。ただ、新聞社が展覧会事業に関わるようになったのは、戦後のことと言われている。

（新聞社は）、海外とのパイプと国内への宣伝力を武器に、国民の啓蒙と自社の文化的イメージアップを狙って、美術館やデパートの催事場で展覧会を開催してきたという経緯がある。しかし美術館が増えるにつれ、実務面では新聞社の手を借りなくても済むようになった。にもかかわらず近年では、新聞社ばかりかより国民の影響力の大きいテレビ局まで参入してきている。（村田 1998）

この新聞社との共催を美術館の学芸活動の本旨という点から早い時期に痛烈に批判したのが、一九八〇年代に栃木県立美術館や世田谷美術館の館長を務めた大島清次である。大島は、めざましい美術館設立の動きを「あえ

をたて展覧会を形にしていくことは数多かったが、一方で百貨店側からの企画やアイディアで始まって百貨店自らが実務まで取り仕切る場合もあり、また新聞社の主催が名義的な場合もありで、個々の展覧会に対する新聞社の関わり方、百貨店の関わり方は千差万別であった。（志賀 2018: 165-166）

て言えば、異常ですらあろう」と述べている。その理由は、「その異常な動きの中から、当然のこととして、様々に派生する厄介な問題をひきおこして、美術館設立の本旨自体に重大な影響を及ぼしかねない状況が容易に予想されるから」であるとしており、その諸問題の一つが学芸員の高度化が要請される外国美術館展であるとしている（大島 1981: 5-11）。大島が問題視しているのは、「美術館の本旨である学芸活動」について、とりわけ外国美術館展を開催する場合に美術館の外部の新聞社などの力に頼るやり方である。要点をまとめると以下のようになる。このような企画を行う場合、美術館がイニシアティヴをとって、「外国の美術館やコレクターと直接交渉し、作品の選定、運搬からカタログ作成まで一切を美術館が主催する」のが望ましいが、運営技術的に、予算的に、人員的に、それを担える学芸員がいないことから、新聞社など、海外のネットワークを有する外部の力に頼り、「美術館側はただ会場を提供したり、たかだか列品解説といった程度にとどまる」活動をするのみである。

このままだと日本の美術館で外国美術を専門とする学芸員が、国際的に活躍する時代は訪れることはないと主張する。そして、このようなやり方が「大手を振ってまかり通っている国は、先進国ではまず日本ぐらいのものであって、きちっとした学芸活動を主に動いている欧米の美術館関係者の目には、それが大変奇異に映っている」。

さらにそれが昂じると、「作品の貸出しを渋るといった傾向にも発展」するという危機感をあらわにしている。学芸員の資質の問題を取り上げながらも、先にも記した公立の美術館が貸出施設となっていることへの批判も含まれる。この問題は二〇二一年の今でも決着しているとはいえない。館の経営ということがいわれるようになった現代においては、より深刻といえるかもしれない。大島が指摘していた時代は、とりわけ外国美術館との関係、そして美術をとりまく世界標準としての展覧会の企画運営を、公立美術館自らが行うことができなければ、美術館が単なる貸出し施設としてのハコモノに堕してしまうという危機感を彼は表している。マスコミに蓄積されていく展覧会の企画運営を、公立美術館自らが行うことができなければ、美術館が単なる貸出し施設としてのハコモノに堕してしまうという危機感を彼は表している。

美術館が特別展を行うのは、自ら保有するコレクションの量や質が十分ではないことから、「内外から作品を

借りて企画展を開かなければ、美術館として体をなさないという事情」もあると考えられていた。国内に数千件の博物館を擁していたとしても、それぞれの館で所有しているコレクションは限られており、常に鑑賞者に来場してもらうためには工夫が必要である。鑑賞者に来場してもらわないと、無用の長物とみなされてしまうこともありうる。それを美術館の本旨に沿った学芸活動を行う学芸員の高度化によって、解決の道筋を探そうとしていた(3)。学芸員の高度化は、公立文化施設の整備にとって急務とみられていた。まさにこのような問題が顕在化し指摘される状況下で、文化資源学研究専攻の文化経営学コースは用意されていた。したがって、専攻で具体的なイメージをもって対象とされてきた社会人とは、すでにこれら増大してきて課題を抱える博物館の現職学芸員であり、自らの勤務する博物館そのものや資料を「活用」しながら課題を解決しようとする人たちだった。そして、専攻は、彼らが職業的にキャリアアップを目指していくことを後押しすることが目的だったといえるだろう。

三 社会環境の変化とこれからの課題——文化経営学のこれから

しかしながら、ことは学芸員の能力を高度化すれば済むという単純な話ではない。一人の学芸員の努力では如何ともしがたい問題もある。たとえば、先にあげた美術館をめぐる認識の齟齬、つまり、コレクションの収集なのか、それとも展覧会場を整備しておけば美術館としての役割を果たしていると考えるのか。生きて活動している作家の問題はどうするのか。一律的にこうあるべきだと定義するのは難しくなっているが、日常業務の判断には大きな影響を及ぼしている。これはいうなれば、美術を、あるいは美術館を、主な出資者である国あるいは地方自治体が政策上どのように扱っていくかという問題だといえる。

たとえば、大島は、やはりこの外国美術展のあり方を取り上げて、美術展を新聞社などと共催して開催している国のあり方（当時は国立の美術館は文部省の直営だった）を批判している。たとえば、美術品を貸し出す外国

美術館が、営利的企業である新聞社や放送事業者を介して美術展を開催していることを理由に、相手方に巨額な謝礼金を要求し、相手方もそれに応じて支払うことを問題視する。外国美術館が運営資金調達の一環として日本に作品を貸し出すようになったことも背景にある。その問題は、そもそも美術館活動が非営利的な事業であり、外国美術展を開催することの意義は国際文化交流の一環として行うことにあるという考え方が底流にある。つまり、美術館における美術館活動の運用ルール（収益事業なのか、それとも非営利的な目的をもった事業なのかなど）を考えていかなければならないことを示唆している。さらに次のような問題もある。マスコミとの共催方法は、それぞれの公立館によって様々であり、いまでも美術館という名の単なる貸し会場ということになっている場合がある。一九九八年当時、予算のほとんどを企業に入り、常設展収入は美術館を素通りして国庫や公庫に入る仕組みになっていた。一九八〇年代から一九九〇年代の国公立の美術館は、国の省庁や地方自治体の教育委員会から分離した組織ではなく、行政の一部分である直営だったからである。これは一般の行政運営システムが優先しているからである。もし美術館が自らの使命を「自ら」定めて、財政的にも運営的にも自立的な判断の下で活動していけることが望まれることであるとすると、美術館に特別な法人格を持たせることも一案である。この問題が制度上、一つの解決をみるのが、国においては独立行政法人化であったが、公立美術館においてはまだ適切な解答が見いだされているとはいえない状況がある。

また、広く公立の文化施設に衝撃を与えたのが、二〇〇〇年に行われた東京都の博物館評価だった。新しい行政経営の取り組みとして、効率性を重視した行政評価制度が適用されることとなり、はじめて博物館評価が行われたのだ。その評価で、江戸東京博物館は「事業の抜本的な見直しが必要」とされるD評価、そして東京都近代文学博物館と東京都高尾自然科学博物館は「廃止または休止が必要」とされるE評価となり、どちらも廃館になった。公立の博物館が、博物館法に則った博物館事業を運営するだけでなく、効率性や経済性に目配りをした総

合的な「経営」を視野に入れなければならないことになった。効率性や経済性という指標だけでは、博物館の本質的な成果の評価にならないことから、博物館評価の研究も重要な問題になる。さらに二〇〇三年には地方自治法が改正され、地方自治体が設置した公の施設に指定管理者制度を導入することができるようになった。これは公の施設の設置目的を効果的に達成するために設置自治体が必要と考える場合に、地方自治体が指定した者に運営を任せるという制度である。この制度によって民間企業が公立文化施設の指定管理者になるところも増えてきた。民間企業でありながら公益的な事業に関わるようになってきたことを意味し、一昔前の単純な、直営か民間か、という問題ではなくなっている。博物館を含む文化活動の効果を測るのであれば、そもそも使命や方針が明確でなくてはならない。地方自治体の政策立案者側に文化施設の特性を理解し、適切な評価のできる人材が存在してほしいということにもなる。

博物館の優れた理念や先行する欧米のあり方に範をとって、規範的枠組みを提示して発展させていくべき方向性を主張することも重要な方法だろう。とはいえ現実の社会環境は複雑化してきており、文化施設を持続可能にしていく術を様々な視点から考えなければならなくなっている。また文化資源を活用する場は、館を持つ文化施設に限らない。いまやまちづくりや地域経営にも結びつく重要な文化資源としての認識を高めてきているのは、ユネスコの世界遺産選定での報道の盛り上がりをみれば明らかである。またこの間、デジタル化の進行によって、二〇年前には不可能であったことが可能にもなっている。文化施設は、人文系の研究成果を社会へと仲介する重要な役割を果たす機関である。文化資源学研究専攻における文化経営学は、現実の社会と文化資源をとの関係を考察し、これらの施設や活用方を持続的に展開していく上で重要な役割を担うと考えている。

文献

大島清次、1981、「外国美術展開催をめぐる諸問題」『博物館研究』Vol. 16 No. 8

大島清次、1996、『美術館とは何か』青英舎

河島伸子・小林真理・土屋正臣、2020、『新時代のミュージアム――変わる文化政策と新たな期待』ミネルヴァ書房

公益財団法人日本博物館協会、2014、『諸外国の博物館政策に関する調査報告書』

佐々木秀彦、2013、『コミュニティ・ミュージアムへ――「江戸東京たてもの園」再生の現場から』岩波書店

神野由紀、2015、『百貨店で〈趣味〉を買う――大衆消費文化の近代』吉川弘文館

古賀太、2020、『美術展の不都合な真実』新潮社

志賀健二郎、2018、『百貨店の展覧会――昭和のみせもの 1945-1988』筑摩書房

東京大学大学院人文社会系研究科、1998、「文化資源学の構想」（七月）

村田真、1998a、「美術館の歴史」『地域創造レター』九月号、No. 41

村田真、1998b、「展覧会の仕組み」『地域創造レター』一一月号、No. 43

文部科学省、2018、「社会教育調査」

註

（1）文字資料学専門分野は当初の目論見と異なり、十分に展開できなかったこともあり、現在は、これらの資料体をすべて包含したものとして文化資源学コースに改組されている。そのことによって専攻名と専門分野名が同一になってしまい、資料体を活用するという本来の目的が稀薄になってしまい、文化資源学専門分野と文化経営学専門分野の関係性がわかりにくくなっているところがあるようにみえる。

（2）大島は一九九六年に自費出版で刊行したものを改訂して『美術館とは何か』として出版した。公立美術館の館長を務めてきた実務経験のなかでの課題を九章にわたって明らかにしている。二〇二一年の今、目を通してみてもどこまでが改善されたのかと考えさせられる。

（3）博物館の学芸員の高度化問題は二〇〇七年に文部科学省の「博物館のあり方検討委員会」でも議論され、結果として二〇一二年四月一日から学芸員資格科目の単位数を増やすことで対処することとなった。二〇一八年文部科学省設置法が改正され博物館の担当部署が文部科学省から文化庁に移管され、二〇一九年一一月に文化審議会の下、博物館政策を検討していく常設の博物館部会が設置された。二〇二一年現在においても学芸員の高度化は重要な課題となっている。

第11章　文化資源学における論文の型

中村雄祐

文化資源学研究室は、(1)東京大学大学院人文社会系研究科の諸専門分野、いわゆる「哲・史・文・行動」(以下、人文系諸学と略称)に軸足を置く学際的な研究、(2)学術研究を踏まえた社会連携、の二つを柱として運営されている。このような複合的な高等教育プログラムは近年いろんな大学で試みられているが、これらのプログラムが直面する課題の一つが、そのプログラムで書かれる学位論文が踏まえるべき型である。

論文とはいかなる文書か、また、具体的にどのように書き進めるべきか、については、すでに何冊も良書がある(木下 1981、戸田山 2012、佐藤 2014、など多数)。それらの指南書で強調されるのは、型を踏まえることの重要性である。いずれも、ある程度専門分野やレベルを特定しつつ、そこで継承されてきた型に即した具体的な指南を通じて、より深く「論文とはいかなる文書なのか」を読者に考えさせる構成、内容となっている。

しかし、人間が生み出すさまざまな文化を既成の観念や既存の制度にとらわれず根源に立ち返って見直すべく設立された文化資源学研究室の場合、「まずはこれを真似て進んでいけば自ずと鍛えられる」ような型は存在しない。これまでの専任教員は、近年赴任した若手を除けば、いずれも既存の専門分野の修士課程や博士課程で学位を取得している。また、兼務教員も人文系諸学のいずれかで学び、主務研究室でそれぞれの専門分野の教育研究に携わっている。つまり、いくつかの型が並存してはいるのだが、学際系を標榜する以上、どれか一つの型に絞り込むわけにはいかない。もし絞り込むのであれば、それぞれの分野の研究室で鍛えられる方がはるかに充実

した大学院生活を送れる。

既存の型を踏まえないとしたら、それではどうしたらよいのか。また、社会連携を重視し必ずしも職業的な研究者を目指さない院生は論文とどのように付き合えばよいのか。これらは、私自身、文化資源学研究室に教員として加わった二〇〇九年以来、考え続けてきた問いでもある（Nakamura, Suzuki, Masuda &Mima 2017）。考察の出発点は文化資源学研究室だが、同じような課題は他の学際・社会連携教育プログラムにもあるだろう。本章は、文化資源学から見た論文の型に関する現状分析である。なお、論文指南書の中には論文を「文章」と記すものもあるが、論文では文字の連なり以外にも様々な図的表現が駆使されることを踏まえて、本章では、引用部分を除いて、原則として「文書」という言葉を用いる。

1 論文とはどんな文書か

そもそも論文とはいかなる文書か。戸田山の『新版　論文の教室』（2012）には三六の鉄則が挙げられているが、中でも特に「型」に関わる鉄則として、【鉄則11】「自由に書け」を文字通り受け取るヤツはアホである」「【鉄則34】」「論文に馴染みのない人には一種異様にも映る参考文献表の細部へのこだわりにも理由がある（【鉄則34】）。

たいていの場合、研究というものは、他人がすでに明らかにしてくれたことからの莫大な蓄積の上に、ちょこっと、自分がはじめて明らかにしたことを付け加えることによって進んでいる。その「ちょこっと」がオリジナリティと呼ばれるものだ。だから、自分のオリジナリティを主張するためには、自分が他人のどんな業績に依拠しているのかを明らかにしなければならないし、自分のオリジナルな貢献を可能にしてくれたそれらの業績に対する敬意を示さなくてはならない。論文の中でそれを行う手段が参考文献表での言及なの

である。（戸田山 2012: 239）

いいかえれば、学術研究の世界は「車輪の再発明」を嫌うということであり、また、ルールに則った競争が重視されるということでもある。ちょうど、スポーツにおいてアスリートがルールを遵守したフェアプレイを前提に自由なパフォーマンスを競い合うのと似ている。型は自分を鍛えるためにもライバルと競い合うためにも重要である。そして、スポーツと同様、大学や学会には自由闊達に学術的な議論を交わすための様々な仕組みがあるが、その土台にあるのは結局のところ各研究者の倫理である。逆に言えば、学術研究は不正行為（改竄、捏造、剽窃）に対してまことに脆弱でもある。大学で過ごす長い時間は、自由闊達にフェアに議論を交わすための型と倫理を深く我が身に刻み込むための時間でもある。学部での勉強を終え大学院に進学すると、型はより重要性を増す（川崎 2010）。伝統ある専門分野ではまずその研究史を学ぶことから始まり、自分の研究主題に関する先行研究のレビューを通じて少しずつ「普遍化された私の考え」（戸田山 2012）を表現するために分野で練り上げられてきた型を学んでいく。

他方、学際系を標榜する文化資源学研究室では、「普遍化された私の考え」という理念は「文化資源学フォーラムの企画と実践」というグループワーク重視の演習というかたちでカリキュラムに組み込まれてきた（文化資源学研究室ホームページ）。企画から報告書までかなりの量のグループワークを必要とする厳しい演習だが、その方針と意義を木下直之は次のように述べている。

第一に、何をテーマにしてもよい。第二に、それを公開の場で論じること。この条件さえ満たせば、どんなスタイルでも、どんな場所でも、どんな規模でも実施して構わない。

実は、この経験が、翌年に提出される修士論文に、さらにはその後の研究成果の発表へとつながります。なぜなら、論文を書くことは、先のふたつの条件を、今度はひとりで満たそうとする行為にほかならないからです。（木下 2010: 98）

このように、文化資源学研究室では、学術研究、その成果である論文を支える理念は長い伝統を持つ専門分野よりも拡大された形で教育に組み込まれてはいる。だが、そうは言っても、いざ一人で論文を書く段階になると、フォーラム演習の経験だけではどうにもならないところがある。それゆえ、院生は「文化資源学的な論文とはいかなる論文だろうか」という問いを考えながら研究を進めていくことになる。しかも、他にも企画書、議事録、報告書、評価書など様々な文書が飛び交う社会連携を念頭に置きながら研究を進める場合、「学術研究の中での文化資源学」という課題と並んで「多様な文書群の中での論文」という問いも考えなくてはならない。

もしかすると、このように整理すると、伝統と蓄積のある専門分野では、わかりやすく真似しやすい型紙のようなものが用意されているかのような印象を与えるかも知れない。しかし、論文の型とは、実際には、普遍的真理の探求という学術研究の理念から始まり、その専門分野が追求する課題、踏まえるべき先行研究群、論文の構成、用いるべき資料と方法、引用、注、参考文献表、さらには句読点のしきたりまで、まことに分厚い重層的なものである。論文執筆が進むにつれて、文章のみならず図や表も型の構成要素として重要性を増していく（佐藤 2014: 202）。

ここまでの説明をまとめると、論文とは「文字や数式や図表など図的表現を駆使して、先行研究の蓄積の上に新たに自分の考えを普遍化された形で表現したもの」である。それゆえ、論文を生み出すための型はおのずと重層的な分厚いものとなる。研究が深まる過程は、論文を書くのに使う型の厚みが増していく過程でもある。多くの先行研究を読み、資料を精査し、原稿の推敲を繰り返すにつれて型の厚みもだんだん実感でき、自分の考えを

言葉や図を使って説明できるようになってくる。スポーツの喩えを再び使えば、試合をたくさん見て自分も試合経験を積むと、次第に試合で何が起こっているか、自分は何をすべきか、大局的な戦略から個々の細かい動きまで様々なレベルで把握し、実践できるようになるのと似ている。たとえば、川崎（2010）も、学術雑誌の査読論文と卒業論文の違いをプロ野球と少年野球に喩えている。

論文の型を厚みのある複合的なものと考えれば、専門分野と学際系の違いは相対的なものであり、共通する要素も数多くある。自然科学では多様な専門分野がIMRAD（Introduction, Method, Results and Discussion）という型を共有している（片山・中嶋・三品 2017）のに対して、人文系諸学の場合、型の表面的な自由度はより大きい。先行する人文系諸分野と文化資源学の違いは、これまでの研究蓄積で培われてきた組み合わせを禁欲的に守るか、それとも要素の組み替えや新たな要素を積極的に導入するか、にある。いずれのアプローチを取るにせよ、学術研究の倫理に則り、自由に議論するという最終目標は共有している。ちょうど、アスリートがフェアプレイに徹しつつパフォーマンスを行うようなものだ。ただし、スポーツの場合、同時に同じグラウンドで野球とサッカーの試合が行われることはないのに対して、研究の場合、内容が高度化してくると、分野を特定し難い、まさに学際的としか呼びようのないような多面的、重層的な論文が増えてくる。そのような域まで達すると、それらの論文——むしろ次節で示す「学術書」の範疇に入るかもしれない——の型はその研究者の学風とも呼ばれるようになる。

2　学術メディア環境と論文

踏まえるべき論文の型を見極め、習得するために、自分が追求する主題を問い返しながら関連する論文を熟読する。いわゆる先行研究のレビューだが、文化資源学のような学際系プログラムにおいてこの作業はどのように進めればよいのか。この課題を考えるために、続いて学術メディアの現状を確認しよう。

188

表1 1970年代＝プレ電子化時代の学術メディアを、複製を鍵にして整理してみる

1. ほとんど複製されないもの	メモや板書、私心による学術的な伝達
2. 複製はされるが比較的小部数である、冊子類	紀要、報告書、簡易的に印刷され市場には出ない冊子形式のモノグラフや論集
3. 相当部数複製される定期刊行物	査読付き学術雑誌（専門誌、総合誌）
4. 相当部数複製される書籍	研究書、学部生・大学院生向けの教科書

（鈴木・高瀬 2015: 20より）

学術書のプロの編集者である鈴木・高瀬の著書、その名も『学術書を書く』において、著者はまずICT（情報通信技術）が普及する以前の学術メディアのあり方も吟味する必要があると述べる。

ここで、東京大学人文社会系研究科の学位論文を鈴木・高瀬による一九七〇年代の分類に当てはめるならば、それらはカテゴリー2（現行規則では、簡易製本で修士論文は三部、博士論文は五部提出）に属するだろう。文化資源学研究室の場合、修士論文は閲覧と複写の許可範囲を指定した上で研究室に保管している。さらに、博士論文に関しては、法令改正により、平成二五（西暦二〇一三）年度以降、原則として全文及び要旨（日本語で四〇〇〇字、英語の場合は二〇〇〇語以内）をインターネット公開されることになっている（東京大学人文社会系研究科ウェブサイト）。

人文系諸学では博士論文を書き上げると、多くは出版を目指す。興味深いことに、鈴木や高瀬に寄せられる学術書の企画や原稿は特に若手研究者の間で年々増えているという。その背景として大学院重点化政策や文部科学省のCOE（研究拠点形成）などの悪影響を挙げつつも、京都大学においては、複数言語を自在に使いこなし、複数の視角や方法論を身に着けた若手が登場し、「認識論でも方法論でもこれまでの枠組みを超えた、手堅くかつ挑戦的な議論に出会うことが多く」なったと述べる。そして、それら新しい方法論でこれまでの研究枠組みを超えようとする作品を、「パラダイム志向的な研究」と呼んでいる（鈴木・高瀬 2015: 35）。

デジタルネットワーク化とともに印刷時代のカテゴリーに収まりのつかない多様な発信が増える中、学術研究の細分化とそれに対抗するような分野横断的

な動きが拮抗しあっているのだろう。確かに、オープンアクセスと検索エンジンのおかげで、検索結果リストには、おそらく自分の研究にも関わりがあるが読みこなすためには相応の知識が必要な研究も否が応でも目に入ってくるようになった。近年、人文系諸学への進出も著しいSTEM（Science, Technology, Engineering and Mathematics）系の研究もあれば、自分の研究にも関連しそうだが、知らない言語・文字で書かれた資料の存在を知ることもある。研究主題の理解が深まるほど、そういう気づきは増えていくが、一人の人間が精査できる資料や論文の数には限界がある。より狭く深く型を絞り込もうと思えばそういうマニアックな論文が見つかるし、より幅広く横断的に問題を捉えようと思えば、同じような問題を追求するいろんな型の論文が見つかる。

そんな中で自分が目指すべき論文の型を追求するためのモデルとして雑誌論文は参考になる。なぜなら、編集方針や査読体制が明示されており、長さに制限がある。これまでに掲載された論文のタイトルと要旨を見ていくだけでも、それが自分が追求する主題にかかわりがあるかどうか、おおよその見当がつく。ただし、雑誌論文には特有の偏りも起こりうる。三中は、自然科学系を念頭に、学術書の意義を雑誌論文と対比しつつ次のように述べる。

自然科学系の研究分野では、紙の出版物から電子出版物への移行は一九九〇年代に入って急激に進んだ。それと同時に、出力される論文の内容がどんどん専門化・狭隘化してきた。その結果、学術的な出力（アウトプット）は断片としての学術情報とみなされるようになっている。学術書よりも専門ジャーナル論文が重視されてきた自然科学では、学術情報という言葉にあまり違和感はない。

しかし、「情報には作者は存在せず、読者もまた存在しない」（橘 2016: 18）という指摘からもわかるように、科学の断片的情報だけに目を奪われると、体系的知識をひとつのかたちとして具現する学術書は視野にまったく入ってこなくなるだろう。学術書を読む意義が失われれば、学術書を書く意欲もまた薄れてしまう

にちがいない。専門的知識を体系化する場としての学術書を「書くこと」と「読むこと」は表裏一体の関係にある。(三中 2019: 2-3)

幸いなことに、人文系諸学では雑誌論文と並んで学術書を読むことは、教員にとっても学生にとっても自然な営みである。そして、「二回り外、三回り外の専門家に向けた」「パラダイム志向的な学術書」(鈴木・高瀬 2015: 13) の増加は、文化資源学研究室で学ぶ者にとって心強い傾向である。デジタルネットワーク化された情報環境は特有の弱点もあるが、自分の研究にふさわしい論文の型を作り上げるためのヒントに満ちた環境でもある。

3　文化資源学の博士論文の型——KH Coder を使った博士論文要旨の使用語彙の分析

先行研究のレビューを更新しながら粘り強く自分の研究課題を追求していくと、次第に分厚い型が身についてくる。そして、分厚い型を使いこなせるようになってくると、ちょうど博士論文のような複雑な構成の論文が生まれてくる。文化資源学研究室においても、二〇〇八年以来、課程博士論文が提出されるようになり、二〇一八年末の時点で合計一五本の博士論文が学位を認定されている。

これらの学位論文はどのような型を持っているのだろうか。個々の博士論文が備える分厚い型を単純化して示すことはできないが、一つの近似的なアプローチとして、論文要旨に使われる語彙の頻度に注目してみよう。論文で使われる語彙は、論文の型を構成する最も基本的な要素である。人文系の博士論文は長大なものが多く、主題ごとに多様な語彙が使われているが、その要点を著者自身が圧縮した論文要旨は、複雑、長大な論考の背後にある分厚い型に迫るための一つの手がかりを与えてくれる。そこで、文化資源学研究室の教育に深く関わってきた美術史学、美学芸術学、中国語中国文学、フランス語フランス文学、社会学の合計六専門分野の二〇〇八~二〇一八年の課程博士論文要旨のうち、人文社会系研究室を務めるなど、文化資源学研究室の教育に深く関わってきた美術史学、美学芸術学、中国語中国文学、フランス語フランス文学、社会学の合計六専門分野の二〇〇八~二〇一八年の課程博士論文要旨のうち、人文社会系研究

表2　分析対象となった博士論文要旨（2008～2018年）

美術史学	美学 芸術学	中国語 中国文学	フランス語 フランス文学	社会学	文化資源学	合計
7	17	36	7	29	15	111

＊フランス語フランス文学8本のうち1本、社会学30本のうち1本はアクセスできなかった。

科のホームページ上に公開されている全一一一本を対象として、KH Coder (version 3. Alpha.17; 樋口 2020; cf.http://khcoder.net/) を用いて語彙の使用傾向を調べた（表2）。なお、分析対象の博士論文、論文要旨は全て日本語で書かれている。

まず、KH Coder で処理できるよう、文字コード EUC-JP で定義されてない文字や文字化けを取り除いたテキストファイルを準備した。続いて、「本論」「第一部」「第一章」「第一節」など文書の構成に関する語彙群、また、論文で一般に使われる語彙として「本論文」「本研究」「先行研究」「研究」「検討」「考察」「分析」の七つをストップワードとして分析対象から外した。続いて、形態素解析器の Chasen で検出された複合語のうち、要旨全体で五回以上出現する複合語《具体的》（一二二回）「可能性」（八七回）「同時代」（四八回）「介助者」（四一回）「介助者、積極的、文化政策》（四一回）など》を強制抽出した。なぜなら、学際プログラムである文化資源学の場合、その個性は、他の専門分野とも共有される基本的な語彙よりも、むしろそれらの語彙の組み合わせのレベルで発揮されていると考えられるからである。

これらの準備ののち、KH Coder の「特徴語」機能を使って抽出した各専門分野の上位一〇語が表3である。語彙群を見れば、おおよそどの専門分野か見当がつくような結果となっている。「文化」を含む複合語を強制抽出したにもかかわらず、文化資源学ではやはり「文化」が一位であり、「文化」という語彙、概念が注目されていることがうかがえる（表3）。

次に、同じく KH Coder の「対応分析 (correspondence analysis)」機能を使って、語彙と専門分野のばらつきを二次元平面上に近似した（図1：なお、この図で語彙と分野それぞれの原点からの方向は「近さ」の目安となるが、個々の語彙と分野の間の距離は定義されておらず、相互に、他方の全体的傾向に対する相対的な位置に注目する。詳しくは樋口 2014: 41-42, Clausen 2015 を参

照）。

ばらつきの大半（71.31%＝52.01%＋19.3%）は上位二成分の軸上に分布しており、専門分野で見ると、中国語中国文学（chineseLL）、社会学（sociology）、美学芸術学（aesthetics）（以下、美学と略称）を頂点とする三角形が形作られている。しかし、文化資源学（crs）は他のどの分野からも離れた位置になった。成分1の軸上では社会学、美学にやや近い位置だが、成分1の軸では社会学と美学のちょうど中間、美術史（historyArt）の近くに位置するという結果である。続いて、成分2の軸上では「小説」「詩」「映画」などの作品ジャンルよりも「理解」「過程」「歴史」などの分析的な語彙群と重なる位置に、他方、成分2の軸に沿って見ると、「制度」「課題」「実践」など社会学で頻出する語彙群と美学で注目される「芸術」や「音楽」などのちょ

表3　複合語の強制抽出後の6専門分野の博士論文要旨（111本）の特徴語上位10語（2008～2018年：課程博士、すべて日本語）

chineseLL		aesthetics		historyArt		frenchLL		sociology		crs	
作品	.215	概念	.194	絵画	.216	フラン	.169	社会	.168	文化	.142
文学	.191	音楽	.178	画家	.177	詩的	.169	明らか	.138	行う	.093
中国	.191	思想	.154	図像	.171	ベケット	.143	日本	.119	対象	.085
小説	.155	議論	.146	中国	.141	テクスト	.136	文化政策	.114	課題	.083
考える	.118	芸術	.135	寺	.136	言語	.135	問題	.109	社会	.074
見る	.117	明らか	.119	制作	.136	フランス	.130	制度	.107	主義	.073
作家	.110	展開	.118	横山大観	.118	レリス	.130	文化的	.104	過程	.070
受容	.109	理論	.112	南画	.111	ヴェルレーヌ	.130	行う	.102	文化政策	.070
指摘	.102	示す	.109	印仏	.103	詩篇	.128	議論	.102	教育	.067
描く	.101	哲学	.108	故郷	.102	中世	.118	概念	.101	当時	.065

さらに、Chasen で検出された複合語のうち、要旨全体で5回以上出現する複合語（「具体的」（112回）「可能性」（87回）「同時代」（48回）「介助者」（41回）「介助、積極的、文化政策」（41回）など）を強制抽出した。特徴語の抽出にあたっては Jaccard の類似性測度を用いた。

図 1　複合語強制抽出後の対応分析の結果：対称 biplot（累積寄与率71.31％＝52.01％＋19.3％）

うど間に位置している。

以上、論文要旨の語彙の使用頻度に基づいて、文化資源学の博士論文の型を関連五分野と比較した。もちろん、個々の博士論文で詳細に論じられる個性的な語彙たちは今回の分析ではほとんど示されていない。また、論文要旨というテキストデータに分析を限定したため、図や表などの図的表現における傾向はまったく考慮に入っていない。これらの制約、限界はあるものの、文化資源学研究室から生み出された博士論文には、関連分野の知見を取り込みつつも、そのいずれにも吸収されないような語彙の使われ方があることが明らかになった。この傾向は、教員として院生の研究に接してきた私自身の実感とも重なっている。今日、博士論文は研究キャリアの出発点でしかない。博士号取得の後、さらに視野を広げ博覧強記の高みを目指すにせよ、何か特定の主題の探求に深く沈潜するにせよ、あるいは積極的に共同研究や社会連携を志向するにせよ、文化資源学研究室で学び、俯瞰的、複眼的な枠組みに立って博士論文を書き上げた経験はその後の研究キャリアの重要な土台となるであろう。

4　論文と報告——違いと重なり

文化資源学の博士課程修了者の多くは高等教育機関への就職を目指すが、狭義の研究職ではないものの高度な学術的知識を必要とする仕事に就く者も少なくない。また、修士課程の場合、修了者の多くは研究以外の実務に携わることになる。いずれの職場でも大量の文書を読み書きすることになるが、多様な実務文書の中で論文はいかなる位置を占めているのだろうか。以下、文書の型という観点から広く論文と実務の関係を考えてみよう。

インターネット書店で実務、ビジネスに関する書籍のタイトル一覧を見ると、書き方やマナーの指南書が数多く出版されている。それらの指南書を見ると、型を重視する姿勢は学術論文に限られるわけではなく、多くの文書がこまごまとした型の遵守を重視していることが伺える。たとえば、二〇一四年に刊行された『困ったときにすぐに使える！ビジネス文書書き方＆マナー大事典』（神谷 2014）では、冒頭でビジネス文書の役割と特徴が次

のようにまとめられている。

・用件を正しく伝えることで相手の理解や納得を得たり、相手の行動を促す

・記録として残すことで無用な誤解やトラブルを避ける

・効率を重視し、ある程度フォーマット化されている

そして、第四章から第六章では四〇種類の状況に合わせて文書の書き方のポイントとともに全部で三三〇種類の例文を挙げて解説している。私も大学内外で論文以外にも様々な文書をやり取りする際、このような例文集は重宝する。

しかしながら、両者の違いも目立つ。たとえば、先に示した人文系諸学の博士論文要旨の使用語彙と『大事典』で状況分類に使われる語彙を比べてみると、ほとんど重なっていない。また、「マナー」がタイトルに含まれていることからもわかるように、ビジネス文書では想定する読み手に応じて、メディア、言葉遣い、分量、ヴィジュアルデザインを繊細に使い分けている。一般に研究者が論文のデザインに対して禁欲的なのと対照的である（戸田山 2019: 第9章、学位論文と商業出版の違いについては、鈴木・高瀬 2015: 第二部を参照）。

とはいえ、近年の状況変化は論文と実務文書の関係も変えつつある。たとえば、濱中（2013）は多くの調査データの分析結果として、社会経済的地位に影響を与える要因のなかで教育訓練こそが個人の努力で対応できるものであり、特に大卒の経済的効用が増していること、また、大学で獲得する学習や読書の習慣の効用が卒業後の効用を高めることなどを指摘している。留意すべきは、これまでのところ大学院、特に文系の大学院修了者は「雇いづらい人材」と映っているらしいこと（濱中 2013: 第6章）、そして「大学教育は役立たず」という人ほど、学生時代に意欲的に学ばなかった人である可能性があること（濱中 2015）である。さらに、濱中はインタビュー調査などをもとに大学院修了者の評価に関して「企業ならびに人事課が揺れ動いている」可能性を指摘している（濱中 2013: 第6章）。しかし、すでに述べたように、重要なアプトプットである論文へのアクセスという点では、過

去二〇年の間に情報環境は好転している。一方、大学の側でも、ICTの普及を一つの要因として人文系諸学と他分野や社会の連携を積極的に追求する動きが続いている。たとえば、人文学とICTの連携を進める人文情報学（Digital Humanities）やSTEMにさらにA（芸術 Arts あるいは応用 Applied）を取り込んだ教育、また、大学、民間研究機関、企業など、様々な分野の専門家、実践者の連携も活発である（たとえば、東京文化資源会議）。

このように領域横断的で多様なステークホルダーが関わる活動においては雑多な情報が飛び交うことになるが、中でも私が注目するのは「報告」「レポート」と総称されるカテゴリーの文書である。報告という文書の面白いところは、定期性や速報性を重視して高度に定型化された日報や週報から深い考察や具体的な提案が求められる複雑長大なものまで、幅があるところである。たとえば、大学では学生の論文構想に対して「それではただの報告だ。まだ論文になっていない」という評価がなされることがある。そういう場合、「報告は論文より知的に格下な文書」という印象を与えてしまうかもしれないが、要は「論文を書くからには、これまで先行研究が蓄積される中で練り上げられてきた論文の型を踏まえてほしい」という注文であり、報告としての評価とは別である（cf. 戸田山 2012: 54-56; 佐藤 2016: 第6章、ダメな報告の改善については、藤田 2019: 第3章を参照）。状況によっては逆に「それではただの論文だ」という評価が下されることもありうる。

Tebeaux によれば、英語圏において「報告」"report" の起源は中世イングランドにおいて臣民から王に向けた問題解決のための嘆願 "petition" にあるという。その後、政治制度の変化や印刷術の普及を背景に徐々に実験や統計など客観的な分析の比重が増し、一七世紀に英国王立協会（Royal Society）などが出版し始めた reports が現在の reports の原型となったという（Tebeaux 2016: Chs. 7, 8）。科学史ではよく知られている通り、英国王立協会は、匿名査読制度など現代の学術雑誌の原型を作った組織である（Ware and Mabe 2015）。つまり、英語圏では、reports はその成立当初から学術研究、政策提言の両方と深く関わる文書である。両者の重なりは日本の多くの学会誌が「報告」に類するセクションを持っていることからもうかがえる。また、論文においてどの程度ま

で問題解決や提言にまで踏み込むかは、専門分野によって様々である。このような相互の型の違いと重なりを意識すれば、複雑な構成、内容の報告を書く際に論文の型は大いに参考になるはずだ。戸田山は、先に紹介した『新版　論文の教室』の用途を次のように書いている。

　……本書の対象は基本的には大学生とちょっと背伸びをした高校生だけれど、どういう因果か、何かを論じ論理的に説得する文章を書く羽目になった社会人の方々や、入学試験や編入試験の受験にも応用してもらえるようになっている。（戸田山 2012: 13）

　現実の観察に基づいた深い分析や提案まで求められる場合、報告はまさに「何かを論じ論理的に説得する」ことが強く求められる実務文書の一つとなる。

　論文を積極的に参照し、問題解決のための提案まで踏み込んだ報告はすでに存在している。中でも私が定期的に参照しているのは、国際機関の報告、例えば一九九〇年以来、国連開発計画（UNDP）が毎年公表する Human Development Reports（『人間開発報告』、Human Development Reports website）である。この報告はUNDPの委託を受けた研究者およびUNDP内の人間開発報告室のメンバーからなるチームによって、UNDPの公式見解からは独立性を保ちながら毎年公表される報告である。センが提唱する潜在能力（capability）概念を基礎にして（Sen 1999）世界各国の人間開発指数（Human Development Index）の動向分析と、毎年選ばれる一つの主題（環境、ジェンダー、働き方など）に関する図的表現を駆使した考察から構成され、結論部で政策提言がなされる。近年は、オンライン・データベース、インタラクティヴな可視化など、ウェブ・ページも充実している。

　この報告が学術研究と社会連携の関係という面から見て重要なのは、本文中の大部分のパラグラフに対して裏付けとなる論文が引用と参考文献表によって対応づけられていることである。ここには、一般の論文よりも複雑

かつ重層的な型がある。時間軸に沿って見ると、世界の体系的な観察に基づく記録・報告に基づいて論文が書かれ、それらの論文が今度は『人間開発報告』の分析や提言の根拠を与え、新たな調査研究を促す、という循環が成立しているということでもある。

終わりに――新しい論文の型を試すための場

今回、文化資源学における論文の型を考える中で、改めて実感したのは、制度設計の重要性である。博士論文要旨の分析結果が示すように、文化資源学研究室の場合、東京大学人文社会系研究科に置かれる大学院プログラムであることの意味は大きい。この研究室で博士論文を書いた人々は、既存の人文系諸学との間、また院生同士で互いに刺激し合いながらそれぞれ論文の型を鍛え上げてきた。博士論文のように公表されることはないが、修士論文を書き上げた人々も同様である。このような地道な試みが二〇年の長きにわたって蓄積されてきた結果、「今日、文化資源学研究室では緩やかに論文の型が共有されつつある」と言ってよいだろう。

ただし、「二〇年も経ったのだから、そろそろ文化資源学らしい論文の型も確立されてきた」という話には落ち着きそうもない。なぜなら、文化資源学が接点を持つ諸分野も、学術と実務の関係も変化し続けているからである。特に、「文化資源」という言葉は、高等教育、行政、民間など様々な領域で使われるようになっている。

当然、文化資源学研究室もそれらの動きから無縁ではいられない。研究室で緩やかに共有されてきた論文の型も、修了生がその後の行く先々で生み出す文書の型と影響し合い、これからも様々に変化するに違いない。しかしながら、「文化資源」に関わるどんな文書の型が広まるにせよ、「人間が生み出すさまざまな文化を既成の観念や既存の制度にとらわれず根源に立ち返って見直す」ことを目標に掲げ続ける限り、この研究室には新しい論文の型を追求する人々が集まってくるだろう。そして、研究室がみずからこの目標を取り下げることはない。

文献表

Clausen, Sten-Eric. 2015. 『対応分析入門 原理から応用まで 解説・Rで検算しながら理解する』藤本一男訳、オーム社

藤田肇、2019、『成果を生み出すテクニカルライティング——トップエンジニア・研究者が実践する思考整理法』技術評論社

濱中淳子、2013、『検証・学歴の効用』勁草書房

濱中淳子、2015、『大学院改革の隘路——批判の背後にある企業人の未経験（特集高等教育改革その後の10年）』『高等教育研究』18: 69-87

樋口耕一、2020、『社会調査のための計量テキスト分析——内容分析の継承と発展を目指して』【第二版】KH Coder オフィシャルブック、ナカニシヤ出版

神谷洋平、2014、『困ったときにすぐに使える！ビジネス文書書き方＆マナー大事典』学研プラス

片山晶子・中嶋隆浩・三品由紀子、2017、『理系学生が一番最初に読むべき！英語科学論文の書き方——IMRaDでわかる科学論文の構造』中山書店

川崎剛、2010、『社会科学系のための「優秀論文」作成術——プロの学術論文から卒論まで』勁草書房

木下是雄、1981、『理科系の作文技術』中央公論新社

木下直之、2010、『文化資源学フォーラムの10年』『書棚再考——本の集積から生まれるもの』東京大学大学院人文社会系研究科文化資源学研究室

三中信宏、2019、『学術書を読む愉しみと書く楽しみ——私的経験から』『大学出版』117、大学出版部協会

Nakamura, Yusuke, Chikahiko Suzuki, Katsuya Masuda, and Hideki Mima. 2017. "Designing Research for Monitoring Humanities-Based Interdisciplinary Studies: A Case of Cultural Resources Studies (Bunkashigengaku 文化資源学) in Japan." *Journal of the Japanese Association for Digital Humanities* 2 (1): 60-72. https://doi.org/10.17928/jjadh.2.1_60.

佐藤健二、2014、『論文の書きかた』弘文堂

Sen, Amartya K. 1999. *Development as Freedom*. New York: Oxford University Press, USA.

鈴木哲也・高瀬桃子、2015、『学術書を書く』京都大学学術出版会

橘宗吾、2016、『学術書の編集者』慶應義塾大学出版会

Tebeaux, Elizabeth, 2016, *The Flowering of a Tradition: Technical Writing in England, 1641–1700*, Routledge.

戸田山和久、2012『新版 論文の教室──レポートから卒論まで』NHK出版

Ware, M. Mabe, M. 2015, The STM report: An overview of scientific and scholarly journal publishing, fourth edition, International Association of Scientific, Technical and Medical Publishers.

ウェブサイト

KH Coder http://khcoder.net/

Human Development Reports http://hdr.undp.org/en/

東京文化資源会議 https://tcha.jp/

東京大学人文社会系研究科 http://www.l.u-tokyo.ac.jp/

東京大学文化資源学研究室 http://www.l.u-tokyo.ac.jp/CR/

第12章　文化経営学の対象——文化政策研究の発見

小林真理

応用研究としての文化経営学

文化経営学とは、文化を持続可能にするための方法や制度などを研究するものである。専門分野の名称として文化経営「学」となっているが、学問として成熟していて、明確なディシプリンや理論が形成されているわけではない。第10章において、文化経営学はとりわけ実務に通じた人の研究参加を通じて、進展することが期待されていることを書いた。まだ進展していく学問領域であるということで、これから研究に参加する者たちは、文化経営学を既存のディシプリンと同じように扱うことができないことも知らなければならない。文化資源学研究専攻は人文社会系の学問領域を基礎としながら学際的な交流を通じて、現代社会と接続し、現実社会に応用していくことが求められる。そして社会人学生においては自らの職業上の実務を、そして学部から進学してくる学生においては、既存の学問分野を基盤にしながら応用していく先に、文化資源学研究専攻を構成する文化資源学と文化経営学があるということだ。したがって、実務経験者も実務を熟知しているというレベルで参加をしないと、研究に参加するための立ち位置を見失うことになり、十分な成果をあげることができない。私自身は東京大学に赴任してからこの文化経営学を担当する一人の教員として、どのようにすれば文化経営学が学問になるのかを考えてきた。ここでは自分の研究が文化経営学に結びついていく過程を明らかにしてみたいと考えているが、結論を先取りすれば実に単純で、文化政策を研究するということを発見したということになると思う。

202 

私自身は、研究をするための立ち位置、枠組みを常に意識してきた。学生の頃は政治学領域において行政法を専門としてきており、それを基盤としながら文化政策や文化行政の現象を研究の対象と定めてきた。文化政策や文化行政を研究することを目的に行政法を選んだわけではないが、徐々に研究の対象に重点を置くようになった。文化政策や行政は当然政治学の対象であるが、文化が付く政策や行政はほとんど顧みられなかったというのが三〇年前くらいの状況である。行政法は一般的には政治学というよりも法律学の分野に位置づけられ、法律学の中心は法律の解釈である。したがって、行政が関係する紛争の解釈を通じて、行政に通底するルールを導き出していくのが行政法研究の領域だといえる。当時は、紛争になるほどの文化に関連した行政は文化財保護行政において一部みられた程度であった。私が新しい領域にそれなりに踏み出せたのは、政治学研究領域の行政法だったというところもあったし、時代状況というのもあった。私自身が学生の頃から関心を持っていたのが、文化政策の領域のなかでも、いわゆる生きた生身の人間が関わる芸術振興政策と、それを運用するにあたってのルールだった。大学院の博士課程に進学した一九九〇年は日本の芸術振興において画期的な年であり、第10章で明らかにしたように毎週公立文化施設の開設が続いていた時期だった。大学院生の頃に最初に関心をもったのがイギリスのアーツ・カウンシルという制度だった。ただ、当時はこの制度の画期的な意味というのが理解できなかった。

一　芸術振興ルールの萌芽

　一九九〇年は日本のメセナ元年と言われる年である。日本においてメセナは企業による芸術支援活動の意味であり、当時の流行語大賞に選ばれるほどに一般化した。この年、メセナ活動を普及・牽引する役割を担う団体として企業メセナ協議会が設立された。また企業から出捐（しゅつえん）された一五九億円と政府が出資した五四一億円によって芸術文化振興基金が設立され、公民協働の芸術支援の仕組みが構築された年だった。メセナは欧米では主体を特

定しない芸術支援の意味であるが、日本の場合は民間企業が一九八〇年代後半から日仏文化サミットなどを主催しながら社会貢献の一環として定着させていった概念である。当時はまだ日本に芸術のための政策を促す法律が、ない状況下で民間の資金をインセンティヴに、芸術家や芸術団体の発意による自由な活動を支援する仕組みが、公的資金が投入されて整えられた。同じ業界のライバル会社同士もあったと思うが、芸術文化振興のために民間企業が共同して出捐したということ自体驚きであり、その背景には何があったのかとむしろ訝らないわけでもない。二〇二一年現在、あらゆる領域において公民協働が当然視されており、公民協働の相手先の民間企業は異種混合で事業体を形成するにしても、ライバル会社同士が共同するわけではない。とはいえ、私自身の関心は、この仕組みに公的資金が導入されて、行政が関わることになったという点である。

芸術振興に関係する公的資金を投入できる行政はどこか。文化振興を担当する文化庁が文部省（当時）の外局に設立されたのは一九六八年のことである。設立前は、「ヨーロッパ的な芸術文化に関する行政」（文化庁 1973）、国語、著作権、宗教に関する事務を所掌していた文部省の文化局と、文部省の外局の位置づけにあった文化財保護委員会に分かれていた。これらが統合して設立されたのが文化庁である。当時、文化庁は日本文化の特質を、「明治以降我が国の近代化の過程で取り入れられたヨーロッパに起源を有する文化と、我が国の歴史の過程で成熟した伝統的な文化とが見事に併存している」と捉えていた（文化庁 1973）。「芸術文化」は、行政用語において、ヨーロッパに起源を持つ芸術ジャンルのことを指していた。設立当時の文化庁の大部分の事務を占めていたのが、文化財保護法を根拠とする文化財保護行政が中心であったことは、財政からも明らかである。文化庁開設時の予算は五〇億五四〇〇万円であり、一九七二年度予算で一〇〇億円の大台に乗り、一九七三年度には一四五億五六〇〇万円となり五年間で三倍に拡大した。そのうちの七五・五パーセントを占めていたのが文化財保護である。この当時の行政における文化行政の認識は、「我が国の伝統的な文化財の保護に万全を期することとし、これを一体的に推進すること、地方における芸術文化の振興のため、積極的な施策を講ずることとし、芸術文化の振興のため、積極的な施策を講ずることとし、

普及には特に力点を置くこと、芸術文化の振興についてはあくまでも文化人や芸術家の自主性を尊重し、その活動がより自由に活発に行われるよう側面から援助することを基本的な態度とする」ものの、「特に芸術文化行政については、今緒に就いたばかり」という認識だった（文化庁 1973）。芸術文化振興は、最初は、日本の伝統的な文化と分かつ分類であった。いまは有形文化財の完成品や発見された遺物の価値付け、無形文化財として価値づけられた技の保存という文化財「保護」とは異なり、生きた生身の人間の芸術活動そのものを支援するものである。芸術活動を職業とする人たちを支援するのか、あるいは芸術の発展を支援するのかは同じようでいて違うところがある。芸術が発展していくための条件のようにみえる「あくまでも文化人や芸術家の自主性を尊重する」という原則、これはどこから導き出されたものであろうか。二〇〇一年に制定されることになる芸術振興の根拠法ともなる文化芸術振興基本法（二〇一七年に文化芸術基本法に改正）の基本理念にも謳われているものである。行政は「今緒に就いたばかり」の芸術文化振興行政を発展させていくために、何を参照すればよかったのか。現代であれば、シンクタンクに依頼をして国内外の「ベスト・プラクティス」を集めさせることから始めると思うが、自分が行政官だとしたらどうしたであろうか。

二　芸術学研究におけるパトロン・検閲研究

パトロンとは何をする者か

　芸術の発達にいかなる社会的条件が必要であるかは、むずかしい問題であるが、それほど根本問題に遡らずとも、芸術はどこにも生える雑草のようなものではなく、人生の貴重な宝であるから、何らかの形において、る有力な芸術愛好者、つまりパトロンがなければ、見事な花を咲かせない。

このように書いたのは一九五八年の時点で『藝術のパトロン』をまとめた矢代幸雄である。矢代はパトロンを芸術愛好家と記している。この書物は、優れたコレクションを作り出したとしてその名前を残した松方幸次郎、原三渓、大原孫三郎・総一郎、福島繁太郎との交遊を回想したものである。松方幸次郎の西洋美術コレクションを基盤として、一九五九年に国立西洋美術館が開設されたことは知られていよう。矢代は、「パトロンにも様々なる型があり、それぞれ異なった方法によって美術に貢献しているのであるから、パトロンの観察は、美術の推進していかなるものが、必要か、不必要か、時には或いは有害か、を理解し得て、今後の美術の奨励法を考える上にも、大いに参考になる」としている（矢代 2019: 12-13）。「美術の奨励法」、芸術振興を考える上で有効だと考えられる、パトロンを対象とした研究は、人文系の学問研究の中で、時代や国を超えて広がりをもつようになる。

　一九八六年にピーター・バークは、イタリア・ルネサンスの芸術や文化が花開いたことを理解しようとするのであれば、「絵画、詩、理論、演劇、歌謡、建築物その他を生み出した芸術家や著述者や演技者たちの自覚的な意図だけを見ていたのでは、イタリア・ルネサンスの文化というものを理解することはできない」（バーク 1992: 3）とし、諸芸術を取り巻く直接的な社会環境を、パトロンと注文主、芸術作品の用途、当時の趣味、イコノグラフィーの視点から解き明かした。バークはまた、パトロネージ（芸術支援）の方式を、五つに分類した（バーク 1992: 141-142）。第一は、裕福な人物が芸術家を自宅に何年か住まわせ、「食事・居室・贈り物を与えて、彼らが主人の美術や文学上の要求に応えるのを期待する」という方法（食客として遇する方式）、第二に、いわゆる注文主に近い仕組みで、作品が引き渡されるまでの一時的食客として扱う方式、第三は、芸術家が既製品をつくり、それを直接あるいは仲介人を通して公衆に売買をする方式。そしてルネサンスの時期にはまだ第四、第五の仕組みはまだ存在してはいなかったがという断りをつけながら、第四がアカデミー・システムであり、第五が補

助金システムとしている。そしてルネサンス期のイタリアにおいて、芸術のパトロネージの主要な動機は三つであり、信心、名声、個人の楽しみがあったと結論づけている（バーク 1992: 153）。この結論においても、バークは「おそらくこの時代には存在しなかった」と留保しながら、「四番目の動機として投資が考えられる」としており、現在存在しているパトロネージの姿や動機も付け加えている。

バークと同じようにそれまでの研究方法を拡張しながら、一般書で芸術に関するパトロンの特質を明らかにしたのが、一九九七年に『芸術のパトロンたち』を出版した高階秀爾である。高階は、あとがきに以下のように記している。

美術史におけるパトロンの役割に私が興味を惹かれるようになったのは、もう一五年以上も前のことである、それまで私が学んできた西洋美術史は、芸術家の生涯や社会的背景の研究、図像解釈や様式分析など、一口に言って芸術家はなぜ、どのようにしてその作品を生み出したかという「創作論」の美術史であった。もちろんそれが芸術の理解にとって重要なことは言うを俟たない。しかしそれと同時に、社会がその作品をどのように受け入れたか、あるいは注文主が何を望んでいたかという「受容論」ないしは「社会史」の観点から見た美術史もあり得るのではないかと考えたのがその動機である。実際、注文主の意向によって作品の内容が左右される例はいくらでもある。とすれば、作品の理解にそれを無視することは許されないであろう。

（高階 1997: 229）

一五年以上も前とは、一九八〇年頃である。高階は、大平正芳が総理大臣だったときに行っていた政策研究会「文化の時代研究グループ」のメンバーであった。そこでの議論に参加することで影響を受けたこともあったのではないかと想像する。この報告書の第一章第二節に「行政と文化の関わり」の節があり、そこで最初に取りあ

げられるのが「文化のパトロネージ」である（大平総理の政策研究会報告書文化の時代研究グループ 1980: 49）。高階はパトロンの誕生について、「芸術家」の誕生と表裏一体」なものであり、「単に芸術作品の経済的、物質的担い手というだけでなく、芸術家を理解し、作品を評価して、芸術家に支援を与える人びと」とした。たとえば、いまや世界文化遺産ともなっているピラミッドを建造させる強大な権力者や支配者のことはパトロンとは呼ばない。高階は芸術家を理解しながら、作品を評価して、芸術家を応援していくところにパトロンの性格を見いだしている。先の矢代は、松方幸次郎を回想する過程で松方が美術それ自体には関心をもっていなかったことを回想しながらも、「芸術のパトロン」に含めている。蒐集がたとえ「純粋に美術愛によって出来たか、名誉欲か、体裁か、投資か、解らぬ場合が沢山あること、現在なお然りと言い得るであろう。ところが美術の蒐集は、もしその集めた美術品が上質のものであれば、その蒐集のつくられた動機と離れて、美術品それ自身の価値によって周囲に作用し、遂に広く社会や人類に感化を及ぼし、世界を幸いするに至る」とするのである（矢代 2019: 7）。パトロンという人物がどのように定義されるにしても日本においては二〇〇〇年以降、研究成果が多く出されるようになった。芸術が芸術として成立する、あるいは花開くには様々な方法があることが提示されるようになった。

検閲とはどのような内容か

それに対して同時期に、芸術制作への介入者として「検閲」する権力者に目を向けた者もある。「介入」は当事者以外の者が干渉することを意味し、「検閲」は調べ改め、審査の結果によって制作や発表が制作者の意に沿わずに改変させられたり、あるいは制作・発表を中止させられたりすることである。その検閲の内実に迫ったのが、一九九五年の『エリザベス朝演劇の検閲』である。編者の太田一昭はそのはしがきに「エリザベス朝演劇の検閲・統制に関する論文や研究書が、最近英米で相次いで出版されている。検閲という研究テーマそのものは決

して新しくはないが、この問題に対する関心の高まりは、近年の文学研究の再歴史化・再政治化の潮流と連動している」と分析した。「再政治化」については、たしかに一九九〇年代のイギリスは、「クール・ブリタニア」を掲げて、労働党が産業と文化を結びつける「新しい文化政策」を展開し始めた時期である。後に日本が表現を一部踏襲して「クール・ジャパン」という文化、外交、経済政策を横断して展開することになる参照政策である。

そのような時期に演劇と検閲の問題に焦点をあてることによって、政治と演劇の関係性を明らかにしようとしたのだろう。そして太田は二〇一二年に『英国ルネサンス演劇統制史』において、当時の検閲は主に「政治的・社会的あるいは宗教的思念を表現すること」に対して行われたが、これらに関する表現がまったくできなかったわけではなかったことを明らかにする。

　一定の禁忌を犯しさえしなければ、微妙な政治的・宗教的問題を扱うことを許容し、王権に対する批判的な言説さえ容認する時代であった。そのような時代の宮廷官吏であった祝典局長の検閲は、演劇を禁圧したり不適当な内容を削除したりすることを第一の目的としていたのではない。上演を認可することが、あるいは（一六〇七年頃から）戯曲の出版をすることが、局長の検閲の目的であった。このことはいかに強調してもしすぎることはない。　祝典局長による演劇の検閲・認可制は、政治的・社会的に不適当な演劇活動に掣肘を加えるだけでなく、役者たちの活動に保護を与えるという側面をもっていた。局長の検閲に付されて許可を得たことが、演劇活動にお墨付きを与えたのである。自由を制限するはずの検閲が逆に、役者たちに一定の自由を保証したのである。本書の副題「検閲と庇護」は、そのような演劇統制の両義性を示唆している。

　太田は「検閲」という仕組みのなかで行われる行為が、演劇を弾圧することが目的だったわけではなく、演劇

に対する保護・奨励の側面があったという部分を、「強調してもしすぎることはない」という表現で主張する。

それに対して、ゴールドスティーンは一九八九年の『政治的検閲』で、ヨーロッパにおいては一九世紀の初頭まで、諸芸術に対して行われた様々な検閲を通して、印刷された文字と舞台に対する検閲が「伝統」となってきたことを明らかにした。一九世紀のヨーロッパはまさに近代化の過程で、政治、社会、文化の大衆化を経験する。

ヨーロッパ権威当局は芸術の与える影響力を極度に怖れていた。それは識字率の低い時代に文字の読めない人にも近づきやすく、印刷されたものよりインパクトが強いと思われたからである。(ゴールドスティーン 2003: 34)

諸芸術のなかでも演劇やオペラに対する検閲は苛烈だったことが示されている。印刷物よりも、「舞台で話される言葉のほうが遥かに影響力が大きく危険である」と考えられていたのは、これらがメディアとして、教会以外に唯一人が多く集まる場所としての役割を果たしていたからである。ヨーロッパ権威当局は、芸術による扇動によってさらなる社会変革が起こされることを怖れた。権力者側にとって社会を穏便にコントロールするという政治的目的をもって、芸術の検閲が行われたということだ。それにしても、検閲をされた作家や制作者が不当な扱いを受けたことを考えるといたたまれないが、現在でも演奏や公演される諸芸術の名作といわれるものの数々がこの検閲をくぐり抜けてきた、ということは大変興味深い。もちろん筆者はこのように述べることによって検閲を正当化しているわけではない。

一六、一七世紀には庇護の意味もあった検閲が、一九世紀には政治的な目的をもって大衆をコントロールするようになったとするならば、この政治的な目的という部分を検討する必要があるだろう。また矢代、バーク、高階が芸術支援のために尽くす人としてあげた「パトロン」や「パトロネージ」という行為と、太田が取り上げた

「検閲」に含まれていた庇護とを分かつものは何であろうか。政治制度として検閲が機能していたのなら、検閲と名付けるのが適切だろう。制度のなかでの、特定の人間による運用の違いなのか。それとも検閲という行為には、芸術制作の内容を検査して、権力側に不適切なものの普及を止める以外の目的があったのか。どのような「検閲」なら保護や奨励と捉えられるのか（そもそもそのようなことは可能なのか）。私たちは検閲という言葉を誤解しているのか。介入が適切でないとすれば、どのような「関与」なら良く、「検閲」にはならないのか。これらは言葉遊びに過ぎないのか。

芸術家の誕生

ところで先に引用した高階のパトロン研究の中でも私がとりわけ興味深く読んだのは、「バロック・ロココの市民たち」である。一七世紀、海上貿易活動で繁栄した商業国家オランダを舞台に展開していく芸術活動とパトロンとの関係が描かれている。パトロンという言葉から想起される権力者や富裕層といった一般的なイメージを覆す、その後の社会変革によって市民や大衆が社会の表舞台に立つ、現代に通ずる世の中が訪れることを予見させることがオランダでは一七世紀に起きていた。当時のオランダにおいては経済的繁栄による富はすべて市民たちに流れ込んだ。その結果として、

　富裕になった市民たちは、世界各地の珍品奇物を集めたり、チューリップ栽培に投資したりもしたが、また同時に豊麗な織物、多彩な陶磁器、凝った家具などとともに、各種の絵画で邸宅を飾り、さらに、自分たちの使う公共の建物を造営し、装飾するのにその財力を投じた。芸術のパトロンもまた市民たちだったのである。（高階 1997: 87-88）。

パトロンが市民であったからこそ、一七世紀オランダ絵画は、「市民たちに親しみやすいジャンル」の風景画、肖像画、静物画、風俗画を発達させた。支援者である受容者の増大により、量的な需要を満たすために、制作活動は専門分化していくなかで芸術的な判断を下す存在が現れてくることになる。その経緯を高階はレンブラントの『夜警』のエピソードで明らかにしている。アムステルダム国立美術館の至宝中の至宝ともいえるこの『夜警』はアムステルダムの火縄銃組合が発注した集団的肖像画である。当時市民が集団で肖像画を描いてもらうということが流行していた。肖像画は「登場人物の相貌をはっきり誰だとわかるように表現するのが当然」である（高階 1997: 95）。また、発注者は平等に支払いを分担することになっていたのだが、できあがった肖像画を見た市民が、そのように描かれていないことに不満の声をあげた。レンブラントは全体の構成や平等に扱うなどの変更は行わず、発注者の名前を絵画中のモチーフに描き入れたのだが、それでも市民は納得しなかった。結果として画面での重要度に応じて分担額を配分して決着させたというのだ。かのレンブラントが制作活動の分化によって、職人から分離して自らの芸術的なセンスや意思を主張できる「芸術家」（現代だとディレクターかプロデューサーといった位置付けだろうか）として立ち現れてくる様子がみてとれる。私は何度読んでも胸が騒ぐところである。一枚の絵画が、その当時の社会、社会を構成する市民を映し出すだけではない。制作者が注文主の要求に応える職人から、自らの表現にこだわる芸術家が誕生した瞬間ともいえる。おそらく市民からの要求に対して、レンブラントは不愉快な気持ちになっただろうと想像するが、譲れない自らのこだわりを主張できた。これが尊重されなければならない自主性なのだろうか。当時はそれが可能な人気と地位にあったということもあろうが、多くの芸術制作者は憧憬の念を抱かないわけにはいかないだろう。また高階は「それでも（発注者の市民側には）不満が残ったであろう」が、「そのかわり後世のわれわれは、歴史に残る名作をもつことができたのである」と締めくくる（高階 1997: 98）。私自身は、芸術家の誕生もさることながら、意識するにせよしないにせよ、市民が芸術制作者を誕生させていることに胸が躍るのである。またここには、国家、権力者が介在しない。

高階のこの書物は全体を通して、現代において芸術家といわれる存在が自明のものではなく、作品を欲する側とどのように関わってきたかを明らかにしている。芸術家という職業は芸術的なこだわりをもって、それを追求して表現をする人であるが、それが職業として成り立つためには、社会における芸術の受け入れ方、関わり方、制作の仕方、仲介のされ方と大いに関係があった。この書物で扱われるパトロンは、口を出さない、芸術家の創造性を最大限に甘受する寛容な存在とはいえず、むしろ積極的に制作者に介入してきた注文者あるいは伴走者としての様子がみてとれるのである。その介入がどのような程度・領域・方法であれば、芸術は発展するのか。検閲は容認しないが、少なくとも、ただ自由に制作者にすべてを任せておけばよいということでもないらしいとは気づく。

三　パトロネージの制度化

その後、歴史的に観察される芸術支援に関与するパトロンが様々であったのに対して、口を出さないパトロンこそが芸術の制作や発展に重要である（理想的である）、あるいは芸術的な成果に繋がるのだという理論が展開されるようになる。たとえば、先に掲げた企業メセナが日本に普及したときも、メセナは民間企業が口を出さずに芸術を支援することと定義づけた。そのような考えに至るには、芸術家の自主性と表現の自由を絶対不可侵のものとするという権利論の登場を待たなくてはならない。さきの検閲の項で述べた「政治的な目的」の問題も解決しなければならない。これを考える上で注目しなければならなくなったのが、権力をもった君主とは異なる、近代国家の成立である。ここでいう近代国家は、多様な意思を持つ国民から選ばれた国民の代表機関である議会、統一的に組織された行政制度、合理的な法体系に基づく司法制度、そして国民的基盤に立つ常備軍などを保有しており、理論的には平等な多様な意思の調整を経て資源配分が行われる国家のことである。

この問題に関して、近代国家を誕生させるのに重要な役割を果たしたのが社会契約論であることはいうまでもない。政治社会の成立は個人間の相互契約を基盤としており、それによって政治権力の目的は、構成員の自己保存と私的所有を保障することが主要な目的であり、論者によって若干の相違はあるものの、いわゆる政治的共同体（後の国家）は個人の自由と平等と財産を守るものとして、構想される。その上で、人間の行為を公的領域（社会全体の共通の利益を実現するために決めることがら）と私的領域（個々人が自由に決められることがら）に区分し、国家は私的領域に介入せずに構成員全員の利益である治安と防衛に限定するというのが、近代国家出発のモデルであった。そこで個人の思想、趣味、嗜好、価値に属する領域、バークのいう「個人的好み」の問題は私的領域（市場）に任せておけばよいということになる。したがって自由主義モデルを基本とする政治哲学やイデオロギーにおいては、そもそも「リベラルな国家は芸術を支援できるか」ということがテーマになりうる（ドゥオーキン 2012）。このリベラルな国家を支える経済学は、私的領域における自由な取引は、個人の思想、趣味、嗜好に属する「価値」を研究対象から除外して、モノやサービスの生産・消費・交換における効率性を追究する学問として発展させることだからである。

このような自由主義的、新古典派経済学的な芸術の取扱い方に対して、福祉国家の理論的支柱ともなったジョン・メイナード・ケインズが、芸術家や芸術団体に対する公的資金の投入による芸術支援の仕組みを構想し実現させた。一九四六年に発足することになるイギリスのアーツ・カウンシル制度である。アーツ・カウンシルは、いわゆる非営利の政治的には独立した法人である。ケインズは、国王が法人格を与える勅許状を根拠に設立された、芸術支援の資金を財務省から政策立案省庁を経由せずに直接アーツ・カウンシルに提供し、政治や行政から一定の距離を保った機関と位置付けた。そしてその支援の判断は芸術の専門家による相互判断（peer review）にまかせ、同業者協議によって支援金を分配する仕組みを構築した。これは経済学者としての発想が基礎となって構想の背景には同時代の、近代国家の制度に則りながらも専制的な政治体制を作り出し、政いる。しかしながら構想の背景には同時代の、近代国家の制度に則りながらも専制的な政治体制を作り出し、政

治目標を達成するために芸術を徹底的に管理し利用したナチス・ドイツの芸術統制政策の経験が影響していることは間違いない。いかに政治目的的介入を防ぐかということが考えられたのだ。したがって、ある時期まで、イギリスには芸術振興はあるが、芸術政策はない、と言われていた。しかし、イギリスのアーツ・カウンシルも現在は、省庁の政策的関与、あるいは大臣の政治的な関与があるものへと変更されてしまっている。誕生当時に目指されたのはまさに公的資金を投入しながらも政治的には口を出さないパトロンを、社会制度として構築したという点に重要な意味があった。しかしながら時代がくだるにしたがい、運営上、運用上の様々な問題が生じきた。単なる一般名詞としての芸術の協議会という姿を超えて、芸術に奉仕する協議会という意味では理念的な存在として、とはいえ具体的な政策との駆引きにおいては制度的な位置付けに揺れ動きながらも、芸術活動を支えている。

おわりに

　長い道のりを辿ってきたようにみえるかもしれない。一九九〇年に日本で成立した芸術文化振興基金の運営は独立行政法人日本芸術文化振興会が行っている。いろいろと問題はありながらも現在でも芸術振興において重要な役割を担っていることは間違いない。この「芸術文化」もいまやヨーロッパ的なものに限定さていない。日本芸術文化振興会の英語名称はジャパン・アーツ・カウンシルである。二〇一一年の第三次文化芸術基本方針（二〇一一年二月八日閣議決定）において、「文化芸術への支援策をより有効に機能させるため、独立行政法人日本芸術文化振興会における専門家による審査、事後評価、調査研究等の機能を大幅に強化し、諸外国のアーツカウンシルに相当する新たな仕組みを導入する」という方針が示された。「専門家による審査、事後評価、調査研究」が多様な性格をもつパトロンの役割から抽出された、現代の仕組みに適応可能な抽象的な機能なのだろう。基本方針から一〇年を経て、独立行政法人日本芸術文化振興会が新たな仕組みを導入して機能強化がなされ、芸術の発

展に貢献できたかが問われてきているといえる。文化や芸術の振興に独自で有効な方法が見つけられたのであろうか。

文化庁が公式文書の中で文化政策という言葉を使用するのは、芸術文化振興基金が設置された一九九〇年から一〇年ほどたった二〇〇一年の文化芸術振興基本法が制定されて以降のことになる。文化政策は、もちろん芸術振興の芸術の定義よりも大きな範囲を含んでいる。芸術に関する具体的な事業も多様に展開されるようになってきた。私自身が研究を始めたときとは隔世の感がある。それによって様々なレベルで齟齬や紛争も顕在化するようになってきたように思う。多様な文化の発展や、芸術の振興を文化政策の主要な領域の一つとしながら、それらをよりよく実行していくためにも実務レベルでの方法を見直しながら行政の文化や芸術に関する固有のルールを考えなくてはならない。文化政策は文化経営学の一手段であってほしいし、一手段にしか過ぎない。政治や行政の現場では短い周期で成果を出すことが求められていることから、成果の出やすい事業を選択しがちだ。しかし、研究のレベルでは原点に立ち返って文化政策に関する具体的な事象に関する議論、記述、調査、分析を積み上げていくことが、よりよい文化政策の基礎につながっていくと信じている。

文献

太田一昭編、1996、『エリザベス朝演劇と検閲』英宝社

太田一昭、2012、『英国ルネンサンス演劇統制史――検閲と庇護』九州大学出版会

大平総理の政策研究会報告書文化の時代研究グループ、1980、『文化の時代』

ゴールドスティーン、ロバート・ジャスティン、2003『政治的検閲――19世紀ヨーロッパにおける』城戸朋子・村山圭一郎訳、法政大学出版会 (Robert Justin Goldstein, *Political Censorship of the Arts and the Press in the Nineteenth Century*, Palgrave Macmillan, 1989)

高階秀爾、1997、『芸術のパトロンたち』岩波書店 (新書)

ドゥオーキン、ロナルド、2012、『原理の問題』森村進・鳥澤円訳、岩波書店（Ronald Dworkin, A Mater of Principles, Harvard University Press, 1986）

バーク、ピーター、1992、『イタリア・ルネサンスの文化と社会』森田義之・柴野均訳、岩波書店

ヒューイソン、ロバート、2017、『文化資本――クリエティブ・ブリテンの盛衰』小林真理訳、美学出版（Robert Hewison, Cultural Capital: The Rise and Fall of Creative Britain, Verso Books, 2014）

文化庁、1973、『文化庁のあゆみ』

矢代幸雄、1958、『藝術のパトロン』新潮社、のち 2019、『藝術のパトロン』中央公論新社（文庫）

第13章　文化資源学の国際展開

松田　陽

1　文化資源学は国際展開できるのか

文化資源学の国際展開というお題を頂戴したが、なかなか手ごわい。どこから始めるか迷うが、まずは言葉に着目してみよう。

「文化資源学」という言葉は、二〇〇〇年に東京大学大学院人文社会系研究科に文化資源学研究専攻が設置されたときに使われ始めた。以来、研究分野が徐々に成長するに従い、この言葉が使われる頻度も高まっていった。二〇〇二年には文化資源学会が設立され、今日では「文化資源学」を大学の部局名や教育課程のコース名に含んだものも複数立ち上がっている。

日本国内での使用頻度が着実に増えている「文化資源学」だが、その英訳として掲げられる「Cultural Resources Studies」は英語圏では使われていないに等しい。無論、これから英語圏に売り込んでいくのだと言えなくもないだろうが、少なくとも現時点では受け入れられていないと素直に認めるべきだろう。Cultural Resources Studies について英語圏の研究者に尋ねると、Cultural Resources までは朧気ながら理解できるが、その学（Studies）が何を行うのかは想像できないらしい。

私自身は、自らの専門分野を日本語で説明する際に「文化資源学」と並んで「文化遺産研究」としばしば述べるが、後者の英語に相当する Heritage Studies と言うと、海外でもある程度認知してもらえる。Heritage

Studies に特化した学会や大学の専門コースが存在しているからだ。しかし、文化資源学や Heritage Studies にはない「資源化」という独特なプロセスを含意しており、これが海外に向けて説明しづらい。

2　文化資源学における「資源化」

そもそも文化資源学はどう定義されるのだろうか。この説明をする際、私は文化資源学会の設立趣意書の以下の部分をよく参照する。

> 文化資源とは、ある時代の社会と文化を知るための手がかりとなる貴重な資料の総体であり、これを私たちは文化資料体と呼びます。文化資料体には、博物館や資料庫に収めきれない建物や都市の景観、あるいは伝統的な芸能や祭礼など、有形無形のものが含まれます。
>
> しかし、多くの資料は死蔵され、消費され、活用されないまま忘れられています。埋もれた膨大な資料の蓄積を、現在および将来の社会で活用できるように再生・加工させ、新たな文化を育む土壌として資料を資源化し活用可能にすることが必要です。
>
> （中略）
>
> 文化資源学は、世界に散在する多種多様な資料を学術研究や人類文化の発展に有用な資源として活用することを目的としています。
>
> （文化資源学会ウェブサイト「文化資源学会設立趣意書（二〇〇二年六月二二日採択）」より）

この趣意書の出だしでは、まずもって「文化資源」は「ある時代の社会と文化を知るための手がかりとなる貴重な資料の総体」とされる。[3]　興味深いのは、こうして定義したはずの「文化資源」が、同じ文の最後であっさりと

調査・報告

活用

資源化

広義の文化資源
（ある時代の社会と文化を
理解するための資料総体）

社会的に
活用可能となった
狭義の文化資源

社会で
有効に活用される
（さらに）狭義の
文化資源

文化資源学

図1　文化資源学と資料の資源化

「文化資料体」と言い換えられている点である。「ある時代の社会と文化を知るための手がかりとなる貴重な資料の総体」は「文化資源」なのか「文化資料体」なのか、という疑問を残しながら読み進めると、現実にはこうした資料の多くが「死蔵され、消費され、活用されないまま忘れられて」いるとされる。そして続けて、「膨大な資料の蓄積を、現在および将来の社会で活用できるように再生・加工させ、新たな文化を育む土壌として資料を資源化し活用可能にすることが必要」と述べられており、社会で活用できるように資源化された資料こそが文化資源である、という全体の趣旨を理解できる。

ここまで来た時点で、「ある時代の社会と文化を知るための手がかりとなる貴重な資料の総体」が示していた文化資料体とは、広義の文化資源であること、そしてその資料を社会で活用できるように資源化したものが、狭義の文化資源であることに気づく。つまり、理論的には世の中に存在する様々な資料すべてが文化資源なのだが、現実には、資源化を経て社会的に活用可能な状態になったものが文化資源ということである。言い換えれば、「文化資源」という言葉にはいまだ眠っている状態であり、これから資源化

すべきだという意味合いと、すでに資源化されて活用できる状態にある、あるいはすでに有効活用されていると

いう意味合いが併存する（木下 2007a: 95）。このように資料を資源化するためには、研究調査を行い、その成果

を広く社会に伝えて活用していくことが求められるが、この一連のプロセスこそが文化資源学であると私は理解

する（図1）。

この文化資源学を特徴づける「資源化」という考え方が、なんとも外国語に訳しづらい。無論、丁寧に説明す

れば伝わるのだろうが、日本語の「資源化」のようになんとなく言い表せる便利な一言が他語では見つけにくく、

この学問分野が海外で定着することを妨げているように思える。

しかし、「文化資源学」に相当する言葉を使わずとも、歴史学、考古学、美術史学、建築史学といった既存の

学問分野内では、文化資料体の資源化はすでにある程度行われてきた。例えば、歴史学における戦争記念碑

（Inglis 2002）、考古学における冷戦関連遺跡（Schofield and Cocroft 2007）や現代人が捨てたゴミ（Rathje and

Murphy 1992）、犯罪学や美術史学における落書きやストリートアート（Ross 2016）など、各学問分野がそれまで

伝統的に研究対象としてきたもの以外に考察対象を広げることによって、広義の文化資源を狭義の文化資源へと

「資源化」するような研究は展開されてきたのである。

加えて、映画研究（Film Studies）、写真研究（Photography Studies）、マンガ研究（Comics Studies）など、かつ

ては学術研究の対象外とみなされていた文化資料体を考査する新たな研究領域も数多く立ち上がっており、各々[4]

が専門とする資料の資源化も着実に進められてきた。

何もこれは海外に限った話ではなく、日本でも各学問分野がそれまでの考察対象を拡張して、あるいは新たな

研究領域を設立して、資料の調査・報告を行うことは少なからず起こっている。美術史学を修めた木下直之

（1993, 1996a, 1996b, 1998, 2007b, 2012）が見世物、写真、つくりもの、大学所在の肖像、お城、男性裸体像といっ

た美術に隣接する文化資料体の資源化を、そして音楽美学者である渡辺裕（2010, 2013）が校歌や民謡といった音

にまつわる文化資料体の資源化を推進してきたことは、その典型例と言えるだろう。以上に留意すると、文化資源学の名を冠した学問分野が国際展開できるのかという問いにはあまり意味がないように思えてくる。いまだ眠った状態にある文化資料体を資源化するのが、文化資源学であろうと他の学問分野であろうと、さほど重要ではあるまい。「文化資源学」という言葉が使われずとも、世界の諸地域で文化資料体の資源化が様々なかたちで実現するのであれば、文化資源学の目的は達成されると考えるべきだろう。

3　文化資源学における理論構築

文化資源学という学問分野が海外に定着するかどうかよりも大切なのは、文化資源を論ずる際に採用する理論的視座が世界のどこで生成されるかである。後者を考えるための手始めとして、日本の文化資源学が生み出しているる研究成果が海外で参照されるかどうかを想像してみよう。これらの研究成果は主に日本語で公表されているが、もしもこれが英語などの世界の主要言語に正確に翻訳されたとして、海外の研究者はどれほど参照・引用するだろうか。

いわゆる日本研究者を除けば、あまり参照・引用することはないと私は推察する。現在、文化資源学の名の下に生まれている研究の多くは日本所在の文化資源に関するものであるが、それらは個々の文化資源を丁寧に調べて報告していても、地域性や時代性を超え、ある程度の普遍性を伴った理論的視座を提供していない場合が多いように思えるからだ。言い換えれば、日本で展開されている文化資源学は、論じる資料の具体性に強く規定され、理論を通して一般化された知見を生み出すにはいまだ十分に至っていないように感じるのである。

これは、一次資料の分析を重視する文化資源学が構造的に抱える課題と言える。文化資源学は「ある時代の社会と文化を知るための手がかり」としての資料をその根源に立ち返って調べることを強調するが（木下 2004）、根源に立ち返るというのは、一次資料を丹念に調査することに他ならない。誰かが調べてまとめてくれた二次資

料や三次資料を部分的に参照することがあったとしても、研究の中心に据えるべきはあくまでも一次資料の分析であり、それこそが資源化の要となる。

資料の資源化を進める文化資源学が、一次資料の分析に立脚した研究を行うことは必然だと言える。それは文化資源学の本質と言っても良いかもしれない。しかし、個別の一次資料を分析しているだけでは、資料の属性を超えて一般化された議論を生み出せない。これからの文化資源学には、一次資料を分析した後、どのような理論的視座を採用することによって一般化された知見を生み出すかの考察が求められるように思える。

理論は、抽象化されているがゆえに言語や地理の境界を超えやすい。もし文化資源学を国際展開したいのであれば、知見構築のために採用する理論的視座に世界的な先進性があるかどうかにこだわるべきではないだろうか。国際的な影響力のある理論生成には、中心と周辺がある。新たな理論は中心で生まれ、その後、周辺に広がっていく。「〇〇主義」や「〇〇理論」と呼ばれる理論的枠組みがどこで最初に生まれたかを考えるとわかりやすい。

実存主義（existentialism）、構造主義（structuralism）、ポスト構造主義（post-structuralism）、新歴史主義（new historicism）、ポストコロニアル理論（post-colonialism）、オリエンタリズム（orientalism）、批判理論（critical theory）、戦略的本質主義（strategic essentialism）、世界システム論（world-systems theory）、構成主義（constructivism）、構造化理論（structuration theory）、アクター・ネットワーク理論（actor-network theory）といった人文社会系諸学に通底する理論を思い出すままに挙げてみても、理論生成の中心が伝統的に西洋にあり、日本を含めた周辺は「最新の理論」を多少の時間差とローカル化を伴いながら受け容れてきたことに気づかされる。

無論、理論には流行り廃りがあるわけだが、それは過去を振り返ってはじめて認識できることであり、現時点で世界的に勢いのある、すなわち諸地域の研究者が積極的に参照するような理論がどこで生まれているのかに、我々はもっと注意を払うべきだろう。

人文社会系諸学全体で参照されるような「大きな理論」を上では例示したが、文化資源学における理論的昇華

は、具体的な資料の調査に基づくことになるだろうから、社会科学で言うところの中範囲理論（middle-range theory, Merton 1968）の構築が現実的には視野に入ってくる。一次資料の分析に基づいて生み出す中範囲理論が世界諸地域で参照・引用されるような文化資源学を実現させたい、と私は願う。世界各地で文化資料体の資源化を進める研究者と、理論レベルで交流しながら文化資源学を行っていきたいのである。

4 文化遺産研究における理論的視座の生成

　文化資源学における理論構築がいかなるものになるのかをより想像しやすくするために、筆者が専門とする文化遺産研究において、過去約三〇年間にどのように理論的視座が生まれてきたのかを具体的な参考例として振り返ってみよう。

　以下、複数の文化遺産研究者の主張を要約しながら述べていくが、注目してほしいのは、彼らがどのように文化遺産を一般化された現象として論じてきたのか、すなわち、外延（extension）としては多種多様なモノやコトから構成される文化遺産の内包（intension）をいかに論じたのかである。個別分析にとどまれば地域性と時代性に縛られがちな文化遺産を、どう理論的に昇華すれば一般化できるのかのヒントがそこに見出せる。

　過去約三〇年の文化遺産研究の理論化を世界的に主導したのは英国の研究者であり、その口火を切ったのは、一九八〇年代後半のパトリック・ライト（Patrick Wright）とロバート・ヒューイソン（Robert Hewison）であった。ライト（1985）は、文化遺産への関心が人々の意識を現代社会の諸問題からそらすために利用されていると批判し、その背後には保守系政治家による愛国心高揚という意図があると指摘した。ヒューイソン（1987）は、英国社会が経済的・政治的に弱体化する中、人々は過去に安心感を求め、その結果として文化遺産への関心が高まっていること、そしてそうした関心を商機とする遺産産業（heritage industry）が「衛生化された過去

（sanitized past）」を提示していると批判した。

ライトとヒューイソンの主張は、文化遺産が無条件に価値を有するという社会通念をはじめて学術的に斥けるものであった。文化遺産への批判が実質的に皆無だった当時、ライトとヒューイソンの示した文化遺産の捉え方――すなわち理論的視座――は革新的だった。

このライトとヒューイソンの主張に真っ向から反論したのが、「下からの歴史（history from below）」の運動を展開していたラファエル・サミュエル（Raphael Samuel）である。遺産産業への批判をエリート主義的だと一蹴したサミュエル（1994）は、文化遺産への関心の高まりは英国社会が経済的・政治的に弱体化するよりもはるかに前から見られる現象であること、そして多様な社会集団が文化遺産への関心を表出させているという点において、文化遺産ブームは民主的なものと捉えるべきだと説いた。

ジョン・ウリー（John Urry）は、また別の観点からライトとヒューイソンの主張に対して疑義を呈した。文化遺産という「誤った歴史」が人々に一方的に押しつけられているかのように論じたライトとヒューイソンに対抗し、ウリー（1990）は人々が消費者としての選択を行いながら文化遺産の生成に積極的に関与していると指摘した。

ライトとヒューイソンが示した文化遺産を捉える批判的視座が大きなインパクトを生み出したのと同様に、サミュエルとウリーの反論も説得力あるものとして受けとめられた。これはすなわち、いずれの主張も一定の妥当性を有すると認められたということであり、こうして文化遺産を捉える複眼的な視座が形成されることによって、文化遺産の理解に学術的な奥行きと豊かさが生まれていったのである。これら一九八〇年代後半から一九九〇年代にかけての一連の議論は「heritage debate（遺産論争）」と呼ばれ、文化遺産研究の伸長に大きく貢献した。

ウォルシュ（1992）は、ポストモダン社会の中、過批判をポストモダニズム批判と結びつけながら再展開した。ウォルシュ（Kevin Walsh）はライトとヒューイソンの遺産産業批判をポストモダニズム批判と結びつけながら再展開した。遺産論争に触発されるかたちで、ケヴィン・ウォルシュ（Kevin Walsh）はライトとヒューイソンの遺産産業

去が記号化され、また商品化されることによって、人々は本来「自分たちのもの」であったはずの文化遺産から遠ざかっていくと説いた。遺産産業が過去の戦争体験などの苦難すら安全に消費すると指摘したウォルシュの主張は、文化遺産がポストモダン産業と結びつくことへの注意を改めて喚起した。

二一世紀に入ってから文化遺産への批判的な視座を改めて打ち出したのは、スチュアート・ホール（Stuart Hall）とローラジェーン・スミス（Laurajane Smith）であった。カルチュラル・スタディーズの創始者でもあるホール（2000）は、「誰の遺産（Whose Heritage?）」という印象的な題名を掲げた論考を通して、政府が定める文化遺産が社会的強者の価値観を反映したものであり、英国社会に長らく存在しているマイノリティの人々の文化遺産が考慮されていないと批判した。スミス（2006）は、文化遺産を文化遺産たらしめる言説に着目し、「遺産なんてものは、本当は存在しない（there is, really, no such thing as heritage）」と力強く述べた（2006: 11）。文化遺産の本質的な価値を否定したスミスは、文化遺産はあくまでも社会的につくられるものであり、そのプロセスには「公認遺産言説（Authorised Heritage Discourse）」が関わっていること、すなわち現代社会において支配的な価値観に沿って認可されたものが文化遺産となっているのだと論じた。ホールとスミスの重要な論点は、現在における社会的強者の価値観を反映した文化遺産が保存・継承されることによって、その価値観自体が再生産されること、すなわち、文化遺産を通して社会的強者は自らの地位の維持を図っているという点にあった。

文化遺産を批判的に捉える理論的視座が続出する中、文化遺産研究を新たな方向に発展させたのはデヴィッド・ローエンソール（David Lowenthal）、そしてブライアン・グラハム（Brian Graham）、グレゴリー・ジョン・アッシュワース（Gregory John Ashworth）、ジョン・タンブリッジ（John Tunbridge）という三人の地理学者であった。ローエンソール（1998）は、歴史学（history）と対置させることによって文化遺産（heritage）の特質を明らかにしようとした。彼はまず、歴史学は過去を客観的に理解しようと努めるものであり、過去と現在との間に明確な距離を見出すと述べ、これに対して文化遺産は、過去を称揚・記念しようと努めるものであり、過去と現在を現

在において意味あるものに保つことに役割があると論じた。ローエンソールの主張が優れていたのは、歴史学と文化遺産との差異を明確にした上で、両者が相互依存の関係にあることを指摘した点にある。その指摘によると、文化遺産は実際にはある程度の客観性を求めるものであり、それゆえに歴史学に部分的に依存するが、逆に歴史学の方も、過去に対する現在的な興味に立脚しながら客観性を打ち立てようとするがゆえに文化遺産に依存する。

グラハム、アッシュワース、タンブリッジは、ローエンソールとはまた異なる方向性から文化遺産の特質を洞察した。彼らは文化遺産には文化資本と経済資本という二つの性格が相互に緊張関係を保ちながら併存していると論じ、その緊張関係ゆえに、文化遺産は社会的な利害対立にしばしば巻き込まれると説いた。文化遺産に見出される文化的価値と経済的価値という異なる価値に踏み込んだこの主張は、文化遺産の価値体系という新たな理論的視座を切り拓き、以降の文化遺産研究では、文化遺産の多様な価値に関する議論が主流となっていく。この延長線上にある今日の文化遺産研究で大きな論点となっているのは、歴史的価値が見出されないにもかかわらず、多くの人々が社会的価値を認め、商業的価値も追求されるような文化遺産に対していかに向き合うかという問題である（例 Holtorf 2017）。

以上、過去三〇年ほどの文化遺産研究において、文化遺産を理解するための理論的視座がいかに生成されてきたかを駆け足で見てきた。この時期の英国の文化遺産研究には国際的な勢いがあり、他地域の研究者たちもこれらの理論的視座を参照・引用しながら、めいめいの地域に所在する文化遺産の再評価・再考察を進めていった。

注目すべきは、こうして生まれた理論的視座が個別の文化遺産の属性に縛られていないという点である。上に示した研究者たちは、それぞれ英国所在の具体的な文化遺産の分析を行っているのだが――例えばスミスによるカントリーハウスの分析やウォルシュによる博物館の戦争展示の考察はよく知られている――、その分析に基づいて提示された主張は、文化遺産の政治性、民主性、価値体系などに関するものとして、一般化されている。こ

の一般化という知的作業を導いたのが理論的視座であった。

理論といっても、社会全体を捉えるような「大きな理論」ではなく、具体的な文化遺産の事例分析から昇華したレベルの中範囲理論であり、命題は明確かつ検証可能なものであった。検証可能な文化遺産であるがゆえに、出された主張に対する反論も出しやすく、そうした議論展開を経ることによって研究が発展していったのである。

この一連の議論を支えた個別の文化遺産の分析については、もう少し述べておかねばならない。上に示した研究者たちによる文化遺産の分析は、日本の文化資源学がこれまで行ってきた資料分析ほど徹底的に掘り下げたものではない。無論、一次資料の分析は行っているが、二次資料や三次資料にも大きく依拠しており、資料の「資源化」にまでは至っていないものが大半である。その意味において、上に示した理論的展開に対して個別分析が浅いと批判を加えることも可能だろう。

一見、この状況は二項対立に見えるかもしれない。具体性を伴った個別の分析にこだわれば、分析は深くなるが、一般化された議論を生み出さない。逆に、理論化を通して一般化された主張を生み出すことにこだわれば、多くの研究者が参照する議論が生まれるかもしれないが、分析の深みが失われる――実際、個別分析と理論化の関係はこのようになりがちである。

私自身は、この二項対立を克服し、一次資料の徹底的な資料分析に立脚しながら理論構築を図りたいと考えるが、それよりも本質的な問題として今ここで提起すべきは、理論構築のために個別分析を行うのか、あるいは個別分析それ自体を目的とするのかである。

これまでの話の流れからも明らかだと思うが、私は前者を支持する。一次資料を調べるのは、あくまでも理論化を通して一般化された議論を導くためであって、一次資料の調査そのものを目的に研究を行うべきではないと考えるからである。後者はいわば好事家的な研究であり、そこから魅力的な成果が出てくることは決して否定できないが、資料の地域性と時代性にとらわれるがゆえに国際展開しづらい。世界諸地域の研究者が積極的に参照

228

したいと考えるような――というよりも参照できるような――抽象性と一般性を伴った議論が生まれにくいのである。好事家的な研究と学術的な研究との差はそこにあり、またそこにあるべきだろう。

もちろん、理論化や一般化を意識せずとも、目の前にある一次資料を徹底的に分析した結果、そこから自ずと理論が立ち上がってくる可能性はある。しかし、そうした偶然性に頼るのではなく、あくまでも理論的視座を立ち上げるために一次資料を調べるべきだと私は考える。少なくとも、研究の国際展開のためにはこの順序は変えられないはずである。

そしてこのためには、文化資源学の各領域で国際的に勢いのある理論的視座が何なのか、それがどの地域でどういった研究者たちによって生み出されているのかを正確に見極めることから始めねばならない。先行研究レビュー（literature review）は、本来こうした理論的な作業のために行うべきものはずであり、一次資料を丹念に調べた後に示すべきは、レビュー内で先端的だと示した理論的視座に対して自身がどのようなスタンスで臨むのか――賛同、批判、部分否定、補強など――の意思表示ということになる。

5　ドメスティックな文化資源学を超えて

これからの文化資源学が理論構築をもっと意識すべきだと考える最大の理由は、これを怠ると、日本の文化資源学は他地域で生まれた先進の理論的視座を遅れて受容するにとどまるのみならず、その理論的視座を適用すべき「資源」をひたすら提供する立場に陥ってしまう危険性を感じるからである。

このことを考古学者の溝口孝司は、「理論・方法論の生産者（theory-and-methodology-producing block）」と理論・方法論の消費者（theory-and-methodology-consuming block）」および「データの生産者（data-producing block）」とデータの消費者（data-consuming block）」という概念を用いて説明している（Mizoguchi 2015）。考古学において最新の理論・方法論を生み出す地域と消費する地域との違いは、その理論と方法論を適用するデータを消費す

る地域と生み出す地域との違いにそれぞれ概ね合致するというのが溝口の主張なのだが、これは決して考古学に限った話ではなく、人文社会系の学問すべてにあてはまる。

先に言及した「理論生成の中心と周辺」という考え方に引きつけて述べれば、影響力のある理論・方法論は中心において生まれ、その中心にいる研究者たちは、周辺が生み出すデータをつかって先進的な研究成果を次々と挙げていく。一方、周辺にいる研究者たちは、データ生成に終始し、そのデータを考察する際には中心で生まれた理論・方法論を参照するにとどまり、最先端の研究成果は生み出せない、という構図が浮かび上がる。

文化資源学の国際的な位置づけを考える上では、この理論・方法論およびデータの生産者と消費者という概念を我々はもっと意識する必要がある。日本の文化資源学は、世界的に先駆と考えられるような理論・方法論を生み出しているだろうか。資料の資源化に専念するあまり、データ生成だけに終始していないだろうか。

現時点では、文化資源学が資源化したデータは日本国内の研究者によって活用されている観があるが、近い将来、海外にて日本語を理解する——あるいはAI技術を使って日本語を正確に翻訳できる——研究者が最新の理論・方法論を携えてそのデータを活用するような状況にならないだろうか。そうなった時、日本の文化資源学は「データの生産者」兼「理論・方法論の消費者」の立場に陥ってしまわないだろうか。

資料の資源化に専念した場合、皮肉なことに、資源化を進めれば進めるほど文化資源学はデータ提供者にとどまることになる。世界的に活用可能なデータは提供するが、世界的に参照されるような革新的な理論的視座は生み出さない——これが私の最も危惧する「ドメスティックな文化資源学」の姿であり、この状態に陥らないために、理論化を通じた文化資源学の国際展開が必要だと私は考える。

すでに述べたように、文化資源学という名の学問領域が世界各地に根づくかどうかは重要ではない。考えるべきは、文化資源学が世界的に先端といえる知見を生み出すのか、あるいは資源化されたデータを生み出すとどまるのかである。目指すのは絶対に前者だろう。

もちろん、文化資源学という学問領域の本質とも言える一次資料の丹念な分析を止めるわけにはいかない。一時的な流行に乗った理論的視座を追求するだけにならぬように、資料の資源化という蓄積可能な作業はこれからも続けていかねばならない。しかし、資源化はデータ提供のためではなく、あくまでも新たな理論的視座を生み出すために行うべきもののはずだ。資源化を通して国際的に勝負できる理論を構築する文化資源学を私は実現させたい。

ずいぶんと偉そうな講釈を垂れてしまったが、言うまでもなくこれはすべて自分に跳ね返ってくる。現在、私の前には、上野の山、東京大学本郷キャンパス、将門塚、須磨寺などの歴史に関する膨大な一次資料があるが、上述の文化遺産研究の理論的潮流を意識しながら明らかにしたいのは、ある場所の歴史にとって重要だという理由から大事にされていたモノ・コトが、社会の価値観の変化に伴って顧みられなくなった後に再び文化遺産として再評価されるという現象に、一般化可能な共通性があるかどうかである。言い換えれば、場所に関連づけられた文化遺産の生成・消失の長期的プロセスに関する理論的視座を提示したいのだが、それが果たして国際的な影響力を持ちうるかどうか、私自身が何よりも試されている。

註

（1） 二〇〇〇年四月の文化資源学研究専攻の設置に先立つ一九九八年七月に東京大学大学院人文社会研究科が発行した冊子『記憶と再生——文化資源学の構想』（非売品）の中で、「文化資源学」という学問を樹立する趣旨と意図が説明されている。また、翌一九九九年度に東京大学が文部省に提出した概算要求では、「文化資源学」は「人間の文化的・社会的営為を研究対象とする人文社会系研究の共通基盤をなす多種多様な資料（文献資料、歴史資料、美術資料、考古学資料、文化調査資料、文化統計資料等）を文化資料体として整理綜合し、次世代文化形成の資源として利活用できるようにするために、各種資料を中心に個別専門分野に継承されてきた専門知識を統合する新たな総合的研究分野である」と説明された

（木下2002: 4）。

（2）二〇二一年九月時点で筆者が確認できたかぎりでも、金沢大学、同志社大学、近畿大学、弘前大学、大阪市立大学、熊本大学に存在している。

（3）「ある時代の社会と文化を知るための手がかりとなる貴重な資料の総体」という文言中の「貴重な」という言葉は不要かつ不適切だと私自身は考える。「貴重」と言うからには、その対象はすでに価値判断を経ていることになるが、広義の文化資源、すなわち文化資料体は、そうした価値判断を経る前の「ある時代の社会と文化を知るための手がかりとなる資料の総体」だと捉えるべきだろう。

（4）こうした新領域の英語名にはたいてい「studies」が用いられる。

（5）ここで言う「一次資料」は、歴史研究以外も幅広く含まれるため、「一次資料」を一義的に定めることは難しい――もっともこれは文化資源学に限った話ではないが。文化資源学における「一次資料」は、二次資料を生み出すためのオリジナルな情報を含んだ資料群、とゆるやかに捉えてほしい。

（6）この「理論的視座」には、方法論も含まれる。本節で紹介した溝口孝司の論考（Mizoguchi 2015）が、理論と方法論を常にセットにして論じていることは示唆的であり、注目に値する。文化資源学は自らの方法論を自前で開発すべきか、他の学問領域から援用すべきか、その折衷を目指すべきかという大きな問題も含め、文化資源学における方法論の考察はまだ緒に就いたばかりである。そのような中、テキストマイニングを通して文化資源学の論考群を分析した興味深い研究成果が出ている（Nakamura et al. 2017）。私見では、テキストマイニングのような人文情報学の方法論は文化資源学と相性が良く、今後の連携が期待される。

（7）この理論的視座の可能性については、二〇一八年のAssociation of Critical Heritage Studies第四回大会において筆者が共同座長をつとめたセッション「Historical Approaches to Heritage in/from East Asia」にて討議した。

文献

Graham, Brian J., Gregory John Ashworth, and John E. Tunbridge. 2000. *A Geography of Heritage: Power, Culture and Economy*. London: Arnold.

Hall, Stuart. 1999. "Whose Heritage? Un-settling 'The Heritage': Re-imagining the Post-nation." *Third Text* 49: 3-13.

Hewison, Robert. 1987. *The Heritage Industry: Britain in a Climate of Decline*. London: Methuen Publishing.

Holtorf, Cornelius. 2017. "Perceiving the Past: From Age Value to Pastness." *International Journal of Cultural Property* 24: 497-515.

Inglis, Kenneth Stanley. 2002. *Sacred Places: War Memorials in the Australian Landscape*. Melbourne: Melbourne University Publishing.

Lowenthal, David. 1998. *The Heritage Crusade and the Spoils of History*. Cambridge: Cambridge University Press.

Merton, Robert K. 1968. *Social Theory and Social Structure*. New York: Free Press.

Mizoguchi, Koji. 2015. "A Future of Archaeology." *Antiquity* 89: 12-22.

Nakamura, Yusuke, Chikahiko Suzuki, Katsuya Masuda, and Hideki Mima. 2017. "Designing Research for Monitoring Humanities-based Interdisciplinary Studies: A Case of Cultural Resources Studies (Bunkashigengaku 文化資源学) in Japan." *Journal of the Japanese Association for Digital Humanities* 2 (1): 60-72. https://doi.org/10.17928/jjadh.2.1_60.

Rathje, William L. and Cullen Murphy. 1992. *Rubbish!: The Archaeology of Garbage*. New York, NY: Harper Collins Publishers.

Ross, Jeffrey Ian (ed.). 2016. *Routledge Handbook of Graffiti and Street Art*. London and New York: Routledge.

Samuel, Raphael. 1995. *Theatres of Memory: Past and Present in Contemporary Culture*. London: Verso.

Schofield, John and Wayne Cocroft. 2007. *A Fearsome Heritage: Diverse Legacies of the Cold War*. Walnut Creek, CA: Left Coast Press.

Smith, Laurajane. 2006. *Uses of Heritage*. London and New York: Routledge.

Walsh, Kevin. 1992. *The Representation of the Past: Museums and Heritage in the Post-modern World*. London and New York: Routledge.

Wright, Patrick. 1985. *On Living in an Old Country: The National Past in Contemporary Britain*. London: Verso.

木下直之 1993 『美術という見世物——油絵茶屋の時代』平凡社

木下直之 1996a 『写真画論——写真と絵画の結婚』岩波書店

木下直之 1996b 『ハリボテの町』朝日新聞社

木下直之編著 1998 『博士の肖像——人はなぜ肖像を残すのか』東京大学出版会

木下直之 2002 「人が資源を口にする時」『文化資源学』第一号

木下直之 2004 「文化資源学の現状と課題」『文化経済学』第四巻第二号

木下直之 2007a 「文化資源学がひらく世界——フォーラム『文化資源学という思想』報告」『文化資源学』第六号

木下直之 2007b 『わたしの城下町——天守閣からみえる戦後の日本』筑摩書房

木下直之 2010 『股間若衆——男の裸は芸術か』新潮社

渡辺裕 2010 『歌う国民——唱歌、校歌、うたごえ』中央公論新社

渡辺裕 2013 『サウンドとメディアの文化資源学——境界線上の音楽』春秋社

事項・作品名索引

人名索引

野村悠里 (のむら ゆり)

東京大学大学院人文社会系研究科博士課程単位取得退学、博士（文学）。文化資源学、装幀史、書物保存修復学、ルリユール制作。現在、東京大学大学院人文社会系研究科准教授。著書に『書物と製本術』（みすず書房）、『或る英国俳優の書棚』（水声社、近刊予定）。

小林真理 (こばやし まり)

早稲田大学大学院政治学研究科博士課程単位取得退学、博士（人間科学）。文化経営学、文化政策・文化行政の研究。現在、東京大学大学院人文社会系研究科教授。編著に『文化政策の現在』1-3（東京大学出版会）、共著に『法から学ぶ文化政策』（有斐閣、近刊）。

中村雄祐 (なかむら ゆうすけ)

1961年生まれ。東京大学大学院総合文化研究科博士課程中途退学、博士（学術）。認知的人工物（cognitive artifacts）論。現在、東京大学大学院人文社会系研究科教授。著書に『生きるための読み書き——発展途上国のリテラシー問題』（みすず書房）など。

松田　陽 (まつだ あきら)

ロンドン大学 UCL にて PhD 取得（考古学）。専門は文化遺産研究。現在、東京大学大学院人文社会系研究科准教授。主要著書に『Reconsidering Cultural Heritage in East Asia』（編共著、Ubiquity Press）。

執筆者紹介 (本文執筆順)

渡辺　裕 (わたなべ ひろし)
1953年生まれ。東京大学大学院人文科学研究科博士課程単位取得退学、博士（文学）。専門は、聴覚文化論、音楽社会史。現在、東京音楽大学音楽学部教授、東京大学名誉教授。著書に『歌う国民』（中公新書）、『サウンドとメディアの文化資源学』（春秋社）など。

木下直之 (きのした なおゆき)
1954年浜松生まれ。東京藝術大学大学院中途退学、文化資源学・美術史学専攻。現在、静岡県立美術館館長・神奈川大学特任教授・東京大学名誉教授。著書に『股間若衆』（新潮社）、『せいきの大問題』（同）、『銅像時代』（岩波書店）、『動物園巡礼』（東京大学出版会）など。

佐藤健二 (さとう けんじ)
1957年生まれ。東京大学大学院社会学研究科博士課程中途退学、博士（社会学）。専門は、歴史社会学・メディア論・社会調査史。現在、東京大学副学長、人文社会系研究科教授。著書に『社会調査史のリテラシー』（新曜社）、『文化資源学講義』（東京大学出版会）など。

髙岸　輝 (たかぎし あきら)
1971年生まれ。東京藝術大学大学院美術研究科博士後期課程修了、博士（美術）。専門は日本美術史。現在、東京大学大学院人文社会系研究科准教授。著書に、『日本美術史（美術出版ライブラリー歴史編）』（共同監修、美術出版社）、『中世やまと絵史論』（吉川弘文館）など。

西村　明 (にしむら あきら)
1973年長崎県雲仙市生まれ。東京大学大学院人文社会系研究科単位取得退学、博士（文学）。専門は宗教学宗教史学。現在、東京大学大学院人文社会系研究科准教授。共編著に『近代日本宗教史』全6巻（春秋社）、『いま宗教に向きあう』全4巻（岩波書店）など。

吉田　寛 (よしだ ひろし)
1973年生まれ。東京大学大学院人文社会系研究科博士課程修了。博士（文学）。現在、東京大学大学院人文社会系研究科准教授。専門は感性学、ゲーム研究。主著に『絶対音楽の美学と分裂する〈ドイツ〉』（青弓社）、『ゲーム化する世界』（共著、新曜社）。

ライアン・ホームバーグ (Ryan Holmberg)
1976年生まれ。アメリカ在住のライター・翻訳者。専門はマンガ研究、戦後日本文化、在日米軍基地。エール大学大学院美術史学部博士課程修了。2017-19年、東京大学大学院人文社会系研究科文化資源学研究室特任准教授。著書に『The Translator Without Talent』（Bubbles Publications）。

福島　勲 (ふくしま いさお)
1970年生まれ。東京大学大学院人文社会系研究科博士課程修了。博士（文学）。現在、早稲田大学人間科学学術院教授。表象文化論、フランス文学、文化資源学。著書に『バタイユと文学空間』（水声社）、訳書に『ディアローグ ゴダール／デュラス全対話』（読書人）。

編者紹介

東京大学文化資源学研究室

住所：〒113-0033　東京都文京区本郷 7-3-1
本郷キャンパス法文 2 号館 2 階
東京大学大学院人文社会系研究科文化資源学研究室
URL：http://www.l.u-tokyo.ac.jp/CR/

文化資源学
文化の見つけかたと育てかた

初版第 1 刷発行　2021年10月25日

編　者　東京大学文化資源学研究室

発行者　塩浦　暲

発行所　株式会社　新曜社
　　　　〒101-0051 東京都千代田区神田神保町3-9
　　　　電話（03）3264-4973（代）・FAX（03）3239-2958
　　　　E-mail　info@shin-yo-sha.co.jp
　　　　URL　https://www.shin-yo-sha.co.jp/

印刷所　星野精版印刷

製本所　積信堂

祐成保志 著

〈住宅〉の歴史社会学 日常生活をめぐる啓蒙・動員・産業化

「メディアとしての住宅」という視点から、明治以降の住宅言説を読み解き、新視座を拓く。

A5判348頁 本体3600円

阿部純一郎 著

《移動》と《比較》の日本帝国史 統治技術としての観光・博覧会・フィールドワーク

日本の帝国期に可能になった観光、博覧会、フィールドワーク。その想像力と経験を鋭く問う。

A5判400頁 本体4200円

難波功士 編 《叢書戦争が生みだす社会III》

米軍基地文化

米軍基地はメディアだった! 日・米・沖縄のねじれた関係が生んだ基地文化に初めて注目。

四六判296頁 本体3300円

上田誠二 著

音楽はいかに現代社会をデザインしたか 教育と音楽の大衆社会史

中山晋平「東京音頭」はなぜ戦中「建国音頭」、戦後「憲法音頭」に? 音楽の社会形成力を抽出。

A5判408頁 本体4200円

才津祐美子 著 日本生活学会今和次郎賞受賞

世界遺産「白川郷」を生きる リビングヘリテージと文化の資源化

文化遺産を保存すること、その中で生きるとは? 住民と研究者の視点を交錯させながら探る。

四六判240頁 本体2800円

堂下恵 著

里山観光の資源人類学 京都府美山町の地域振興

里山観光の流行のなかで注目される「象徴的資源としての自然」のメカニズムを緻密に解明。

A5判298頁 本体4700円

（表示価格は税を含みません）

新曜社